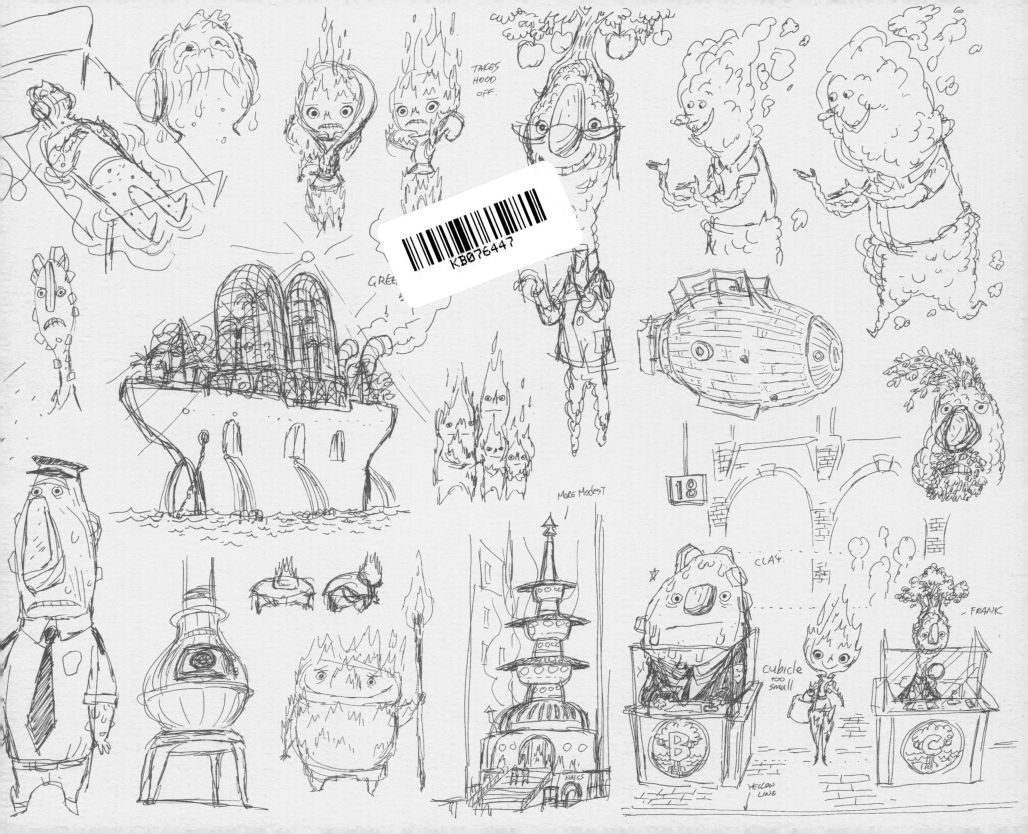

TAKES HOOD OFF.

GREE...

MORE MODEST

18

CLAY.

FRANK

cubicle too small

NAICS

YELLOW LINE

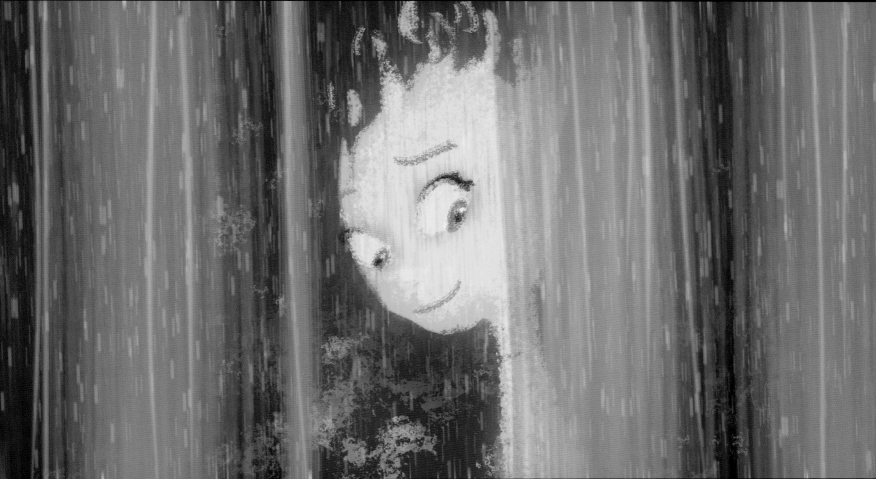

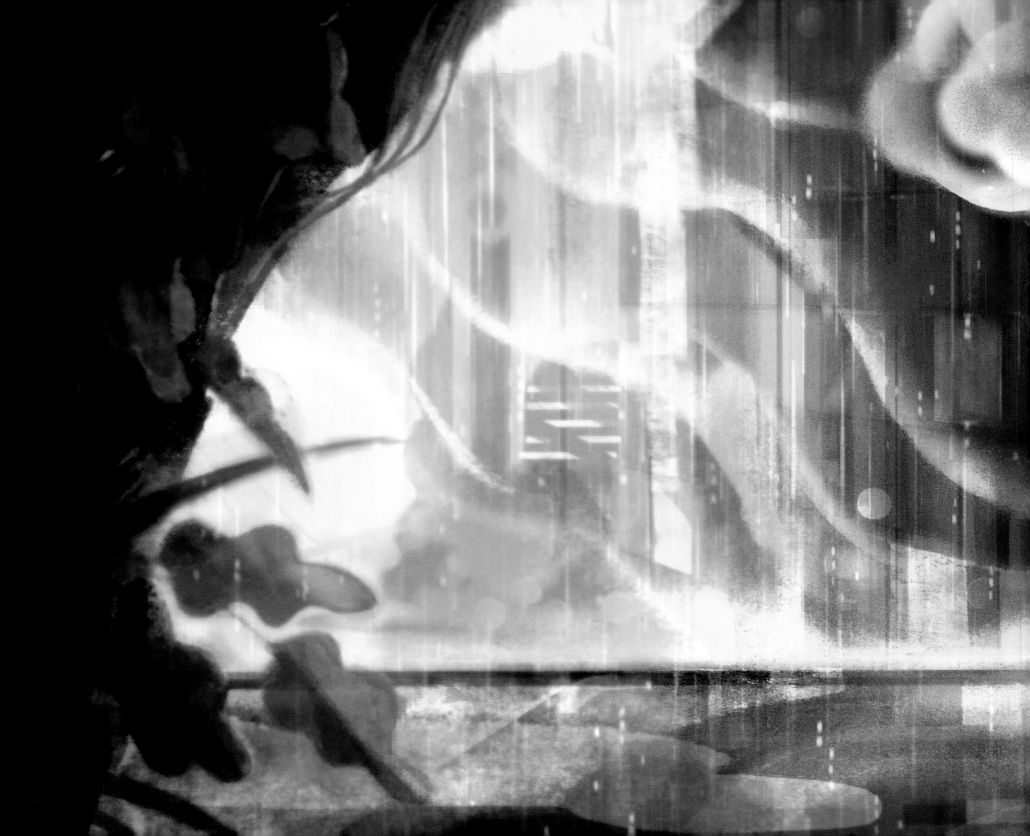

THE ART OF

Disney · PIXAR

엘리멘탈

머리말 **피트 닥터** 들어가며 **피터 손**

Ａ

앞표지 로렌 카와하라, 돈 섕크(레이아웃), 디지털

뒤표지 로렌 카와하라, 돈 섕크(레이아웃), 디지털

앞날개 이연희, 종이에 펜과 잉크

뒷날개 이연희, 종이에 펜과 잉크

1페이지 랠프 에글스턴, 디지털

2-3페이지 마리아 이, 디지털

이 페이지 카를로스 펠리페 레온, 디지털

디즈니 엘리멘탈 아트북

1판 1쇄 발행 2023년 11월 30일

머리말 피트 닥터

들어가며 피터 손

옮긴이 강세중

펴낸이 하진석

펴낸곳 ART NOUVEAU

주 소 서울시 마포구 독막로3길 51

전 화 02-518-3919

팩 스 0505-318-3919

이메일 book@charmdol.com

신고번호 제2016-000164호

신고일자 2016년 6월 7일

ISBN 979-11-91212-32-7 03600

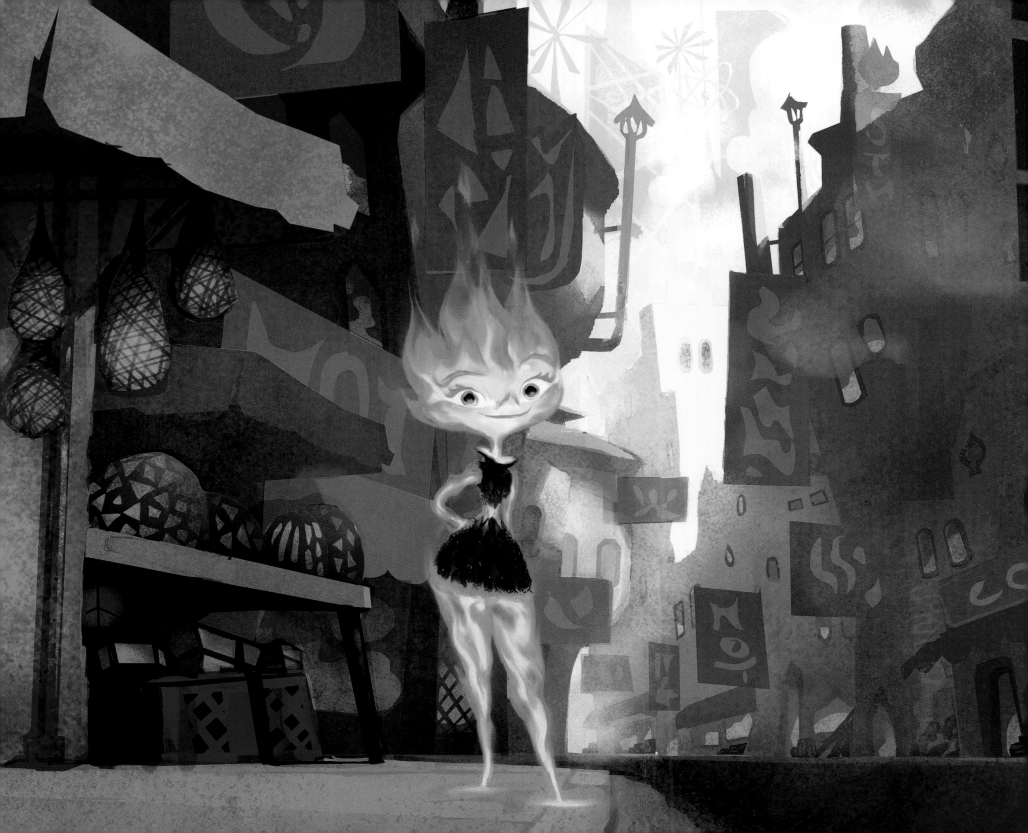

머리말

〈엘리멘탈〉은 [불] 여자가 [물] 남자를 만나 사랑에 빠지는 이야기로, 피터 손 감독의 개인적인 경험과 직접적인 연관이 있다. 피터는 정말로 60%가 물이긴 하지만, 내 말의 요지는 그게 아니다. 가족에 대한 사랑과 연인에 대한 사랑 사이에서 이도 저도 하지 못하던 느낌은 피터의 인생에 전환점이 된 경험이었다. 누구나 공감할 이 감정을 불, 물, 흙, 공기 캐릭터로 풀어간다는 생각은 놀랍도록 독특하고 매혹적인 콘셉트다.

하지만 영화화하기 좋은 아이디어 하나만으로 가만히 앉아서 상과 돈이 굴러들어오기를 바랄 수는 없다(많이 오해하지만). 훌륭한 콘셉트도 제대로 구현하지 못하면 "왜 이런 걸 좋다고 생각했을까?"라고 뇌까리는 결과를 낳을 수도 있다. 5년이나 열심히 일한 뒤에 이런 말을 하고 싶지는 않았기에, 우리는 이야기와 캐릭터를 갈고닦는 데 많은 시간과 노력을 쏟아부었다.

이렇게 갈고닦는 과정은 혹독했다. 영화에 어떤 내용이 들어갈지에 대한 로드맵이 따로 없었기 때문이다. 훌륭한 아이디어들이 수도 없이 만들어지고, 정련되고, 다듬어지다가… 영화에 들어맞지 않다는 것이 판명되면 버려지곤 했다. 다행히도 이 책에는 우리의 기꺼운 탐험 중 일부를 포착하고 보여줄 만한 것들이 담겨 있다.

〈엘리멘탈〉 팀은 어느 영화에서나 하는 길 찾기 이외에도 픽사 애니메이션 스튜디오에서 만든 캐릭터 중 가장 어려울지도 모를 캐릭터를 디자인해야 했다. 이미 우리가 감정(인사이드 아웃), 영혼(소울), 문어(루카) 등을 다뤄왔음을 생각하면 이게 얼마나 대단한 일인지 알 수 있을 것이다. 무엇이 그렇게 힘들었을까? 불에 타거나, 연기가 퍼지거나, 물이 쏟아지는 것을 자세히 살펴본 적이 있다면 이런 요소(elements)들이 순간순간 얼마나 다르게 보이는지 느꼈을 것이다. 불이나 물처럼 일시적인 형상을 지닌 것을 캐릭터로 만들 수 있을까? 장면이 달라져도 같은 캐릭터임을 알아볼 수 있을까? 게다가 기술적인 난제도 있었다. 유기적 요소는 컴퓨터 그래픽으로 만들기 가장 어려운 부분에 속한다. 특히 우리의 경우처럼 그런 요소들을 제어해서 연기하게 해야 할 때는.

우리에겐 다행스럽게도 도전을 즐기는 픽사의 훌륭한 아티스트와 기술자들이 있다. 그들은 단순히 난제를 해결한 정도를 넘어서 정말로 훌륭하게 해냈고, 지금까지 아무도 본 적 없는 멋진 장면을 만들어냈다. 그리고 그 모든 것이 이 책에 실린 그림들에서 비롯되었다.

피트 닥터, 최고 창작 책임자

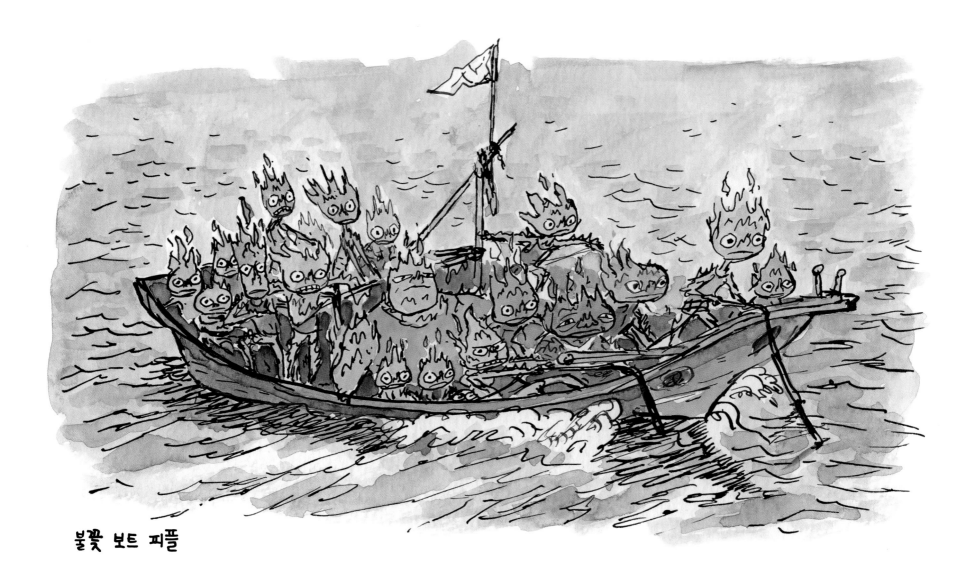

불꽃 보트 피플

들어가며

우리 부모님은 한국에서 뉴욕으로 이민 왔던 얘기를 수억 번은 들려주었다. 우리 형제가 불평이라도 하면, 이번엔 당신들께서 전쟁에서 겨우 살아남았다거나 너무 가난해서 메뚜기를 먹었다라며 우리가 미국에서 누리는 것에 비해 당신들께서 한국에서 얼마나 힘들게 살았는지를 말씀하시곤 했다.

부모님의 고국 얘기를 들을 때면 아직 어렸던 나는 볼링이라도 칠 수 있을 정도로 눈알을 세게 굴리곤 했다. 하지만 점차 크면서, 이 나라로 이민 온 다른 모든 가족도 우리 부모님처럼 똑같이 고생했음을 깨닫기 시작했다. 모두 다른 사람들과 함께 살기 위해 때로는 문화 차이를 받아들이기도 하고, 거부하기도 하면서 힘겨운 과정을 거쳐야 했다. 그제야 부모님의 이야기가 제대로 들리기 시작했고 우리 형제를 위해 이곳에서 삶을 개척하기 위한 부모님의 노고에 감탄이 우러났다. 감탄은 고마움으로, 고마움은 더 깊은 사랑으로 바뀌고, 다시 그 사랑은 생각만 해도 울컥하는, 평생 갚지 못할 만큼 무거운 영혼의 빚으로 바뀌게 되었다.

말하다 보니 눈물이 난다.

이 모든 감정에서 〈엘리멘탈〉이 비롯되었다. 이런 내 경험을 뉴욕과 비슷한 세계, 즉 [불], [흙], [공기], [물]이 서로를 받아들이기도 하고, 거부하기도 하면서 함께 뒤섞이며 삶을 이어가는 곳에 연결한 것이다.

내가 맨 처음 그렸던, 영화의 아이디어를 촉발한 그림 중 하나는 [불] 사람들이 가득 탄 배가 위험천만한 바다를 건너서 새 삶을 찾아 떠나는 것이었다. 어떻게 이 모든 것을 만들었냐고 물어본다면 여느 불이 그렇듯이 이 여정 역시 작은 불씨(Ember)에서 시작되었다.

우리 팀은 주연인 [불] 캐릭터를 만들어내는 것부터 난관임을

알았다. 거기서부터 다른 [원소]와 배경이 발전해나갈 것이기 때문이다. 하지만 불로 캐릭터를 만들 수 있을지 확신이 없었다. 빛나는 기체 같은 존재가 매력적이고 생동감 있게 걷고, 말하고, 행동하는 모습을 만들 수 있을까? 사실 불길이 실감 나게 나오는 영화는 많다. 용이 불을 뿜고, 지옥의 불길 속에서 괴물들이 기어 나오는 장면들 말이다. 하지만 현실적이고 사진 같은 불은 주연 캐릭터가 되기에는 너무 무섭고 시각적으로 번잡했다. 그 반대쪽 끝에는 좀 더 그림 같은 접근 방식이 있었다. 2D 애니메이션에서 손으로 아름답게 그린 불도 오랜 역사가 있지만, 손으로 그린 불은 매우 그래픽적이고, 열기를 뿜거나 뭔가를 태울 것 같은 느낌이 없어서 우리 목적에는 맞지 않았다.

우리는 극과 극으로 보이는 이 두 스타일 사이에서 균형을 찾아야 했다. 하지만 이 상반된 아이디어가 사실은 서로 연결된 음과 양이고, 서로 다른 세계에서 온 두 캐릭터가 함께 어우러지는 연결점을 찾을 수 있었다. 내가 처음 〈엘리멘탈〉의 아이디어를 발표했을 때 이야기 속 인간관계의 일부는 우리 가족을 기반으로 했지만, 또 다른 일부는 내가 사랑했던 사람을 기반으로 했다. 할머니와 어머니는 내 10대 시절 내내 "한국 여자하고 결혼해!"라고 말씀하셨다. 하지만 나는 한국인이 아닌 사람과 사랑에 빠졌고, 그 경험이 이 영화를 시작하게 된 주요 질문의 영감이 되었다.

[불]이 [물]과 사랑에 빠진다면 어떻게 될까?

이 극단적 질문에서 부딪힌 난관 중 하나는 관객들이 물과 불이 어떤지 이미 알고 있다는 점이었다. 누구나 불이 어떻게 피어오르고 타버리는지 안다. 그리고 물이 어떻게 떨어지고 반짝거리는지도 안다. 그래서 둘 사이의 연결점을 찾는 데 해석의 여지가 많지 않았다. 게다가 이 두 요소는 끊임없이 움직인다! 캐릭터 자

9

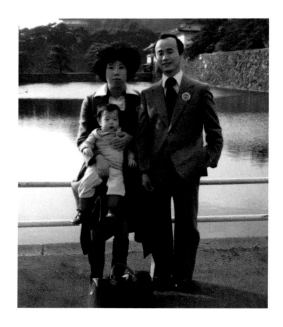

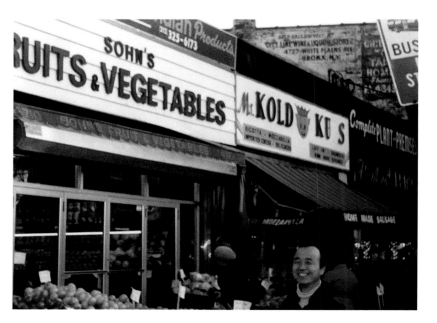

체가 본질적으로 특수 효과였고, 영화의 모든 장면에 특수 효과를 넣기는 너무나 어려웠다. 우리 팀의 아티스트와 기술자들이 이 난관을 극복하고 마침내 해결하는 데 2년이 넘게 걸렸다.

이렇게 상극인 둘이 연결될 수 있을까? 이 영화의 초창기 실험 중 하나는 재능 넘치는 아티스트 다니엘 로페즈 무노즈가 만든, 앰버가 눈을 깜박이기만 하는 짧은 애니메이션이었다. 뒷마당에서 실제 불을 휴대폰으로 찍은 영상에 눈과 입 그리고 빨간색에서 노란색이 그러데이션된 윤곽선을 그린 세트를 결합한 것이었다. 한편 웨이드도 여기에 균형을 맞춰 수채화풍의 내부와 판으로 된 머리 위에 극사실적 물방울 층을 겹겹이 쌓아 올려 디자인했다. 웨이드의 반월판 머리는 앰버 주변의 윤곽선과 비슷해 보였다. 이는 두 극단을 하나로 연결한 첫 번째 사례였고, 미학적 균형을 이루면서 이 둘이 동일한 세계에서 온 것처럼 느껴졌다.

캐릭터로서, 앰버는 삶의 두 극단 사이에 놓이게 된다. 파이어타운이라는 고향에 자부심을 느끼면서도 엘리멘트 시티의 다양성에 빠져든 것이다. 이렇게 둘로 나뉜 정체성으로 고뇌하는 앰버는 나 자신의 정체성 고민에서 영감을 얻었다. 뉴욕에서 자라고 거기에 동화되고 싶었지만 한국인이기에 잘 적응하지 못했고, 이 두 가지 이질적인 성장 배경이 어떻게 공존할 수 있을지 이해하려고 노력해야 했다. 자신의 정체성을 이해하는 과정에서 어디에 살고 나이가 몇 살인지는 상관없다. 사람들 대부분은 발전 단계가 거의 비슷하다. 다수 문화에 동화되고 싶어 하고, 그러면서 자신의 '소수' 문화에 거부감이 생긴다. 자라면서 그렇게 거부한 문화를 인정하는 방법을 배워야만 비로소 자신의 양면을 모두 받아들일 수 있게 된다. 그러나 앰버에게는 이 문제가 양자택일이었던 적이 없다. 빨강이나 파랑이 아니라 보라다. 두 정체성을 섞어서 둘 다 될 수 있을지를 고민한다.

이 책을 통해 아티스트들이 이런 난관을 어떻게 극복하고 주인공 앰버가 이 멋진 도시에서 자리 잡는 여정을 표현하는 데 어떻게 해결책을 만들어냈는지 여러분도 보셨으면 좋겠다. 결국 이 이야기는 사랑 이야기다. 나 역시 훌륭한 아티스트들이 한데 어우러져 열정과 재능을 발휘하며 다양한 캐릭터로 가득한 완벽한 세계를 만들어내는 모습을 보고 사랑에 빠졌다. 아티스트들이 이러한 기적을 실현하기 위해 감수한 온갖 희생에 감사하는 마음은

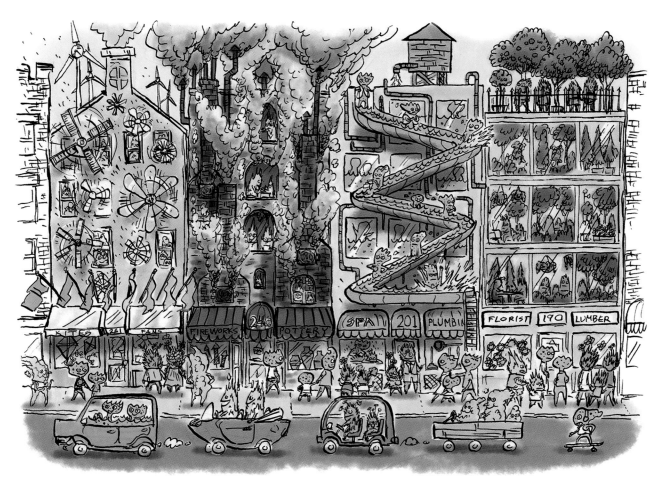

영원히 사라지지 않을 것이다. 앰버와 웨이드 그리고 엘리멘탈의 세계는 한 사람이나 한 부서의 힘만으로는 결코 만들어질 수 없다. 아트, 모델링, 시뮬레이션, 프로덕션, 편집, 이펙트, 셰이딩, 애니메이션, 라이팅, 스토리, 작화, 연기, 그 밖에 수많은 분야의 긴밀한 협업이 있었기에 이 결과물이 세상에 나올 수 있었다. 이 자체가 다양성이 세상을 더 좋게 만든다는 증거다. 이 책에 수록된 아트워크 하나하나를 돌이켜볼 때마다 여기에 기여한 사람들에 대한 감탄이 우러난다. 그 감탄은 고마움으로, 고마움은 더 깊은 사랑으로 바뀌고, 다시 그 사랑은 생각만 해도 울컥하는, 평

생 갚지 못할 만큼 무거운 영혼의 빚으로 바뀌었다.
　말하다 보니 또 눈물이 난다.

피터 손, 감독

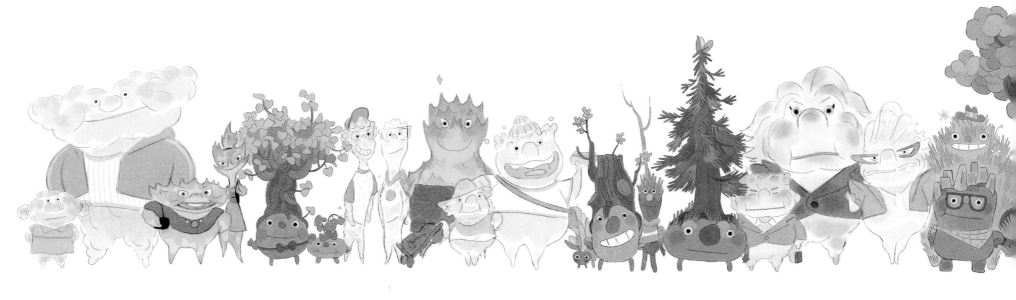

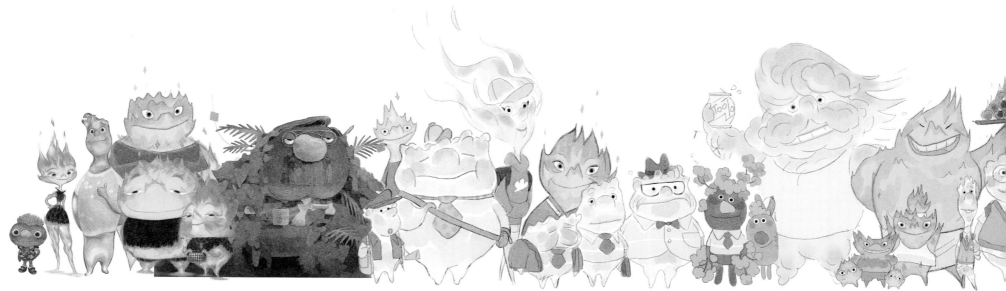

앨리스 렘마, 안나 스콧, 마리아 이, 디지털

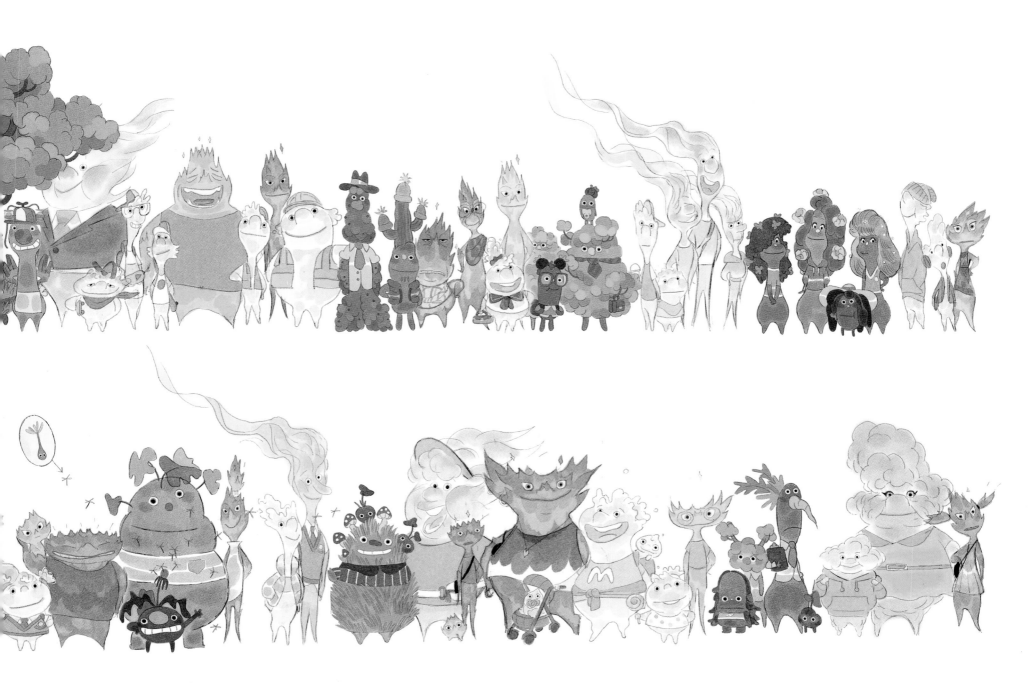

마리아 이, 디지털

엘리멘탈화

돈 샌크, 디지털

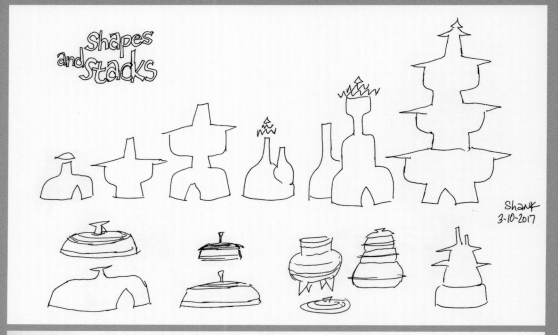

Shapes and Stacks

Shank
3-10-2017

영화 디자인의 중요한 열쇠 중 하나는 바로 프로덕션 디자이너 돈 샌크가
그린 멋진 의자였다. 그는 불을 피울 때 사용하는 화격자, 즉 벽난로의 통나
무를 받칠 때 사용하는 쇠살대에서 아이디어를 얻었는데, 한쪽을 길게 세
워서 의자 등받이로 만들고 막대를 정제해 10개에서 3개로 줄였다. 인간에
게는 끔찍하게 불편하겠지만 불 원소 캐릭터에게는 완벽한 의자였다. 이로
부터 몇 가지 디자인 철학이 생겨났다. 특정 엘리멘탈을 위한 무언가를 디
자인할 때는 인간의 세계에서 익숙한 사물을 찾은 다음 새롭게 비트는 것
이다. 가능하면 재미있게 비틀수록 좋다. 사물을 정제하는 것에 더해 모양
도 더 명확하게 캐리커처화했다. 돈이 막대에 가한 미세한 뒤틀림이 시그
니처를 더했고, 이렇게 비틀린 막대가 이 세상을 유기적으로 통합하는 차
별성을 불러왔다.

피터 손, 감독

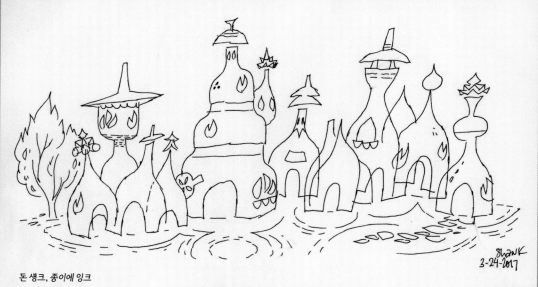

돈 샌크, 종이에 잉크

Shank
3-24-2017

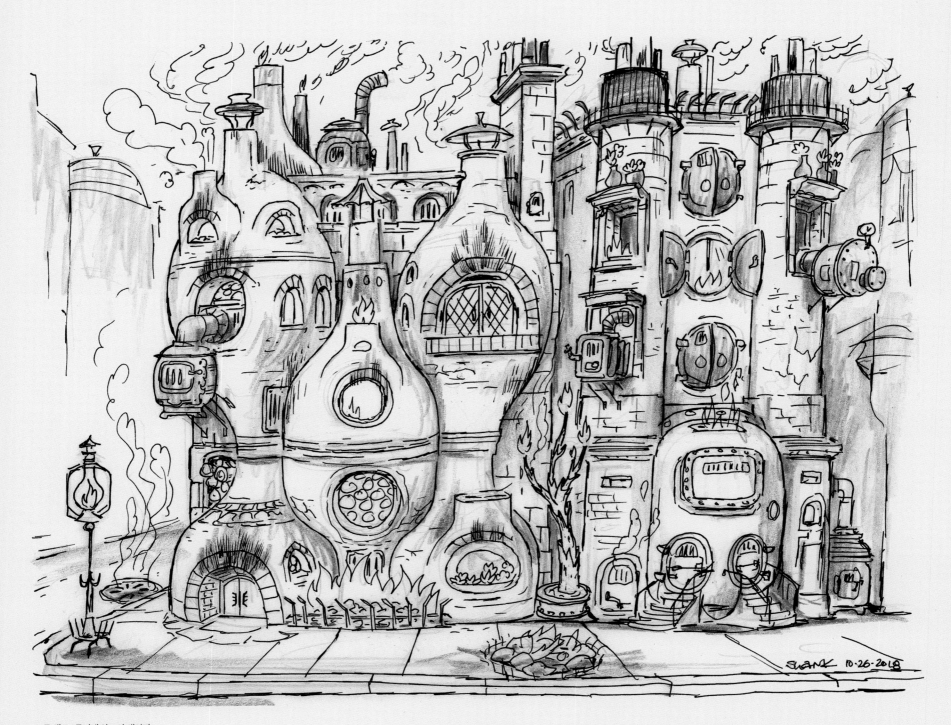

돈 섕크, 종이에 잉크와 색연필

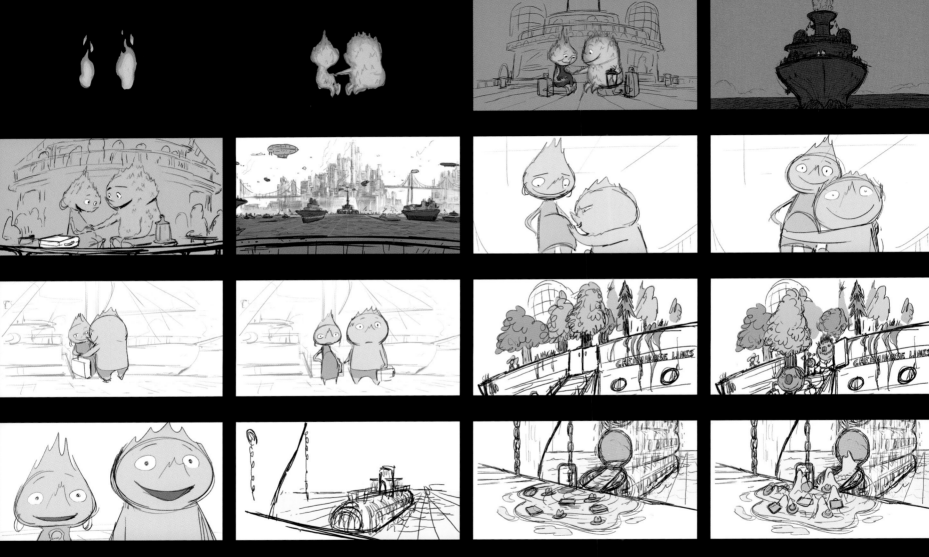

새로운 세상에 도착

장영한, 댄 파크, 피터 손, 르 탕, 디지털

우리 영화의 근간을 이루는 DNA는 이민 이야기다. 다시 말해 용감하게 고국을 떠나, 거의 아무것도 가진 것 없이 새로운 곳에 도착한 사람들이 자신과 가족을 위해 더 나은 삶을 만들어가는 이야기다. 이민 1세대 가정에서 자란 피터 자신의 이야기와 부모님이 미국으로 와서 정착하기까지 희생한 이야기는 우리 모두에게 큰 영감을 주었다. 처음부터

소개하는 것이 기막힌 방법이라고 생각했다. 우리는 이 이야기에 버니와 신더가 낯선 땅에서 새로운 삶을 개척하는 과정에서 희망과 도전을 공유하는 모습을 담으려고 노력했다.

제이슨 카츠, 스토리 책임자

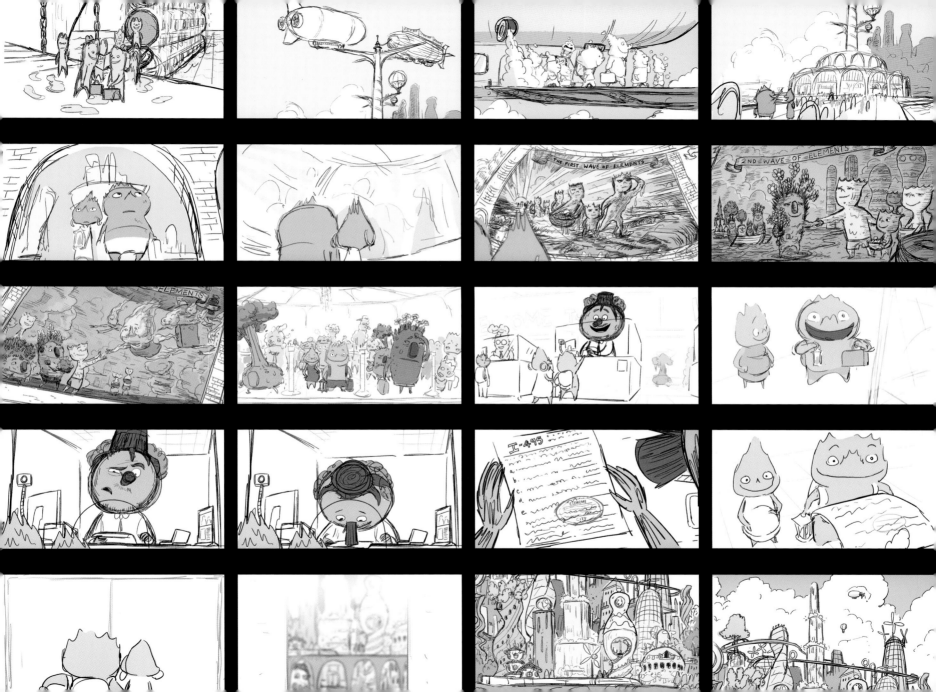

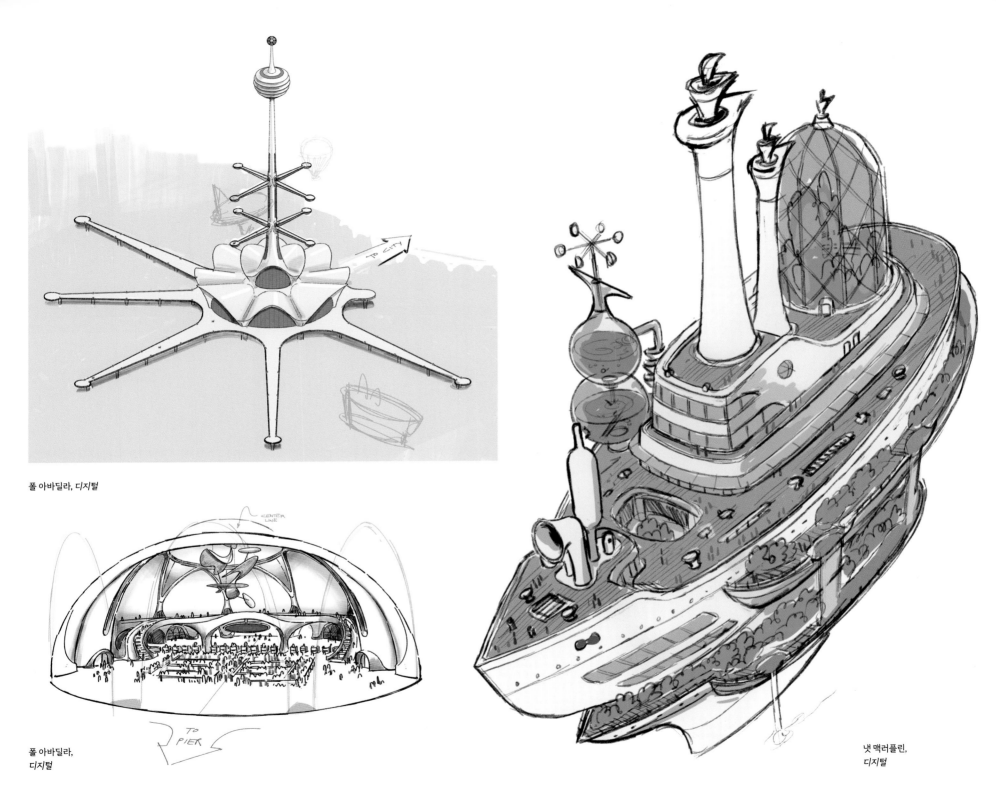

폴 아바딜라, 디지털

폴 아바딜라,
디지털

CENTER
LINE

TO CITY

TO
PIER

냇 맥러플린,
디지털

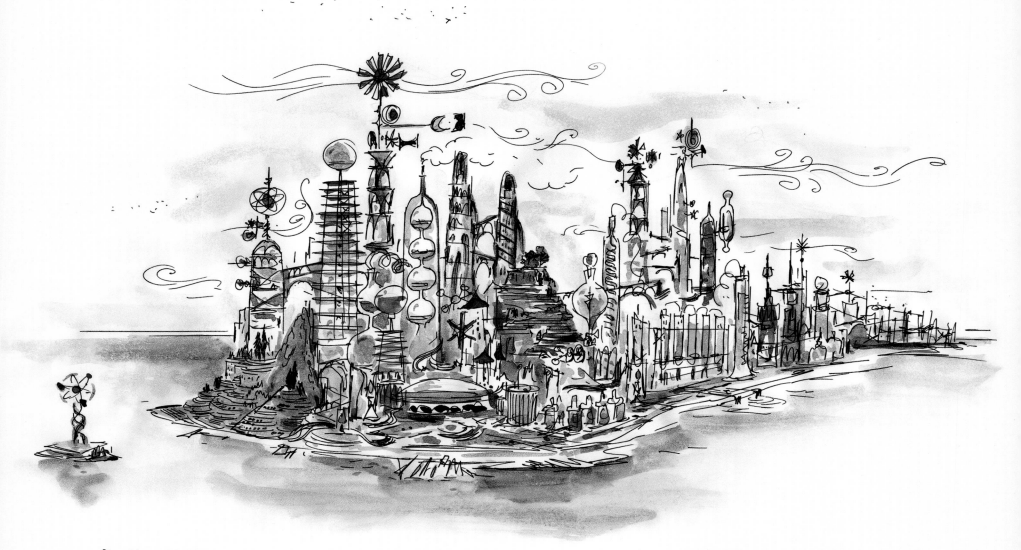

Shank 4-4-2017

돈 생크,
종이에 잉크와 수채 물감

엘리멘트 시티는 물 원소들의 노력으로 세워진 도시라고 상상했다. 하지만 모든 엘리멘탈이 살 만한 곳이라는 느낌을 주고 싶었기 때문에 어느 한 엘리멘탈만이 아닌 모든 이에게 적합한 생활 방식을 모색했다. 엘리멘탈들이 섞여서 함께 살아갈 수 있는 방법 말이다. 영감을 얻은 화학 실험 도구 세트에 풍차나 농장 테라스 같은 특정 건축 구조물을 그 위에 얹었다. 궁극적으로는 화학 세트의 느낌을 줄였지만, 그래도 엘리멘트 시티 곳곳에서 화학 실험 도구 세트의 영향을 볼 수 있다.

돈 생크, 프로덕션 디자이너

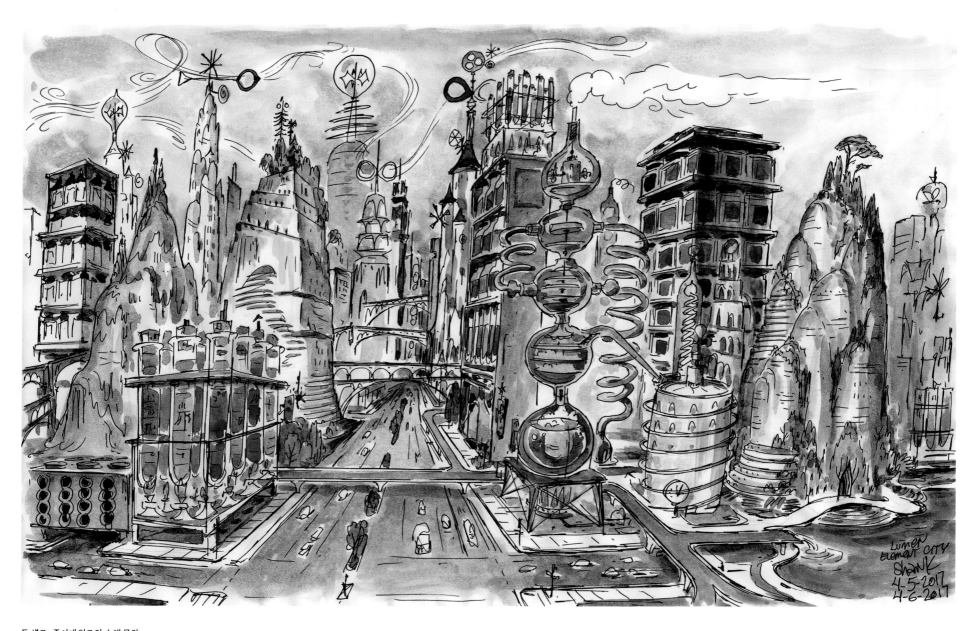

돈 섕크, 종이에 잉크와 수채 물감

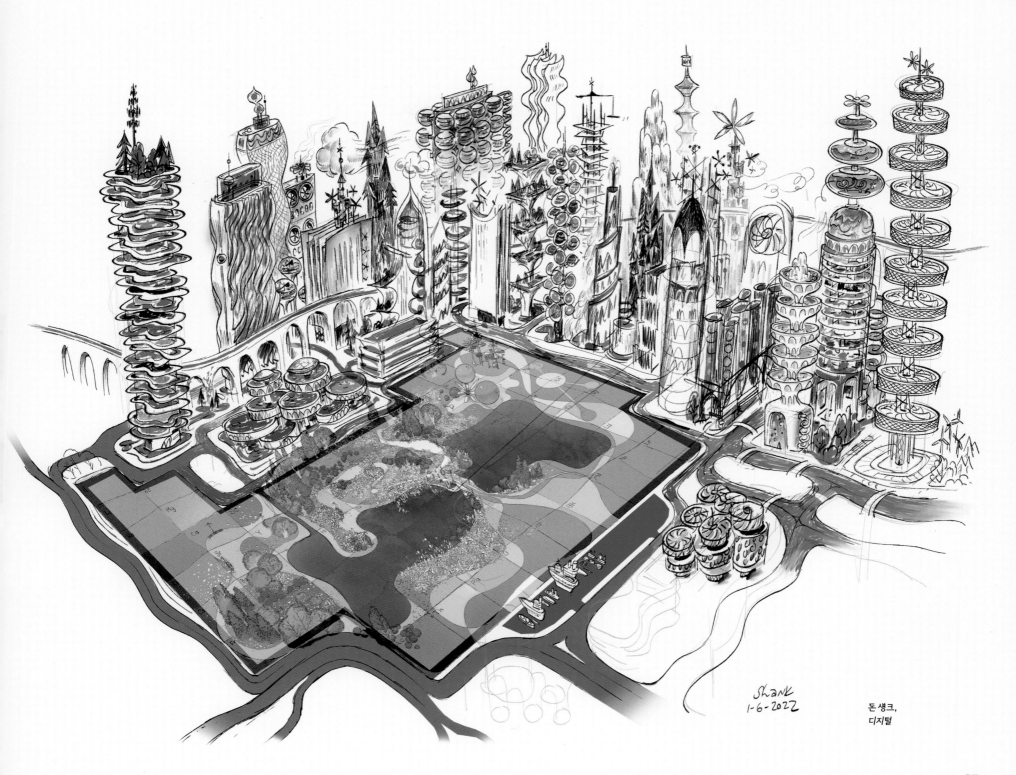

SHANK
1-6-2022

돈 섕크,
디지털

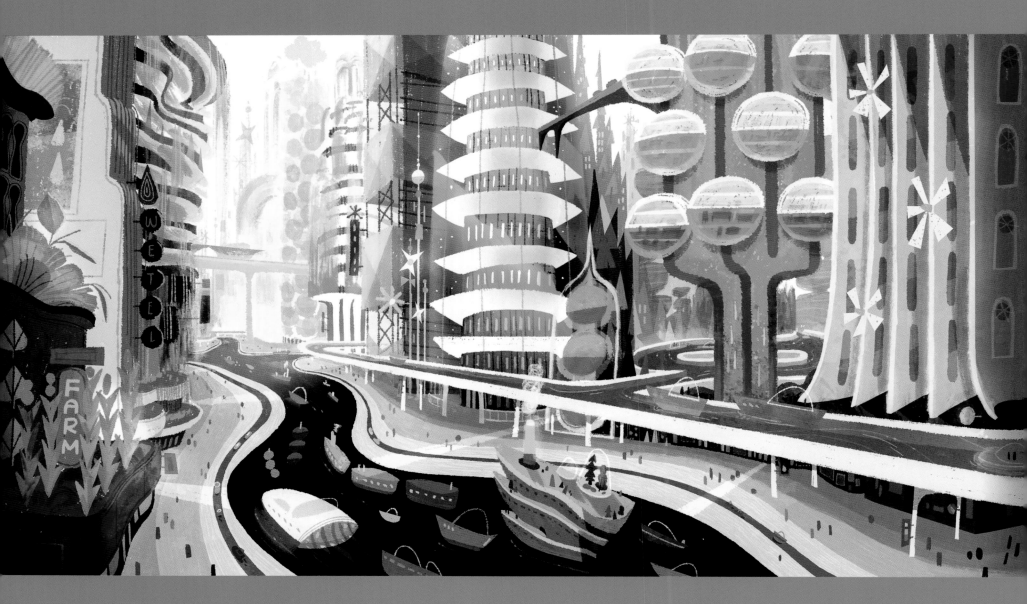

로렌 카와하라와 돈 섄크(레이아웃), 디지털

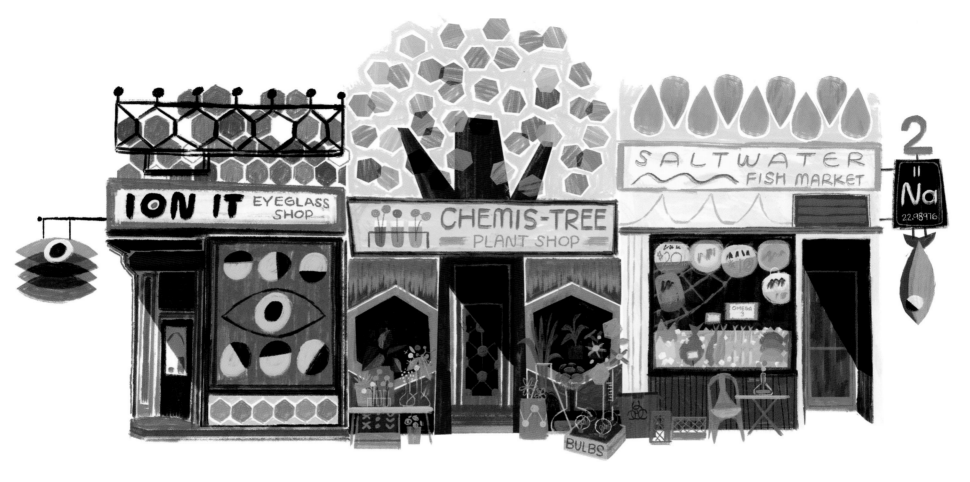

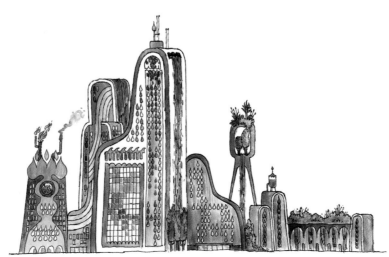

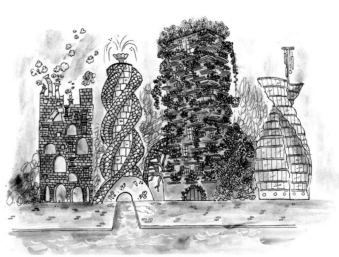

위
로렌 카와하라, 디지털

오른쪽
다니엘 홀랜드,
종이에 잉크와 수채 물감

맨 오른쪽
아나 라미레즈 곤잘레스,
종이에 잉크와 수채 물감

엘리멘트 시티의 컬러 디자인 개발을 시작했을 때 우리의 목표는 희망적이고 매력적으로 느껴지면서도 기발함과 마법이 가미된 배경을 만드는 것이었다. 그와 동시에 어떻게 하면 그래픽적 빛과 그림자 모양이 프레임을 구성하는 장치로 작용할 수 있는지, 캐릭터가 내는 빛이 장면에 어떤 영향을 미칠 수 있는지를 탐구하고 싶었다. 결국 이러한 아이디어를 탐구하기에 가장 잘 맞는 것은 다채롭고 생생한 팔레트라고 생각했다.

로렌 카와하라, 셰이더 패킷 디자이너

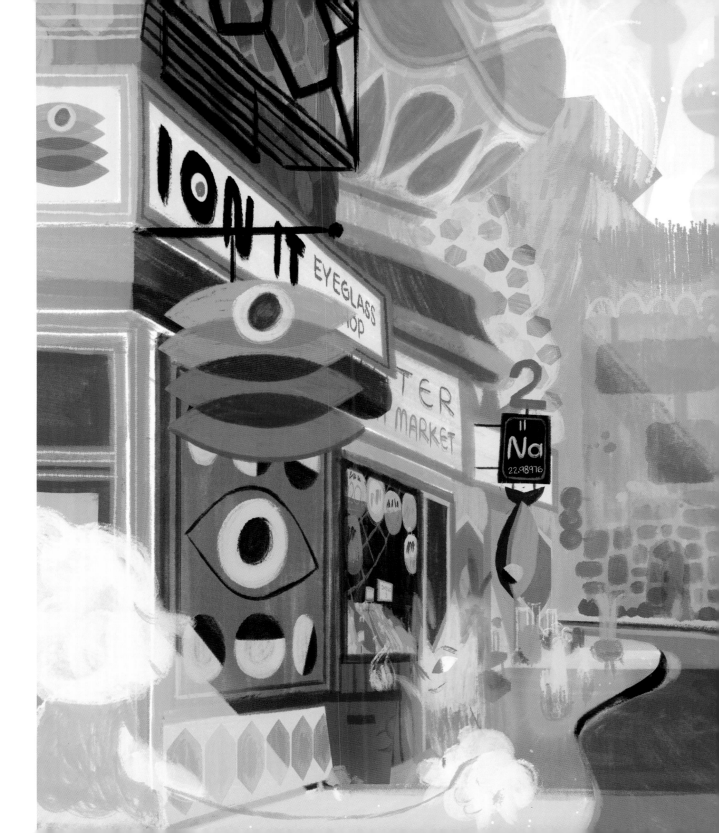

로렌 카와하라와 돈 섕크(레이아웃),
디지털

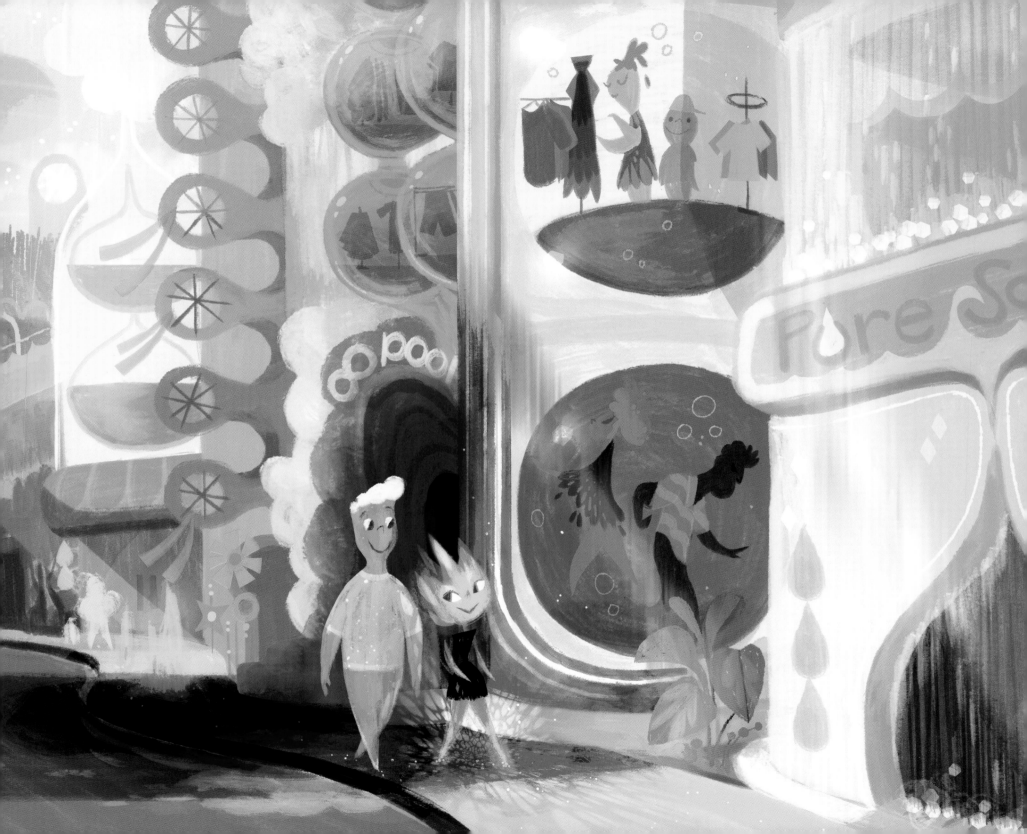

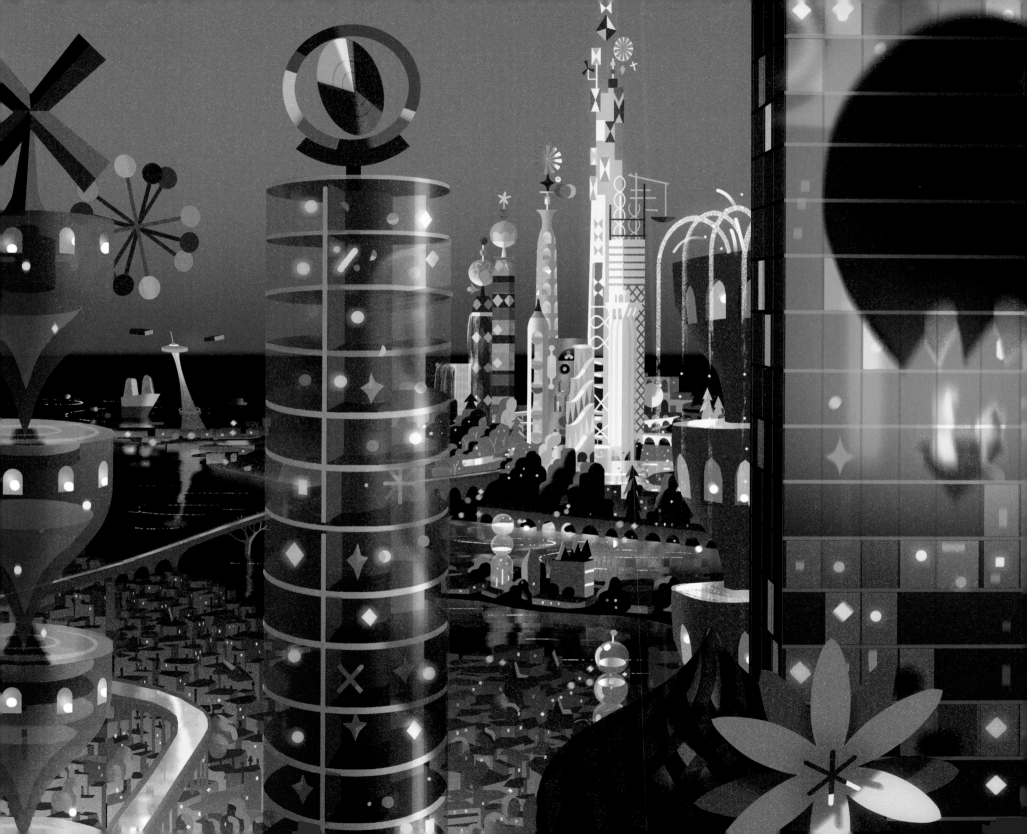

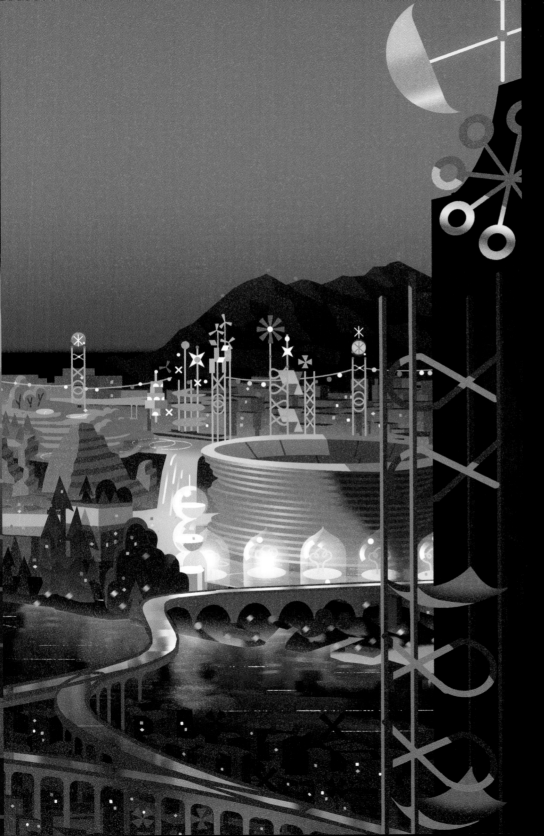

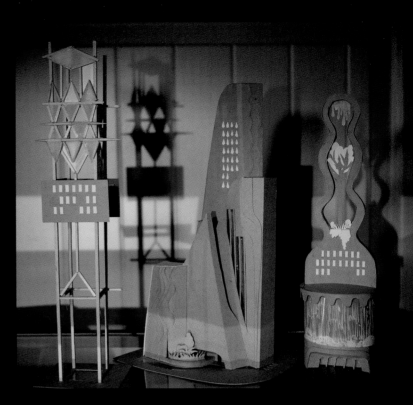

다니엘 홀랜드, 종이와 나무

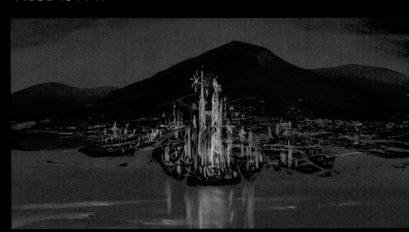

돈 섕크, 디지털

왼쪽 재스민 라이, 디지털

29

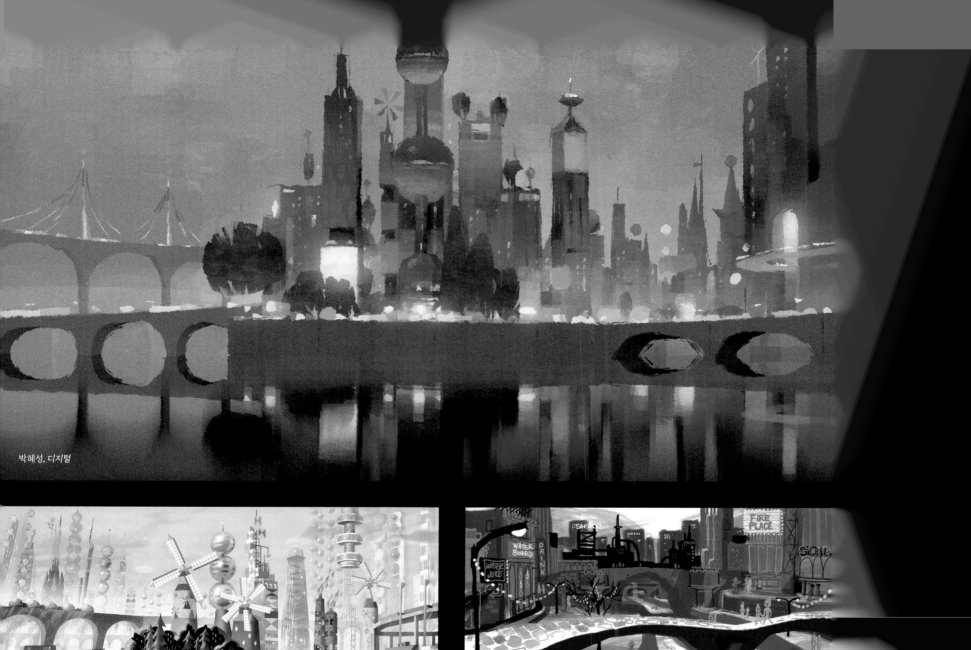
박혜성, 디지털

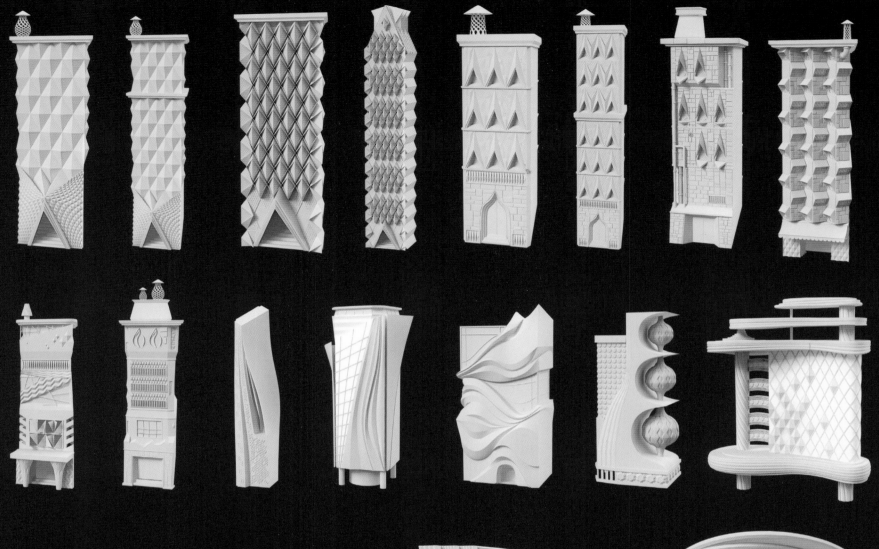

크리스타 골의 이 개발 모델은 종이 조각에서 영감을 얻어 탐구한 아이디어를 세트 모델에 구현하는 방법을 탐색하는 데 큰 역할을 했다. 우리는 그녀의 디자인 작업에서 많은 것을 배웠고, 이는 전반적인 모델링 철학과 스타일 가이드에 영향을 미쳤다.

돈 섕크, 프로덕션 디자이너

크리스타 골(디자인 모델), *디지털*

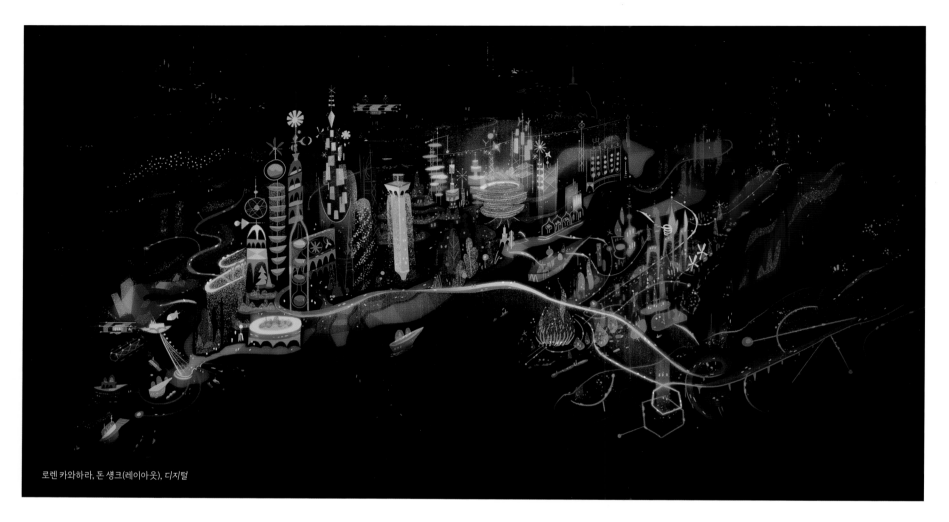

로렌 카와하라, 돈 섕크(레이아웃), 디지털

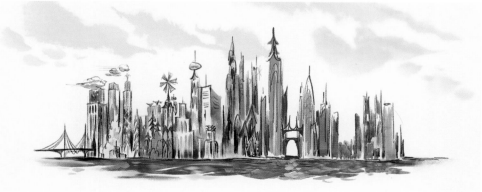

돈 섕크, 디지털

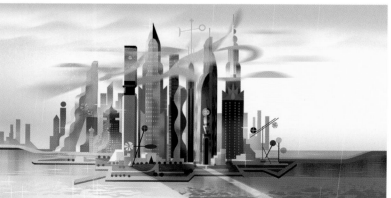

엘 미칼카, 디지털

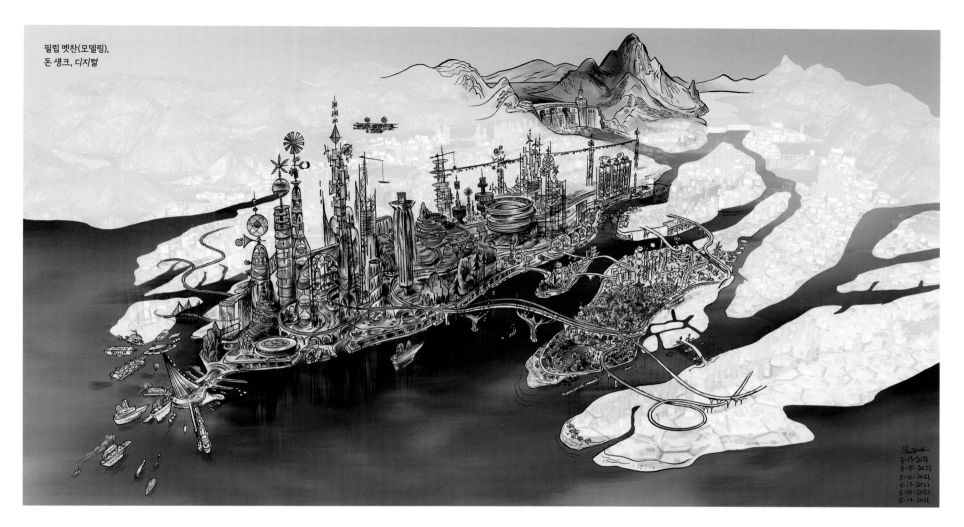

필립 멧찬(모델링),
돈 섕크, 디지털

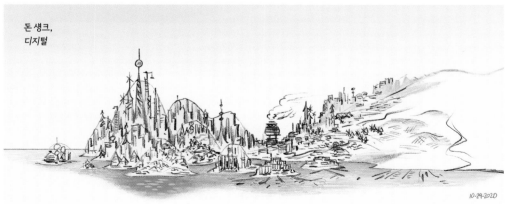

돈 섕크,
디지털

어떤 엘리멘탈이 이 지역에 먼저 왔을지에 대한 계층 구조를 이해해 보려고, 우리는 이 지역사회의 관계성을 잘게 나누는 것에서부터 시작했다. 이야기 구조상 [불]에게 좀 더 힘든 세상을 만들어야 했기에, 이 지역사회를 [물]이 건설했다고 하는 편이 좋은 시작점 같았다. 그렇다면 이 지역에 오는 두 번째 집단은 [흙]이 되는 쪽이 논리적이라고 생각했다. 식물을 키우려면 물이 필요하다는 공생 관계 때문이다. 그래서 델타 지대라는 개념이 잡혔다. 땅을 가로지르는 하천과 지류가 많은 곳이 곧 물과 흙이 만나는 곳이니까.

피터 손, 감독

33

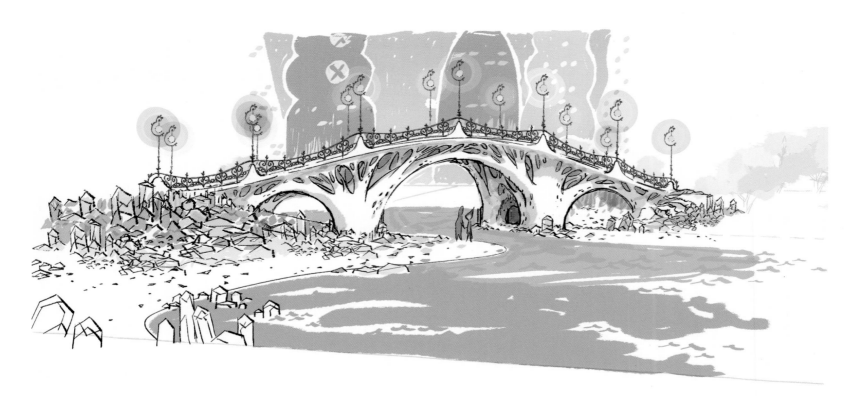

다니엘 로페즈 무노즈, 디지털

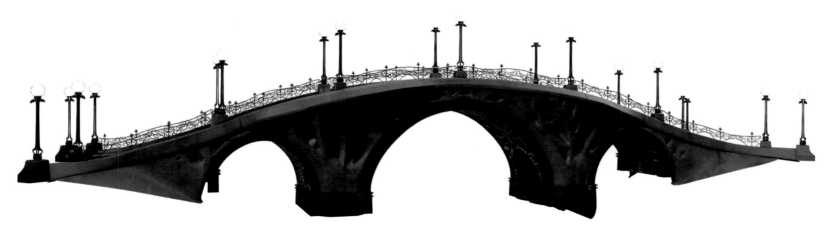

위 조슈아 밀스(디자인 모델), 디지털

옆 페이지 재스민 라이, 디지털

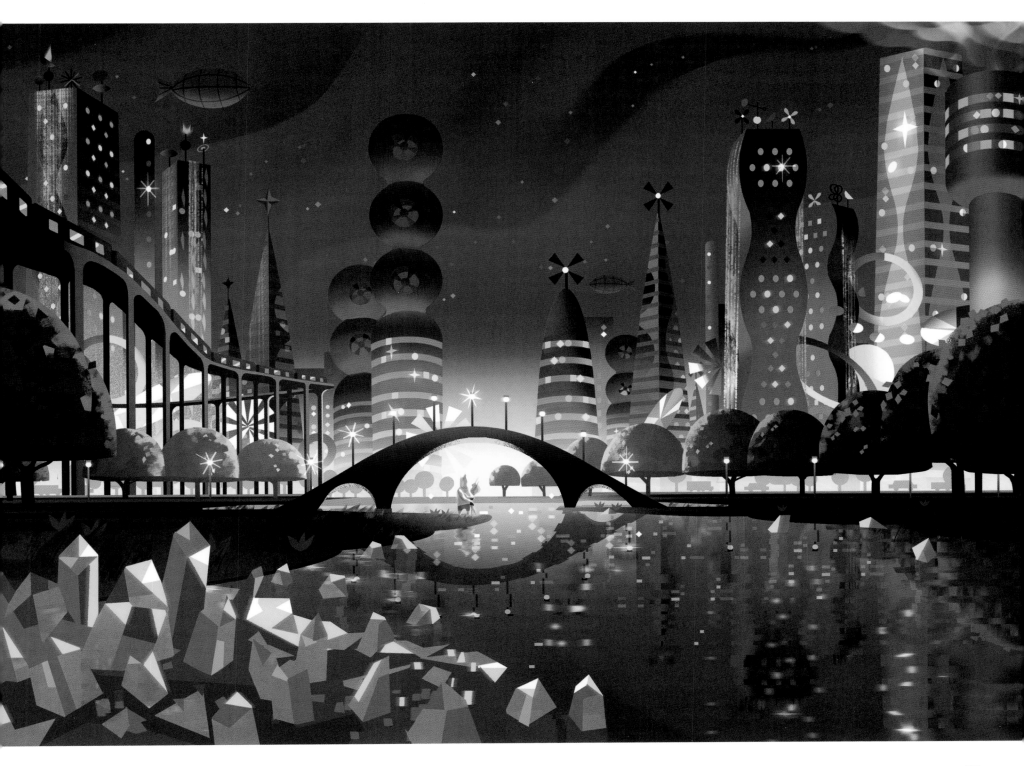

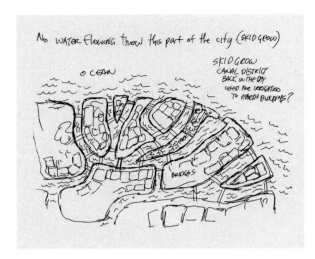

내가 좋아하는 로맨스 영화들 중에는 이야기가 벌어지는 배경이 캐릭터 간에 싹트는 사랑을 받쳐주기 위해 잊지 못할 만큼 아름답게 꾸며진 것이 많았다. 샌프란시스코의 금문교나 뉴욕의 브루클린 다리처럼 상징이 될 만한 장소를 디자인해서 캐릭터가 겪는 경험을 강화하려는 것이 우리의 목표였다. 엘리멘트 시티 브리지는 앰버의 두 정체성, 즉 고향인 파이어 타운과 미래가 있는 엘리멘트 시티 사이의 문턱을 상징하기 때문에 중요했다. 궁극적으로, 이 다리는 파이어타운이자 엘리멘트 시티인 그녀 자신을 상징하게 될 것이었다. 그래서 이런 정체성을 표현할 수 있는 아름다움을 지니도록 디자인했다.

피터 손, 감독

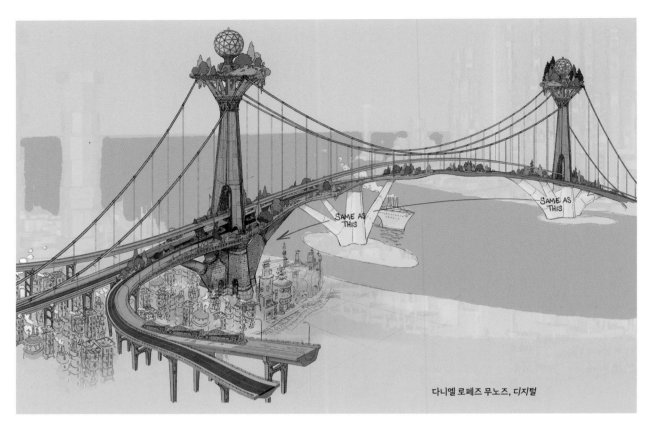

다니엘 로페즈 무노즈, 디지털

위 피터 손, 종이에 잉크

오른쪽 및 옆 페이지 필립 멧찬(디자인 모델), 디지털

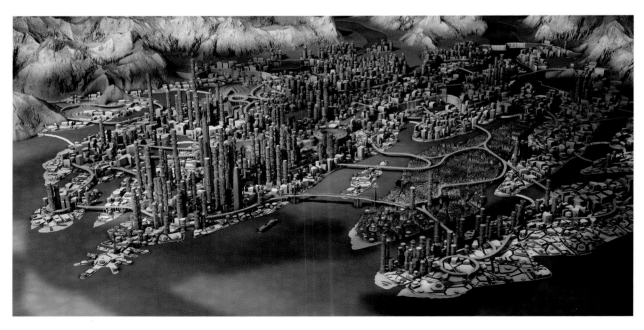

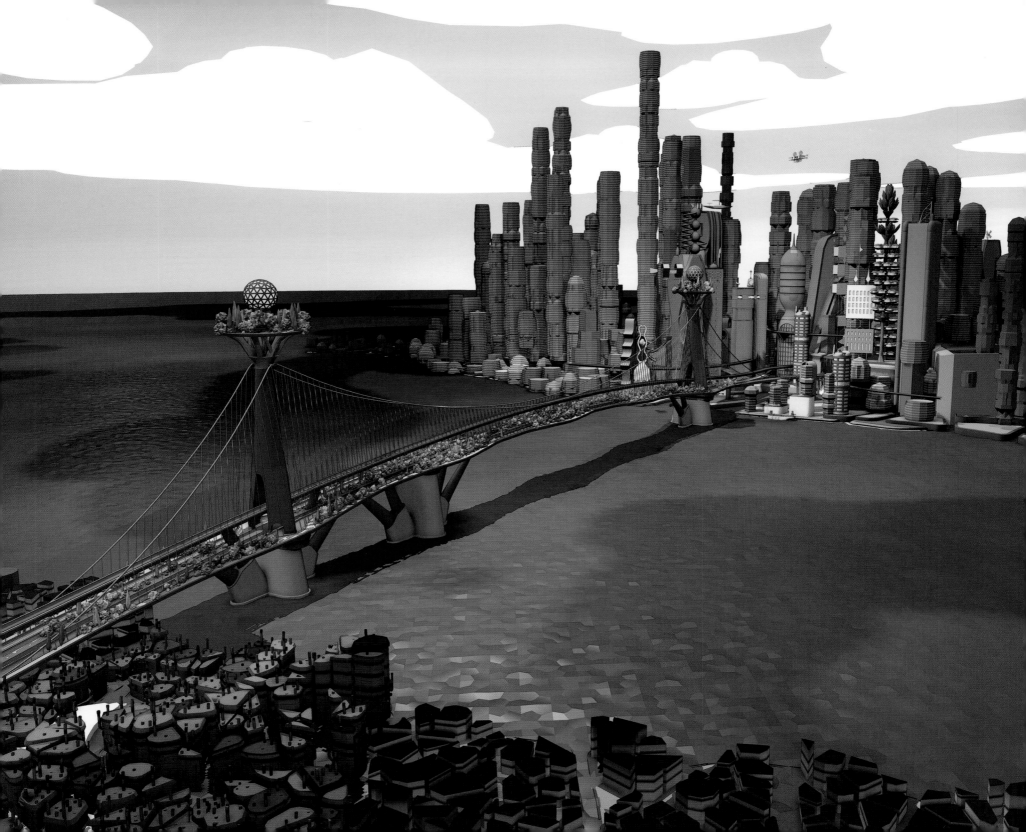

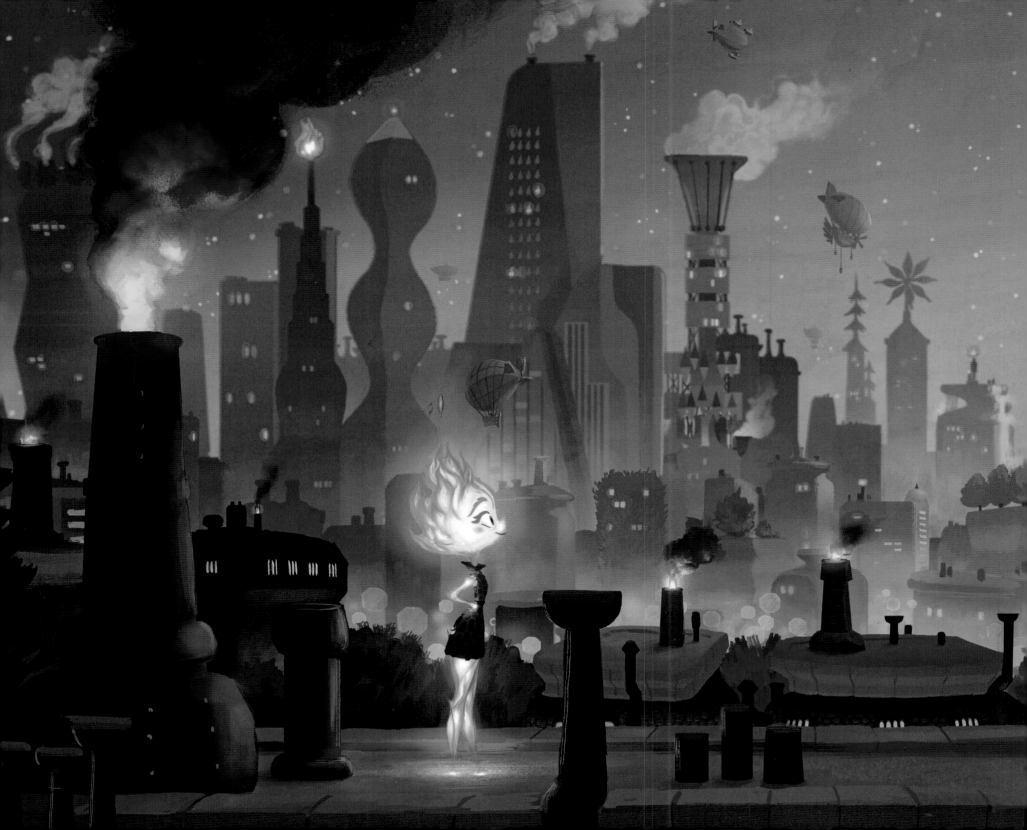

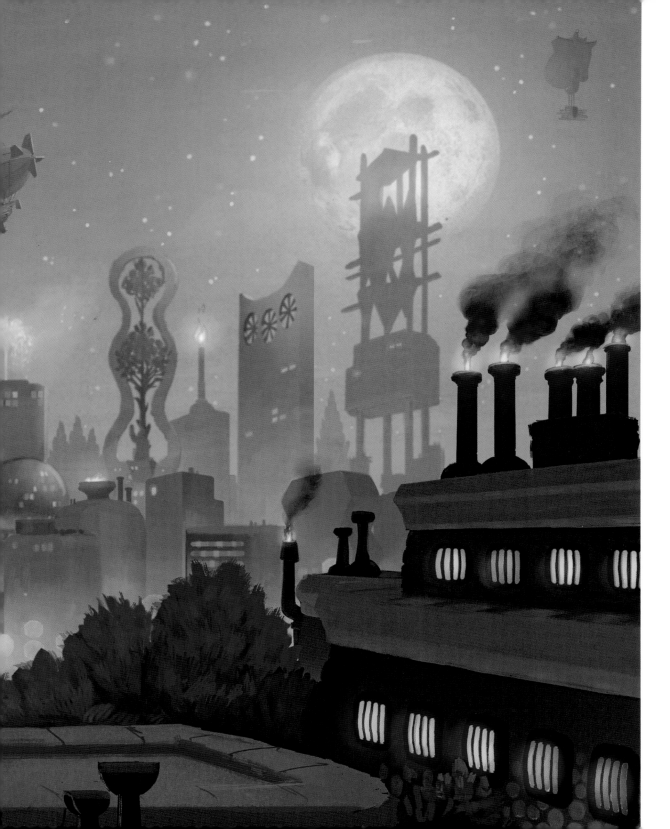

플립북(39~85페이지)
다니엘 로페즈 무노즈,
디지털 구성

우리는 처음부터 앰버의 불꽃이 실제 물리학이 아닌, 감정에 의해 불타오른다고 정했다. 그러나 이렇게 복잡한 불꽃 캐릭터는 픽사 역사상 만들어진 적이 없었다. 그래서 종이비행기 애니메이션 테스트가 탄생했다. 여기서부터 몇 페이지에 걸친 오른쪽 구석의 플립북은 손으로 그려서 만든 테스트인데, 아주 가연성 높은 물체가 별다른 상처 없이 앰버의 머리를 관통할 수 있음을 보여준다. 피트는 이 테스트를 아주 좋아했는데, 불꽃의 비물질적인 특성과 함께 앰버의 핵심이 불붙은 물체가 아니라 불꽃 그 자체임을 보여주기 때문이다. 이 페이지들을 빠르게 넘겨보면서 이 테스트가 [불] 엘리멘탈을 만들어내는 데 얼마나 중요한 이정표가 되었는지 느낄 수 있었으면 좋겠다.

다니엘 로페즈 무노즈, 콘셉트 디자이너

왼쪽
제이슨 디머, 디지털

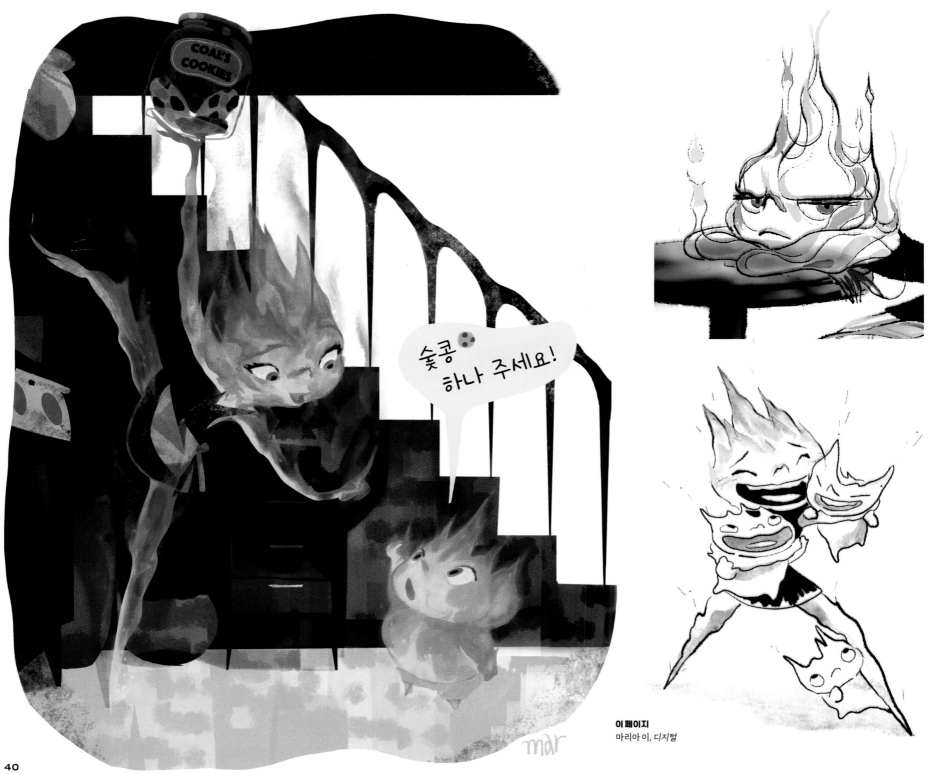

이 페이지
마리아 이, 디지털

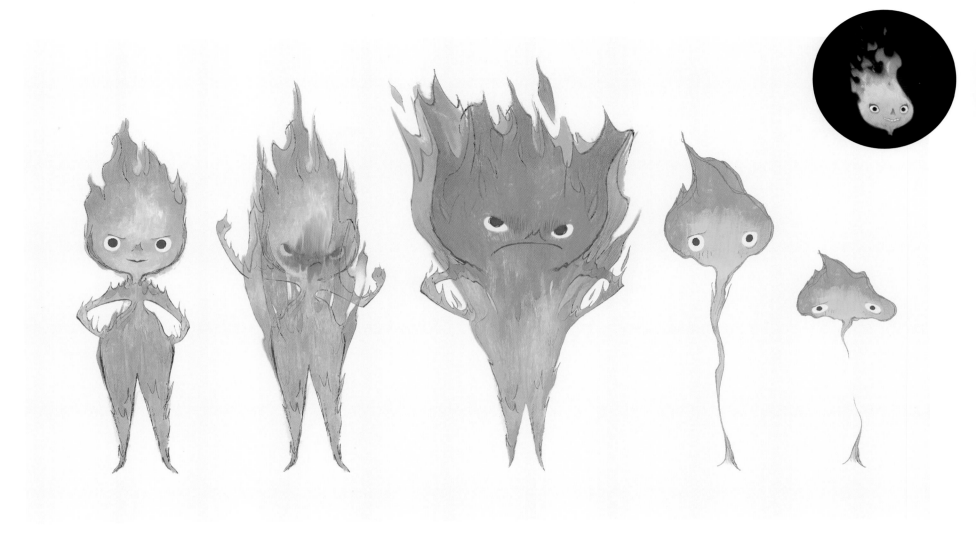

다니엘 로페즈 무노즈, 연필과 디지털

[불] 캐릭터를 디자인하는 일은 분명 배움의 기회였다. 우리는 친숙하면서도 혁신적으로 느껴지도록 새로운 불의 모습을 만들어내고 싶었다. 처음에는 극도로 약식화한 불 디자인으로 한계를 시험해 보았고, 거기에서부터 점차 우리 모두가 매료되는 불의 실제 성질을 반영하며 적절한 균형을 찾아갔다.

마리아 이, 캐릭터 아트디렉터

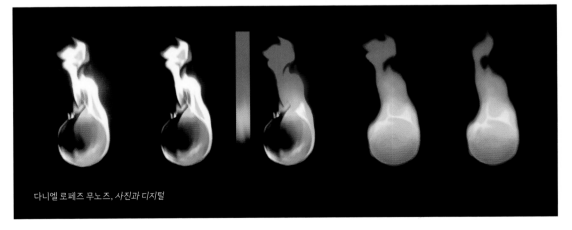

다니엘 로페즈 무노즈, 사진과 디지털

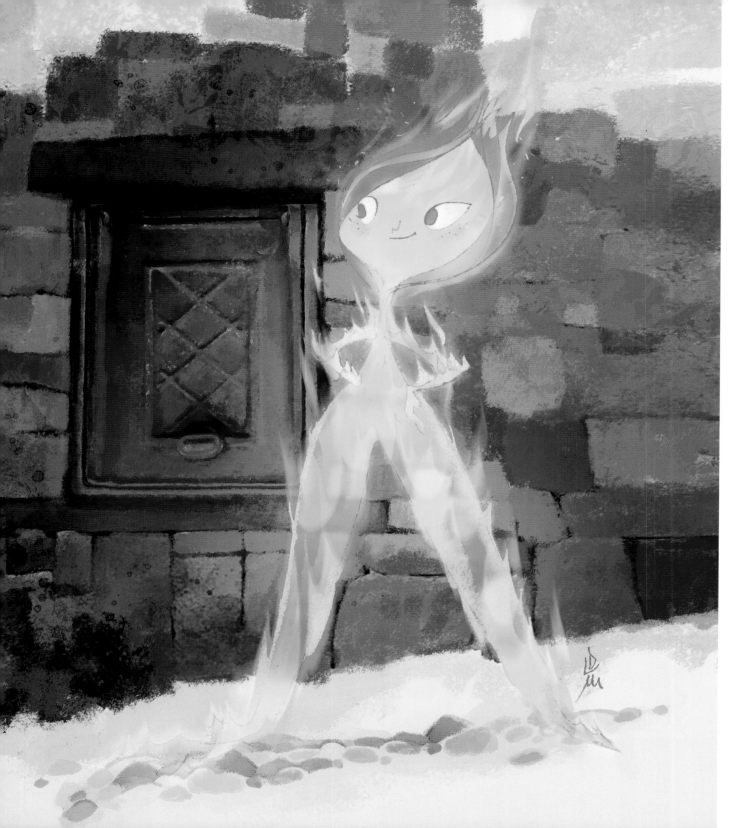

이 페이지
다니엘 로페즈 무노즈,
펜과 디지털

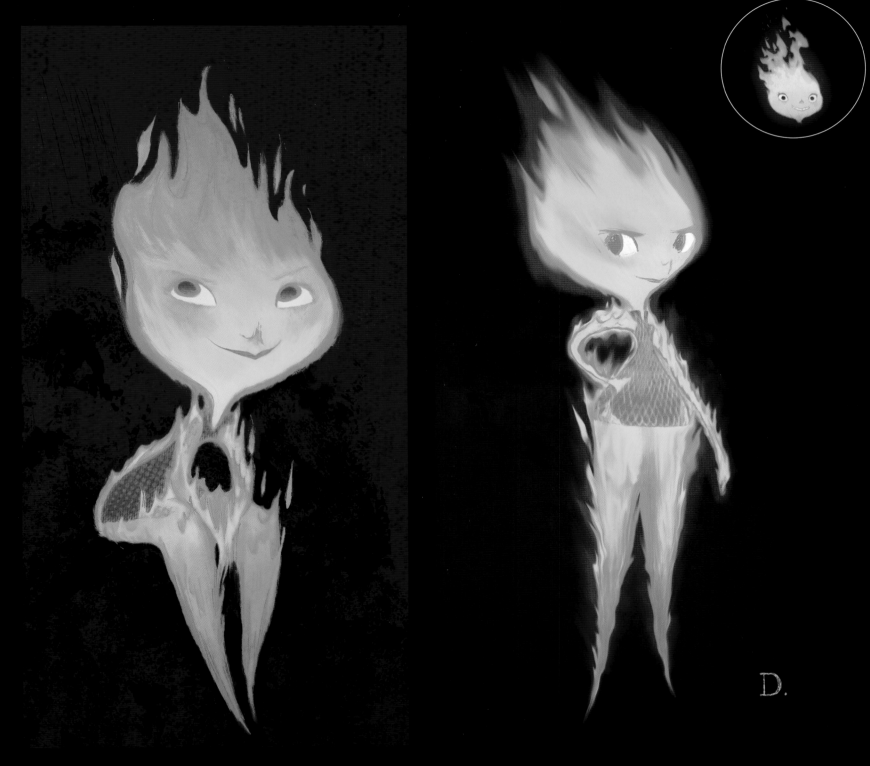

D.

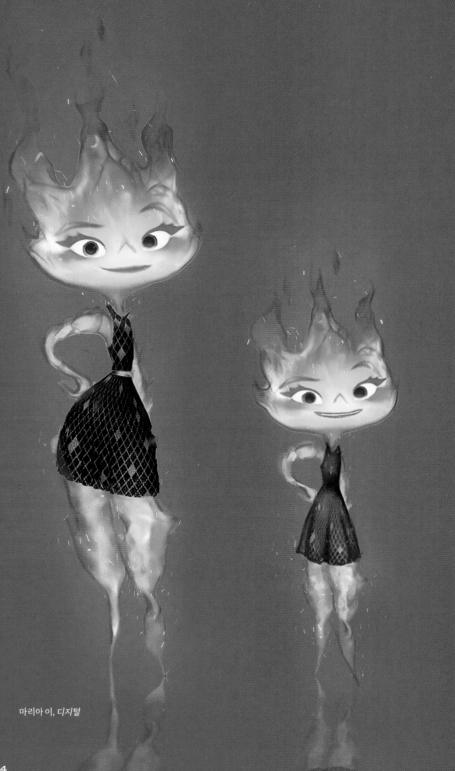

마리아 이, 디지털

불똥 눈물

피터 손,
종이에 잉크

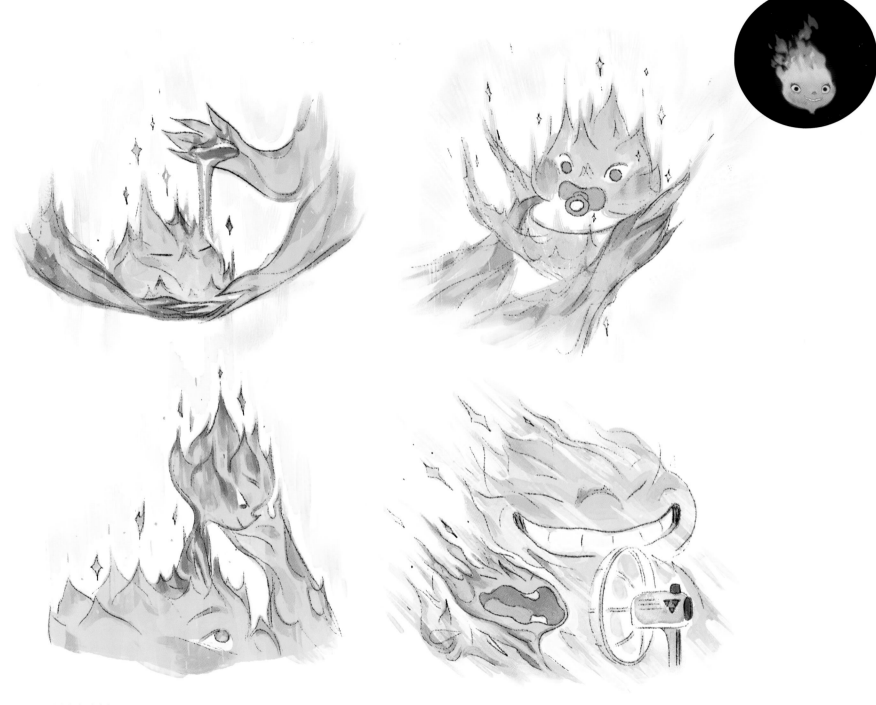

마리아 이, 디지털

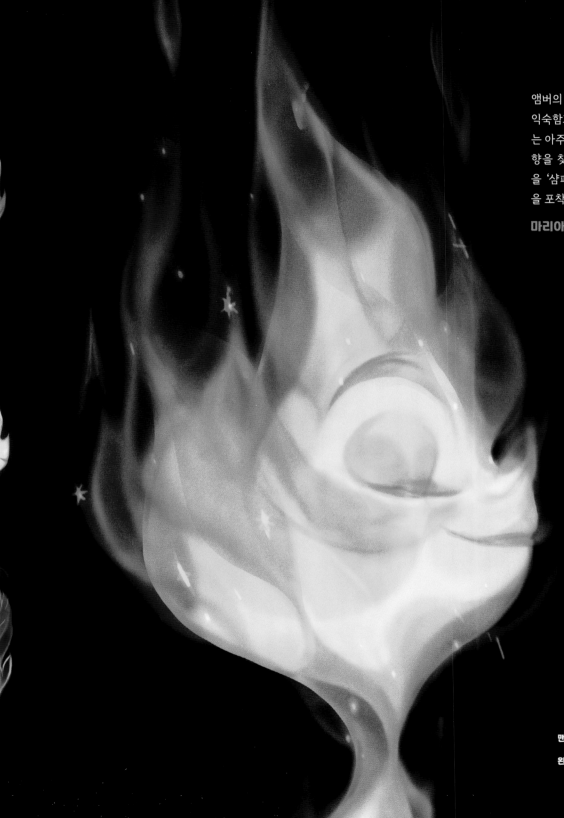

앰버의 외모를 찾아가는 여정은 신나는 도전이었다. 익숙함과 새로움을 동시에 찾아야 했으니까. 처음에는 아주 양식화된 것에서 시작해서 점차 우리만의 방향을 찾아가며 이 그림에 이르렀다. 피트는 이 버전을 '샴페인 앰버'라고 불렀는데, 불의 아름다운 특성을 포착하면서도 유쾌하게 양식화되었기 때문이다.

마리아 이, 캐릭터 아트디렉터

맨 왼쪽 조너선 호프먼, 디지털

왼쪽 마리아 이, 디지털

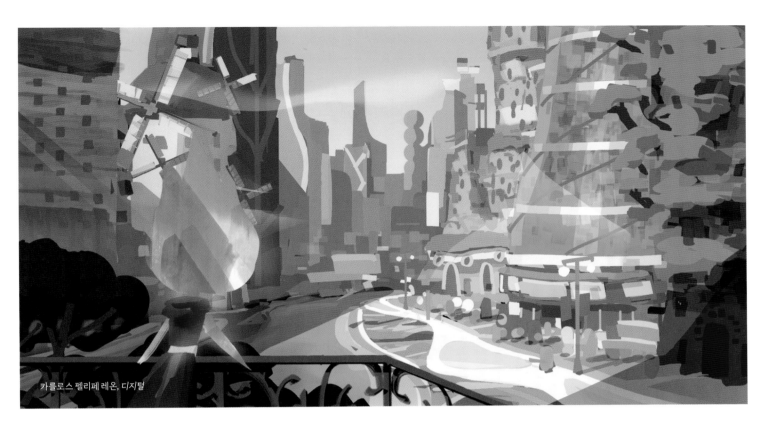
카를로스 펠리페 레온, 디지털

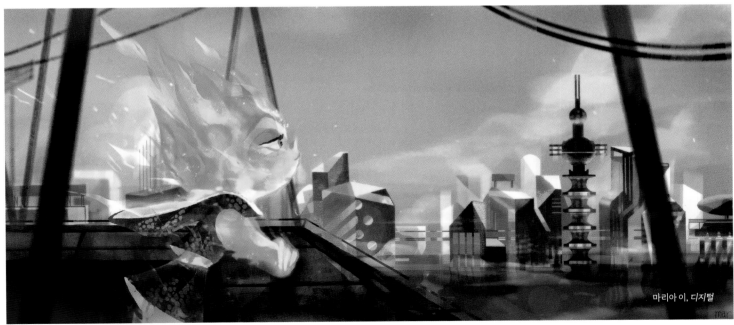
마리아 이, 디지털

 불

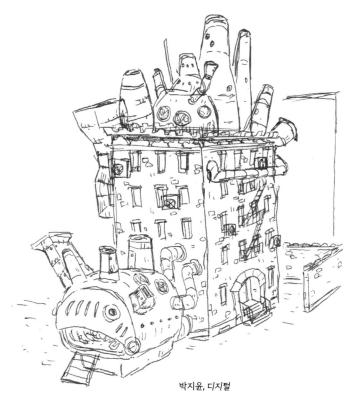

박지윤, 디지털

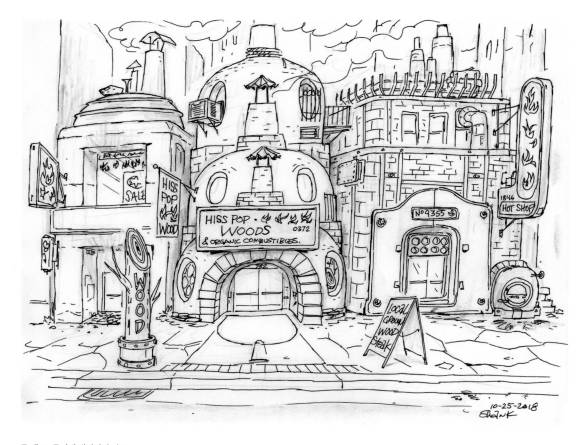

돈 섕크, 종이에 색연필과 잉크

인간의 세상을 엘리멘탈화한 버전으로 변환할 때, 단순히 일대일로 대체하지 말고 엘리멘탈의 문화가 건축 양식에 반영되기를 바랐다. 처음에는 불 캐릭터가 거대한 냄비 안에 사는 것으로 시작했지만, 얼마 안가 불, 물, 공기, 흙과 관련된 실제 세계의 물품들이 알아볼 수 있을 정도로 조합된 건축 구조로 옮겨갔다. 냄비처럼 윤곽이 큰 몇몇 아이디어는 독특하게 느껴졌기 때문에, 이를 기반으로 쌓아 올려서 높은 빌딩을 만들어 디자인에 재미와 복잡성을 더했다.

돈 섕크, 프로덕션 디자이너

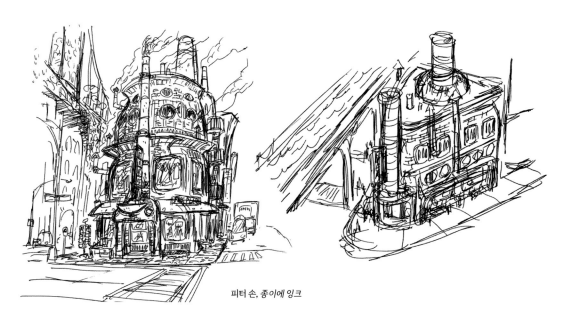

피터 손, 종이에 잉크

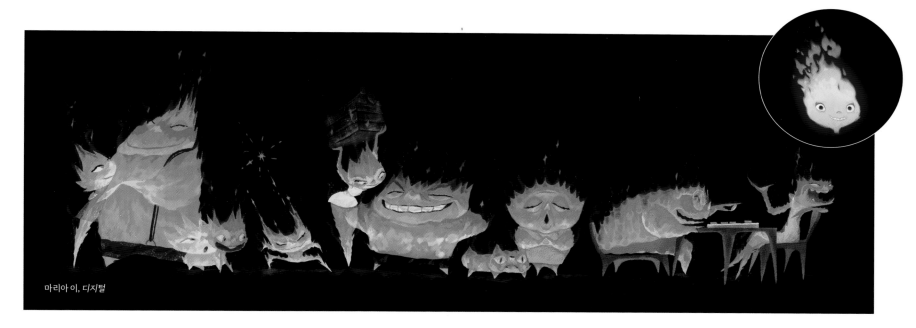

마리아 이, 디지털

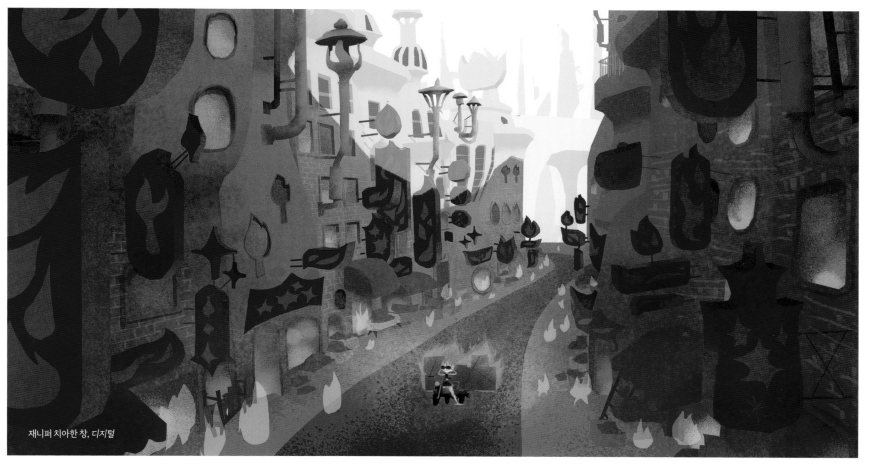

재니퍼 치아한 창, 디지털

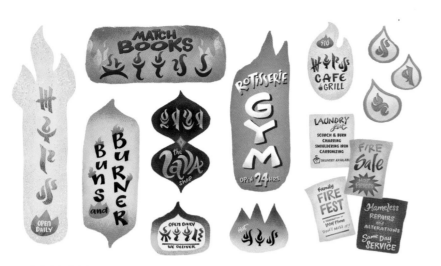

로라 마이어, 디지털

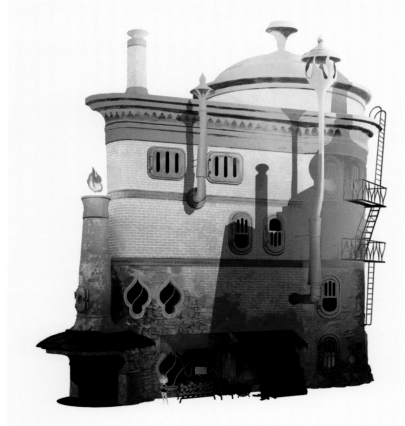

다니엘 로페즈 무노즈, 디지털

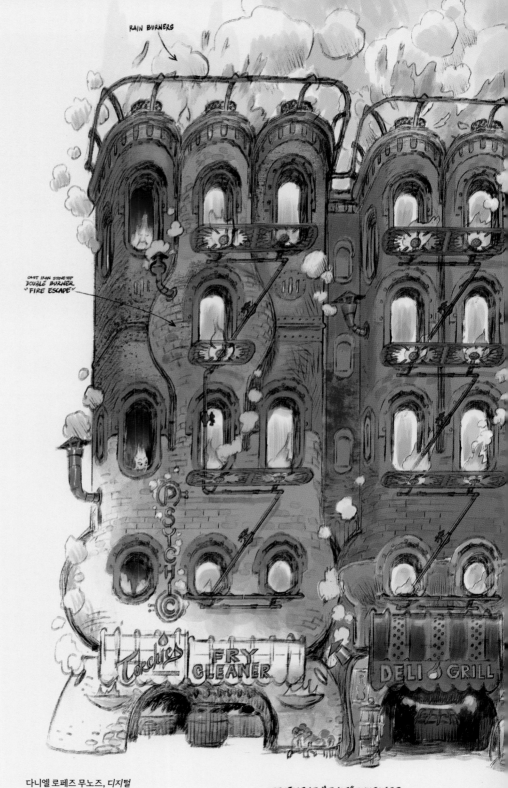

다니엘 로페즈 무노즈, 디지털

TENEMENT "TYPE" BUILDINGS

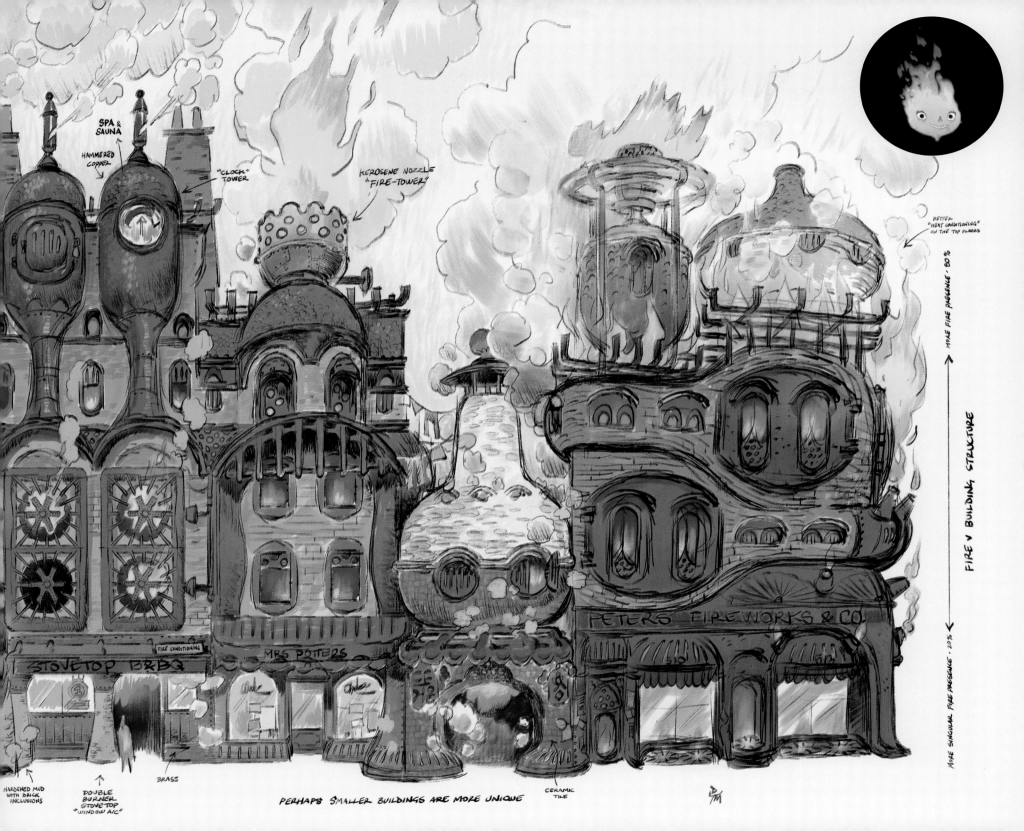

SPA & SAUNA

HAMMERED COPPER

"CLOCK" TOWER

KEROSENE NOZZLE & FIRE-TOWER

BETTER "HEAT CONDITIONING" ON THE TOP FLOORS

MORE FIRE PRESENCE · 80%

FIRE v BUILDING STRUCTURE

FIRE CONDITIONING

MRS POTTERS

STOVETOP BBQ

PETERS FIREWORKS & CO.

MORE SINGULAR FIRE PRESENCE · 20%

HARDENED MUD WITH BRICK INCLUSIONS

DOUBLE BURNER "STOVE TOP" "WINDOW A/C"

BRASS

PERHAPS SMALLER BUILDINGS ARE MORE UNIQUE

CERAMIC TILE

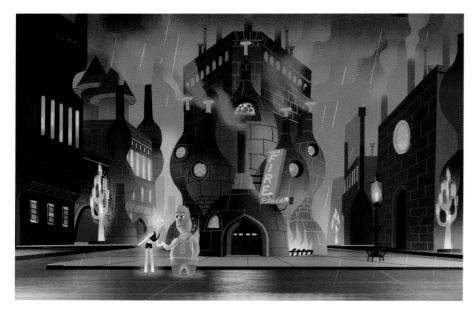

엘 미칼카, 디지털

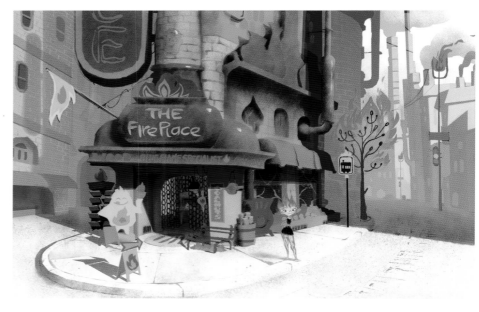

제니퍼 치아한 창, 디지털

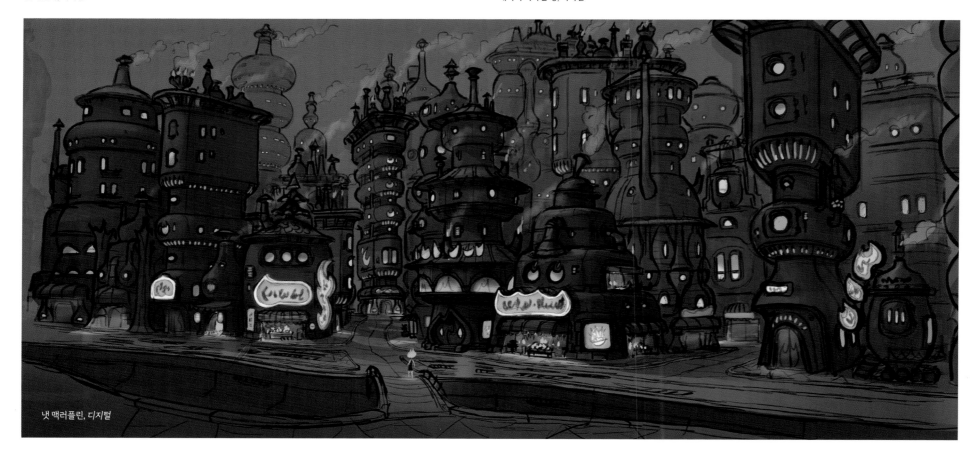

냇 맥러플린, 디지털

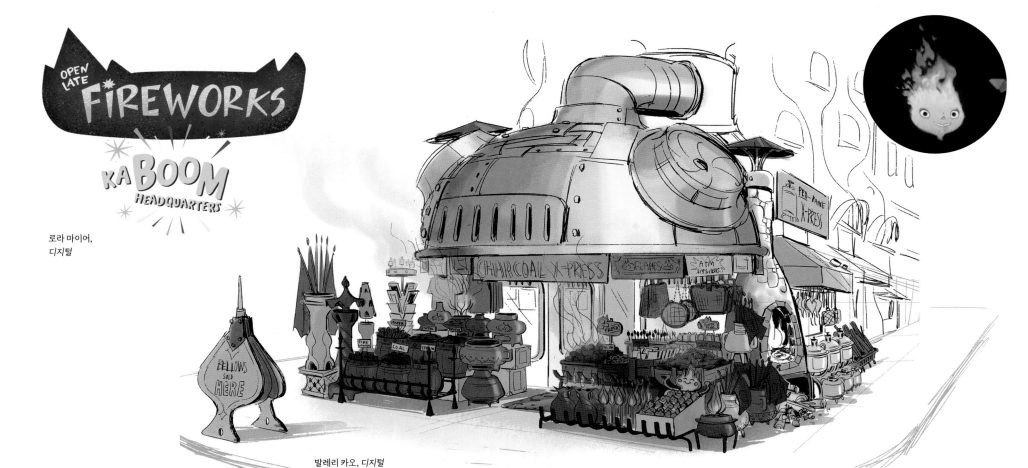

로라 마이어,
디지털

발레리 카오, 디지털

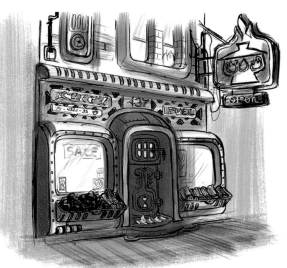

다니엘 홀랜드, 디지털

파이어타운의 원래 개념은 한때 [흙] 동네였는데 지금은 아무도 살지 않게 된 곳이라는 개념이었다. 우리는 불 문화 건축이 파이어랜드에서 영감을 받은 한편, 대도시 건물을 연상시키는 [불] 관련 요소도 포함하도록 애썼다. [흙] 건물의 잔재인 파이어플레이스가 삼각형 다리미 모양 구조로 보이기를 바라면서도, 뭔가 상징적인 모습이었으면 했다. 마침내 피트가 초창기 엘리 멘탈화된 콘셉트 그림들 중 야외 화덕을 줄줄이 겹쳐 올린 모양을 떠올렸다. 이를 아파트 비슷하게 만들기 위해 아래위를 뒤집음으로써 패턴을 만들어냈다. 이것이야말로 우리가 추구하던 바로 그 느낌을 내는 핵심 아이디어였다.

돈 섕크, 프로덕션 디자이너

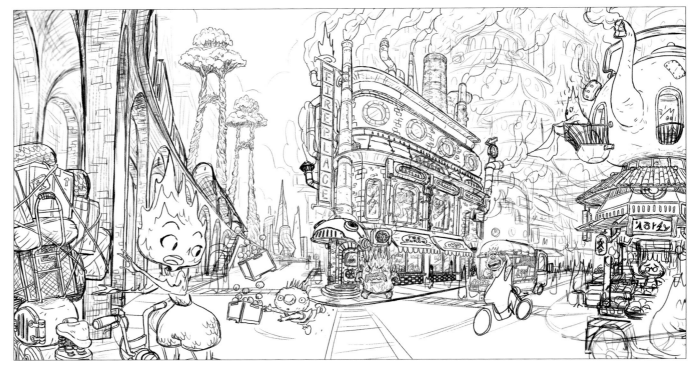

위
박지윤, 디지털

오른쪽
다니엘 로페즈 무뇨즈, 디지털

맨 오른쪽
제니퍼 치아한 창(색상과 셰이딩),
크리스타 골(모델링), 디지털

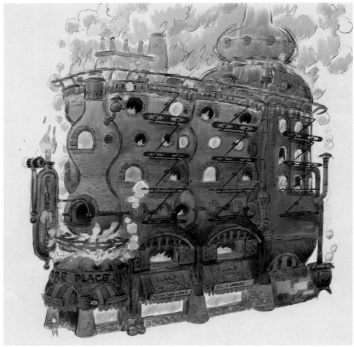

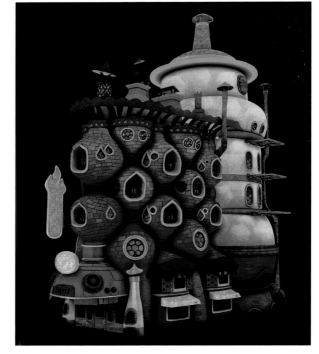

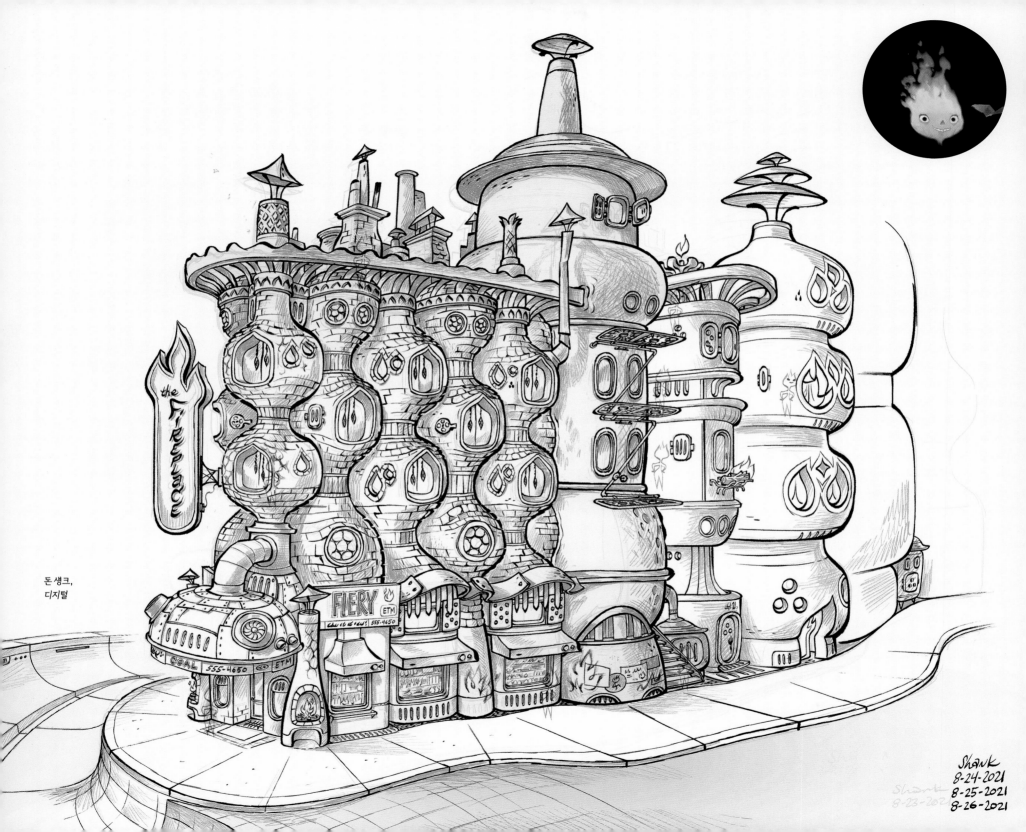

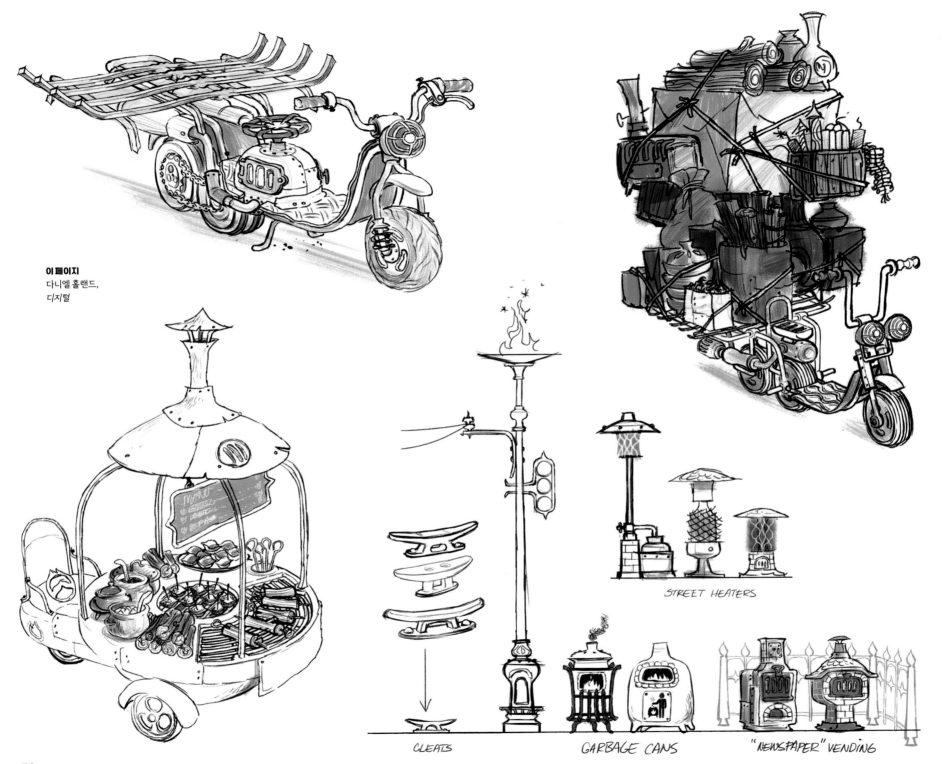

CLEATS

GARBAGE CANS

"NEWSPAPER" VENDING

STREET HEATERS

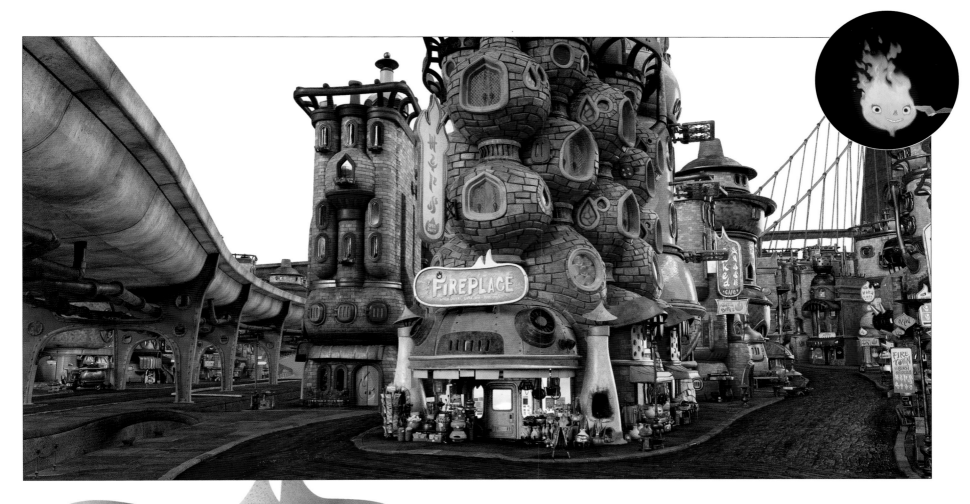

THE FIREPLACE

WOOD SNACKS · LAVA JAVA · KOL-NuTs

맨 위 재스민 시스네로스, 로레인 피츠제럴드, 크리스타 골, 지넷 베라, 제인 왕, 레이먼드 웡(이상 모델링), 트레이시 처치, 리치 슈나이더, 란 탕, 엔디 휘톡(이상 셰이딩), 벤 폰 자스트로(드레싱), 로라 마이어(그래픽), 디지털

위 로라 마이어, 디지털

오른쪽 크리스천 로만, 디지털

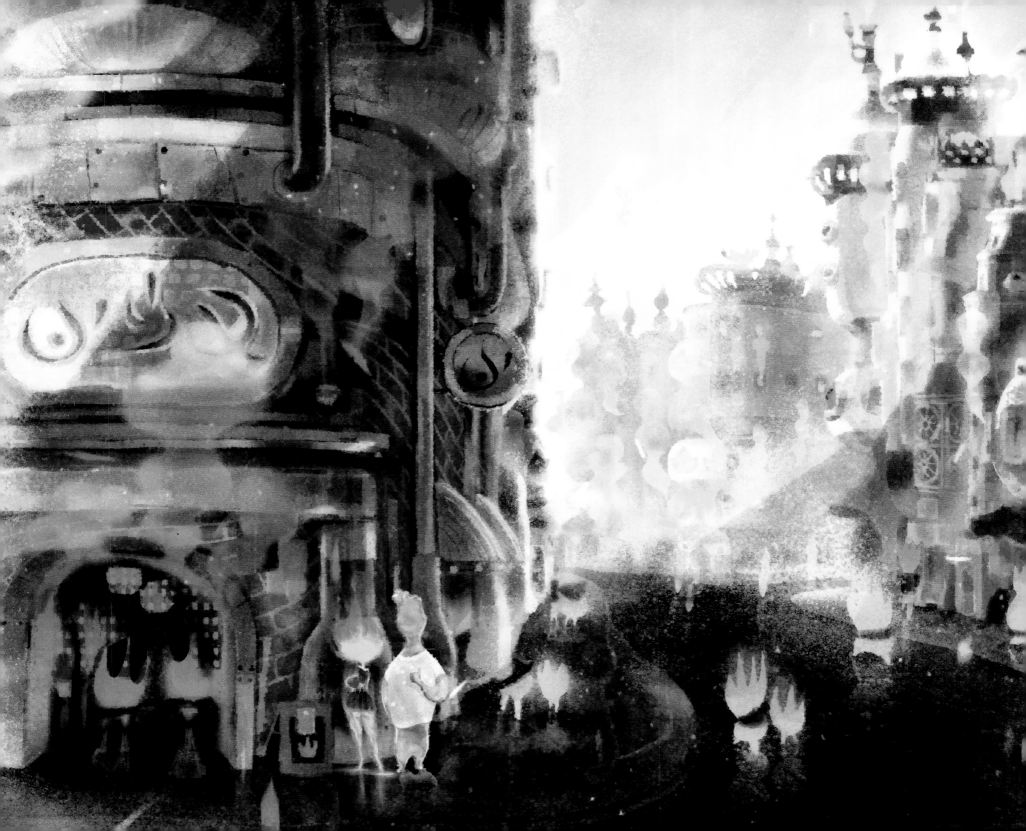

우리는 파이어타운이 진짜처럼 느껴지길 바랐다. [불]들이 직접 이 마을을 만들었으니, 모든 부분에서 그들의 이야기, 문화, 특성이 느껴져야 했다. 우리가 디자인한 이 마을의 모든 것에 나름의 이유가 있었으면 했다. 보도블록, 간판, 창문 등 모든 것이.

마리아 이, 캐릭터 아트디렉터

마리아 이, 디지털

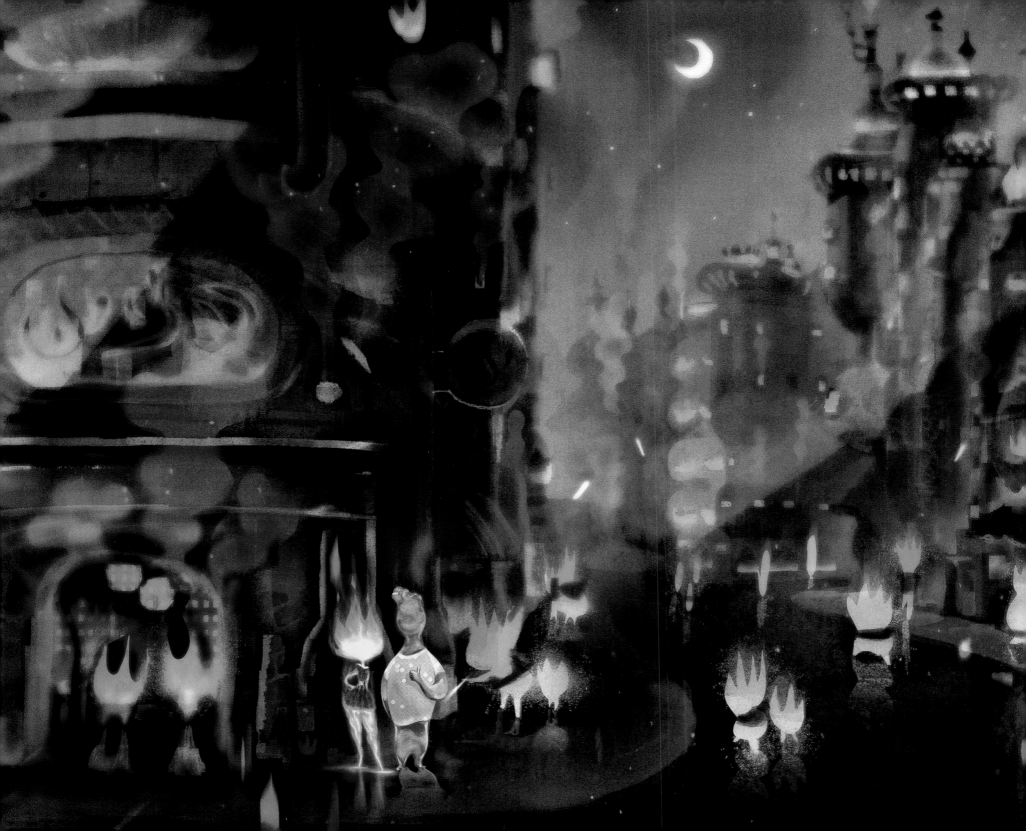

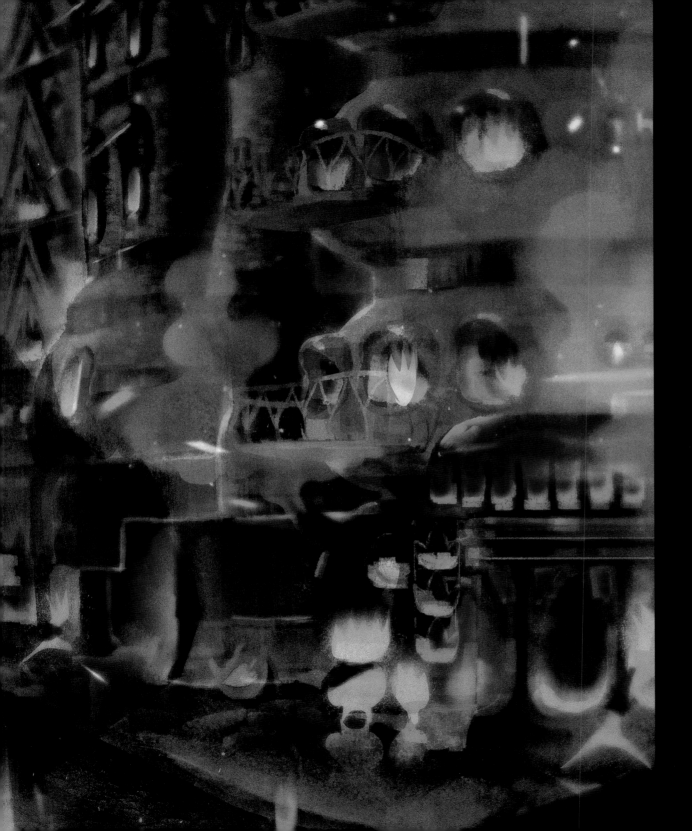
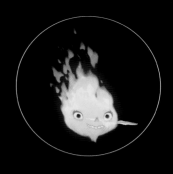

마리아 이, 디지털

버니는 이 영화의 마음이다. 앰버가 가게를 물려받기를 바라는 이유이자, 이 영화의
감정이입 대상이기도 하다. 내 아버지처럼 버니도 자식에게 새로운 삶을 주기 위해
고향을 떠나 먼 길을 왔다. 아버지께서 가족들을 위해 꿈을 이루려고 얼마나 힘들게
일하셨는지 지켜봐 왔던 나에게는 이런 감정이 더욱 각별하다. 버니를 디자인할 때의
난관은, 근면한 이민자의 느낌을 내면서도 한때는 가게를 일궈낼 만큼 강인했
으나 이제는 늙고 지친 불로 표현해야 한다는 점이었다. 그래서 노쇠한 아빠
처럼 느껴지도록 꺼져가는 모닥불의 모습을 담기 위해 기꺼이 노력했다.

피터 손, 감독

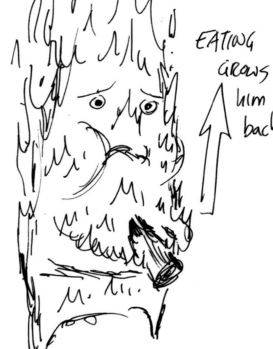

EATING
GROWS
him
back.

피터 손, 종이에 잉크

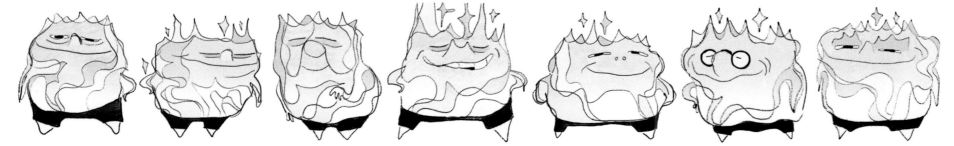

앨리스 렘마, 디지털

박지윤, 디지털

앨리스 렘마, 디지털

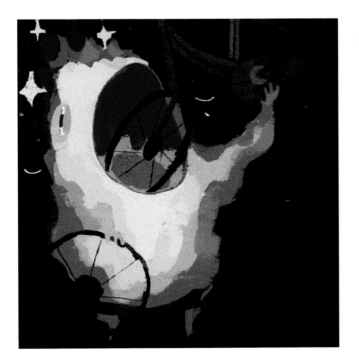

아래줄 앨리스 렘마, 디지털

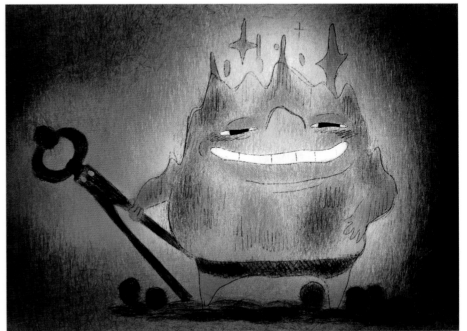

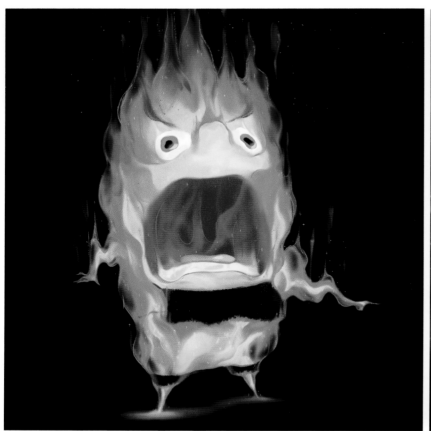
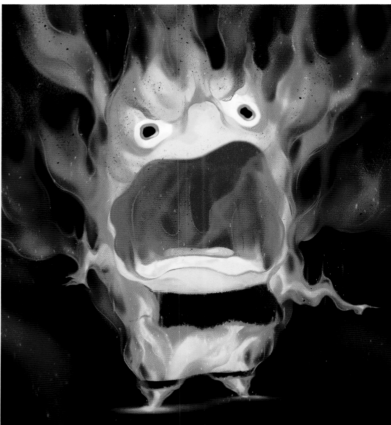

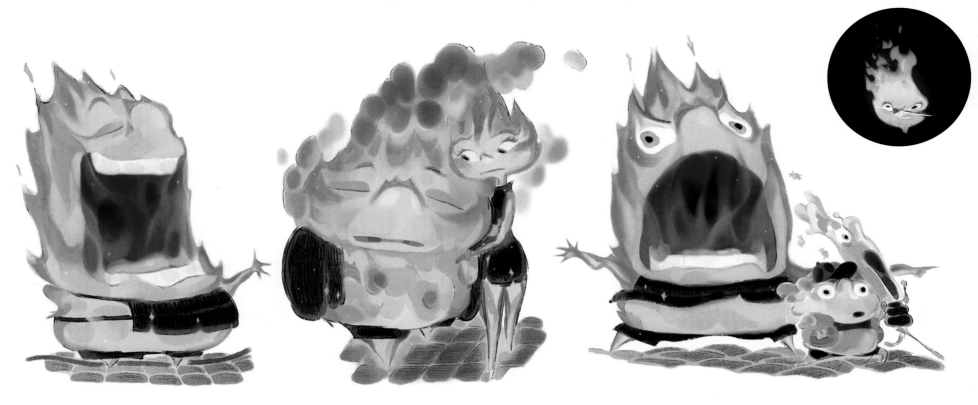

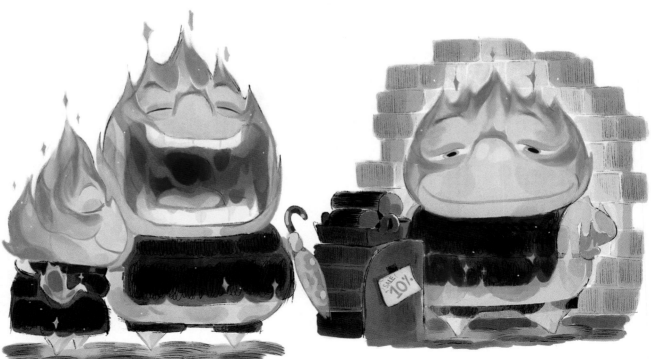

이 페이지
앨리스 렘마,
디지털

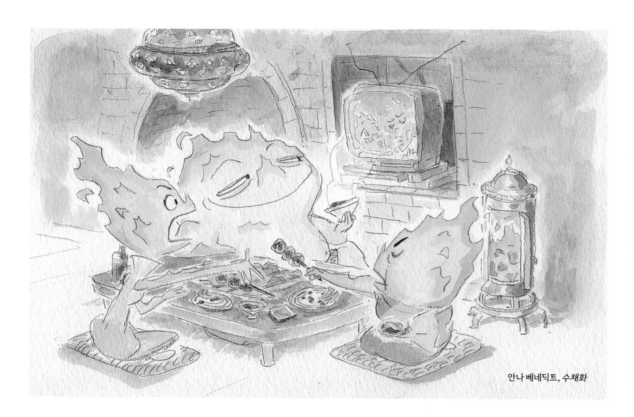

안나 베네딕트, 수채화

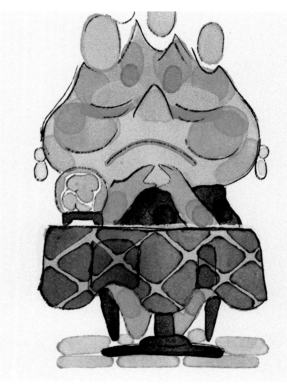

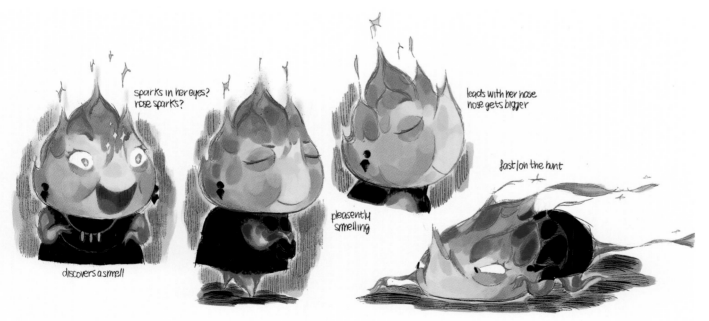

신더는 작업하기 즐거운 캐릭터였다. 지나치다 싶을 정도로 유쾌하고 사랑스러운 엄마/이모 모습을 표현하기 위해 공을 들인 덕분에 대부분 가족이 공감할 만한 캐릭터가 나왔다.

박혜인, 스토리 아티스트

위, 왼쪽, 옆 페이지
앨리스 렘마, 디지털

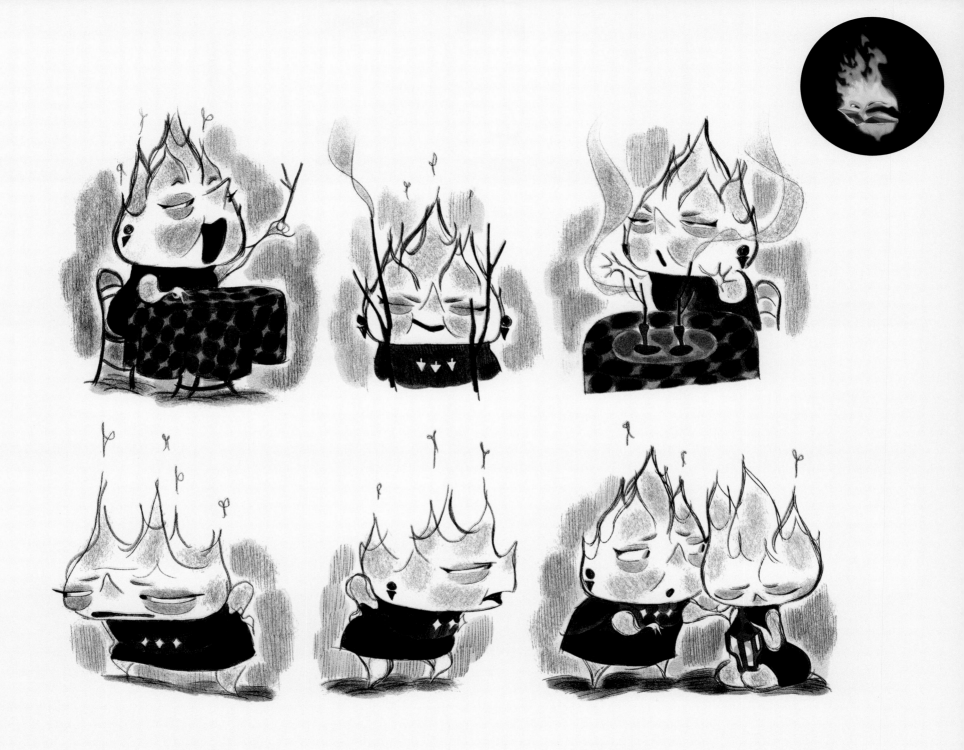

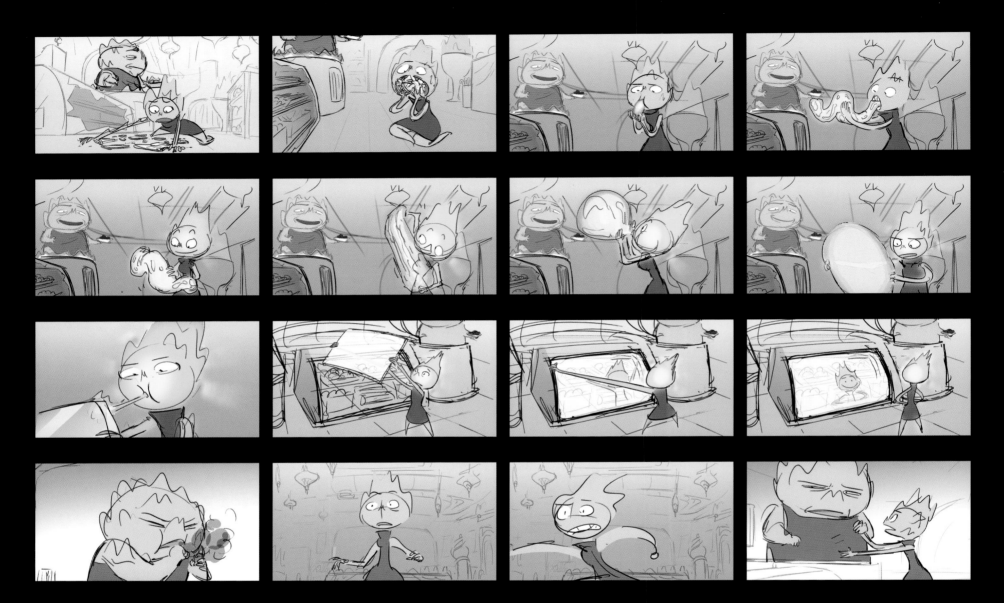

네가 준비되었을 때

안나 베네딕트, 장영한,
르 탕, 디지털

앰버가 가게를 물려받겠다고 맹세한 지 10년이 지났지만 폭발하는 성질 때문에 아직 이루지 못하고 있는 장면이다. 앰버는
실수를 만회하려고 노력하면서 아버지가 점점 가게를 운영하기 힘들어하고 있음을 떠올린다. 이 장면은 특히 그리기 어려웠
는데, 짧은 시간 안에 앰버의 세상을 최대한 많이 담아내고 싶었기 때문이다. 불붙은 쇠막대로 저글링을 하는 장면부터 전
혀 어울리지 않는 구애자, 짜증 나는 [물] 남자까지. 이 장면은 거듭 바뀌다가 한 가지 단순한 진실에 도달했다. 앰버는 작은
성취를 이루었지만, 아직 자신이 원하는 자리를 찾지는 못했다는 것이다.

안나 베네딕트, 스토리 아티스트

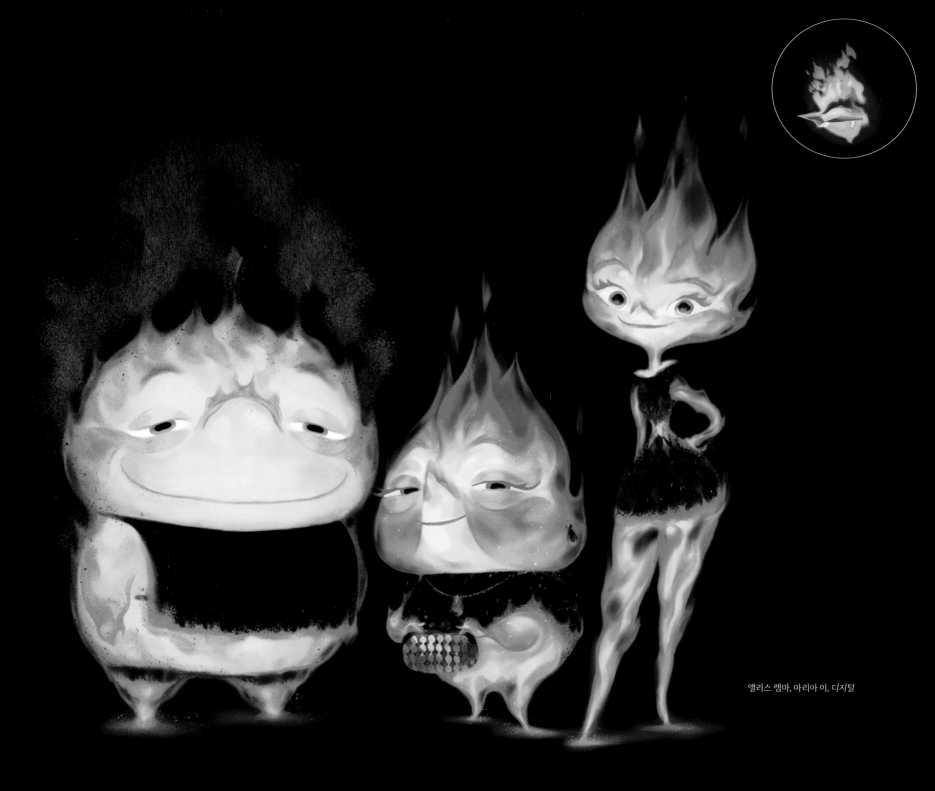

앨리스 렘마, 마리아 이, 디지털

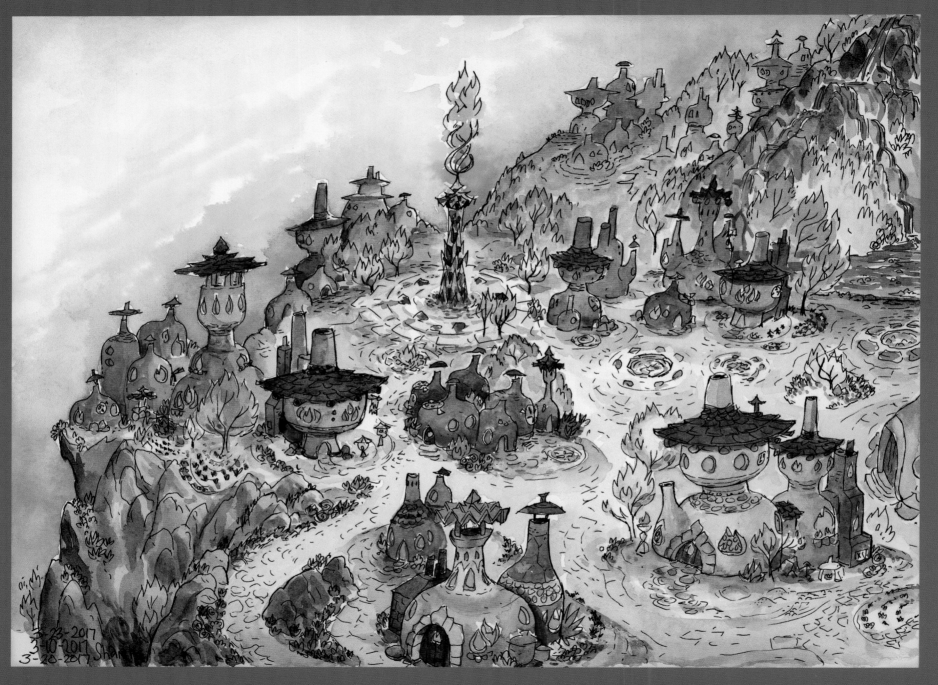

돈 섕크, 종이에 잉크와 수채 물감

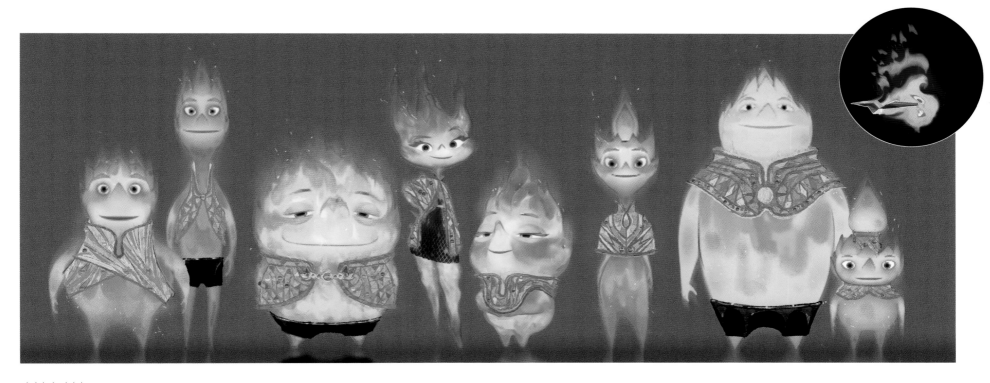

마리아 이, 디지털

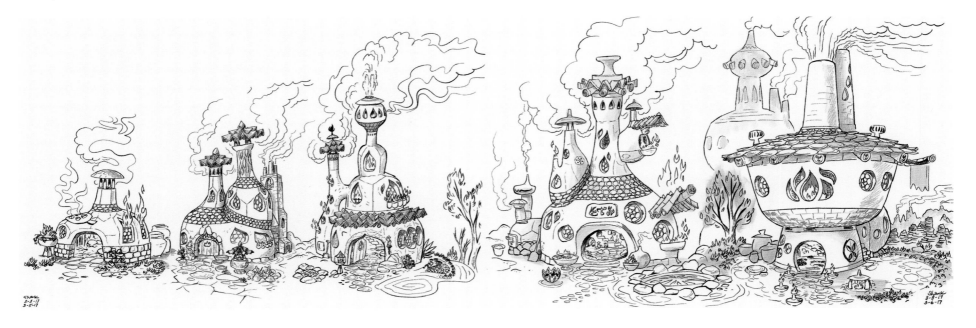

돈 섕크, 디지털

A B C D

E F G H

매건 사사키, 디지털

A	B	C	D	E	F	G	H	I

J	K	L	M	N	O	P	Q	R

S	T	U	V	W	X	Y	Z	.!

로라 마이어, 디지털

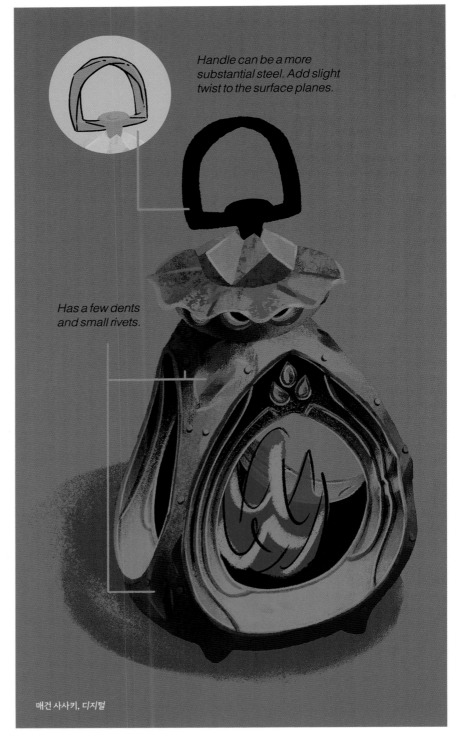

Handle can be a more substantial steel. Add slight twist to the surface planes.

Has a few dents and small rivets.

매건 사사키, 디지털

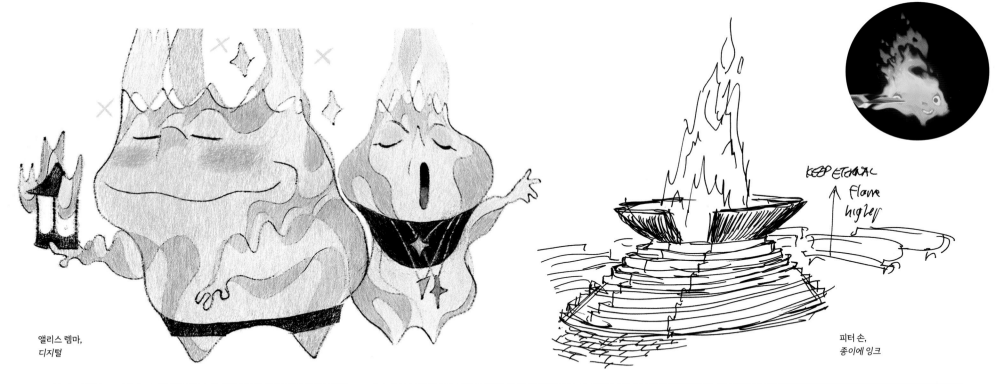

앨리스 렘마,
디지털

피터 손,
종이에 잉크

버니에게 푸른 불꽃은 신성한 것이다. 이 영원한 빛은 버니의 문화적
신념, 즉 [불]이 된다는 의미가 무엇인지를 구현한다. 이 불꽃을 간직
한다는 것은 자신을 간직한다는 뜻이다. 또한 버니에게 이 불꽃은
고향과의 연결고리이기도 하다. 사랑했던 삶, 소중했던 장소, 사무
치게 그리워하는 가족을 떠올리는 매개체다.

르 탕, 스토리 리드

위 장영한, 디지털

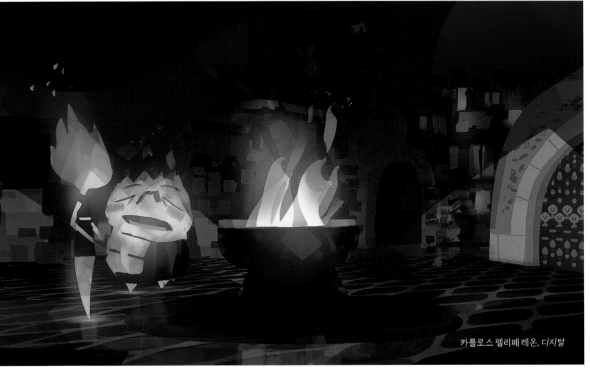

카를로스 펠리페 레온, 디지털

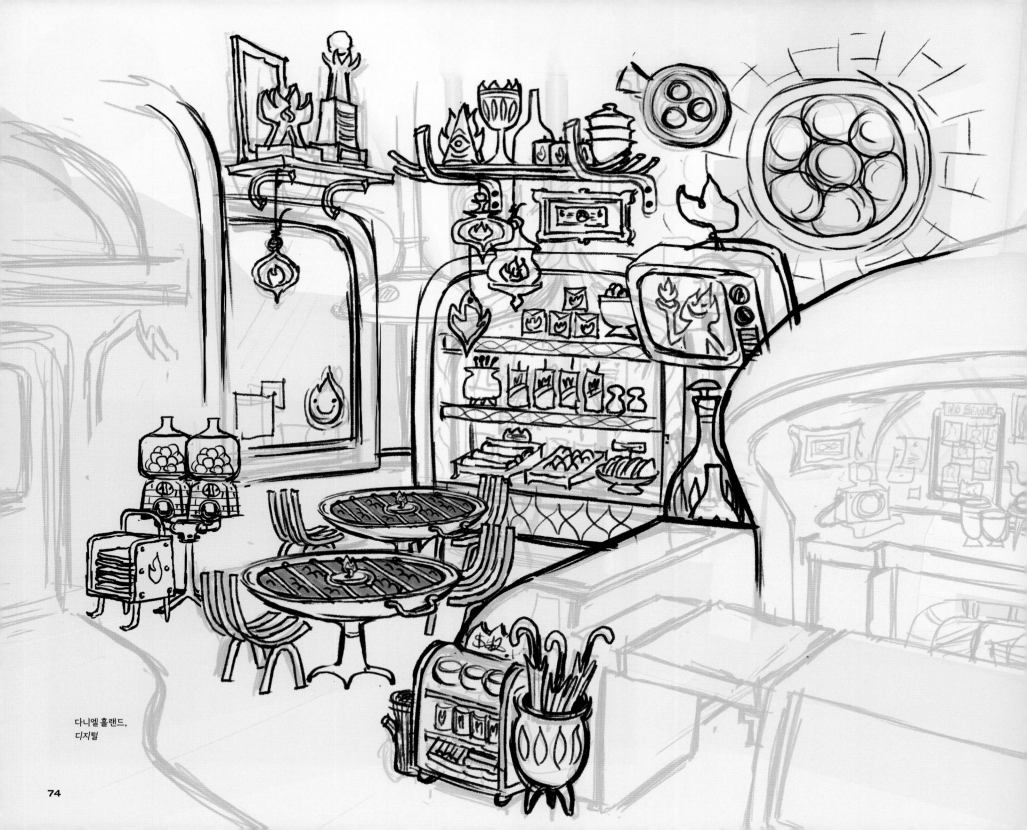

다니엘 홀랜드,
디지털

74

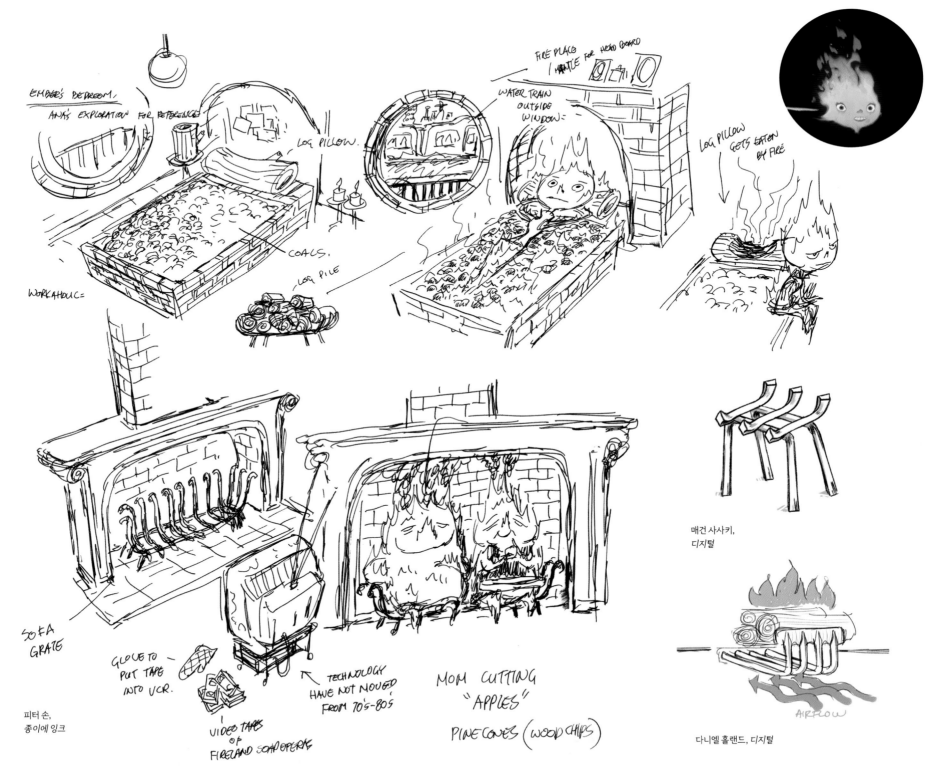

EMBER'S BEDROOM.
ANA'S EXPLORATION FOR REFERENCE

FIRE PLACE MANTLE FOR HEAD BOARD

LOG PILLOW.

WATER TRAIN OUTSIDE WINDOW.

LOG PILLOW GETS EATEN BY FIRE

WORKAHOLIC

COALS.

LOG PILE

SOFA GRATE

GLOVE TO PUT TAPE INTO VCR.

VIDEO TAPE OF FIRELAND SOAP OPERAS

TECHNOLOGY HAVE NOT MOVED FROM 70'S-80'S

MOM CUTTING "APPLES"
PINE CONES (WOOD CHIPS)

피터 손,
종이에 잉크

매건 사사키,
디지털

AIRFLOW

다니엘 홀랜드, 디지털

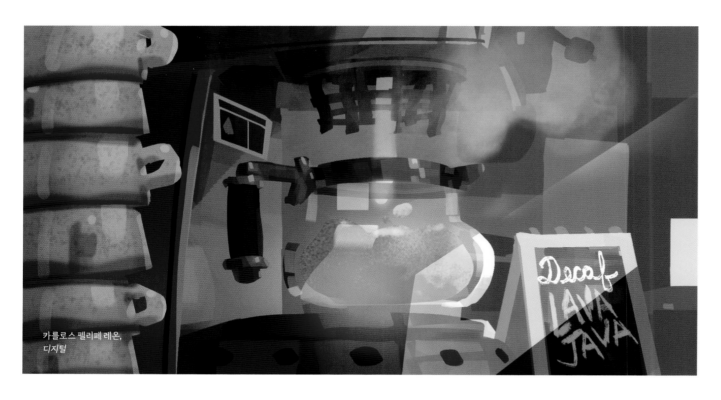

카를로스 펠리페 레온,
디지털

You
Splash it
You
Buy it

Please
SCORCH YOURSELF

위와 아래
로라 마이어, 디지털

MENU

KOL-NUTS 5	WOOD PATTIES... 2/5	SPECIAL CHARCOAL BRICK MEAL 12
HOT LOGS 8	HOT CHARROS... 7	
WOOD CHIPS... 6	SAP GLAZE... 3	
MATCH STIX Snacks...7		

Fresh Molten LAVA JAVA

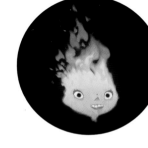

HOT KOL-NUTS

FUEL UP!

로라 마이어, 디지털

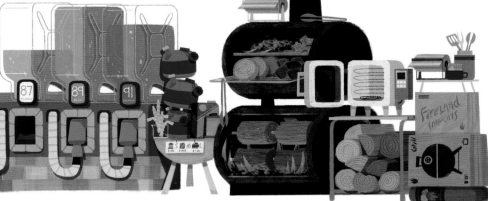

로렌 카와하라, 디지털

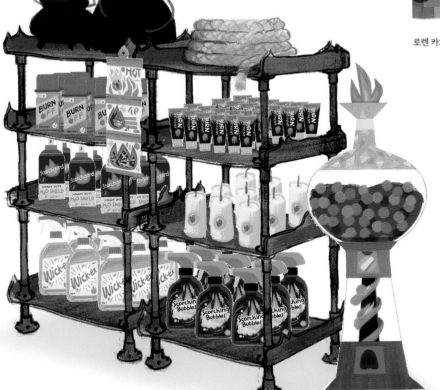

다니엘 홀랜드,
로렌 카와하라(소품), 디지털

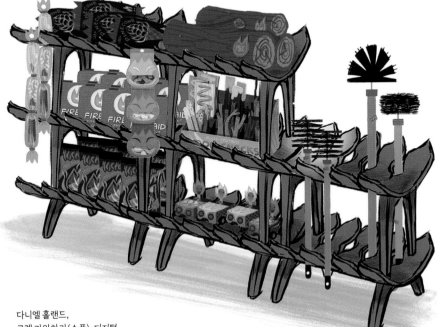

다니엘 홀랜드,
로렌 카와하라(소품), 디지털

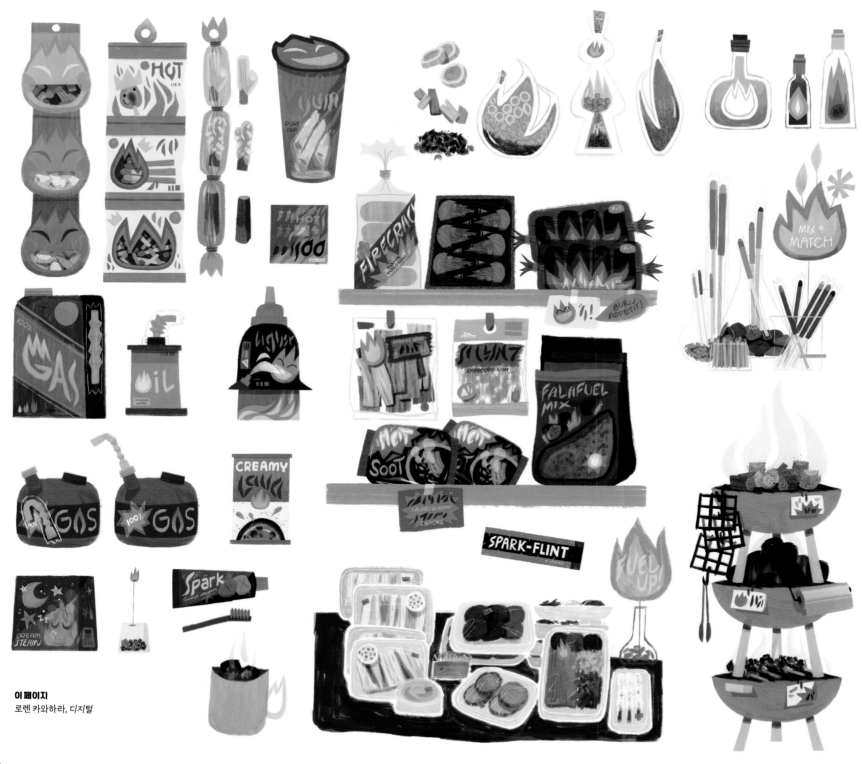

이 페이지
로렌 카와하라, 디지털

FIRE AID
FIRESTARTER KIT

Scorching Bubbles

FLAME-O
PRO-STRENGTH

Wick-ex

HEAVY DUTY
BURN OFF

Scorchgard
HEAVY DUTY
H₂O SHIELD

WICK ROPE

Bonfire

Smoky Haze

Hearth

METHANOL
EXTRA STRENGTH
Fever Enhancer

MESQUITE

WICKED WOODS

SMOKE PUFFS

SPARKLING KEROSENE

ETHANOL FIZZ

DR. DIESEL

PINECONE

SMOKED

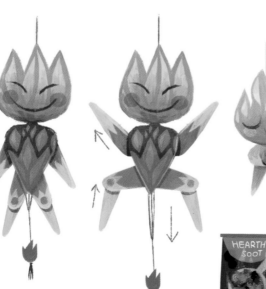
SIZZLIN' SPIDER-BARK

SPARKBURST

SPARK JOY

magmacard

SuperLight-O

TWIG

🔥Pay S P A R K BALL

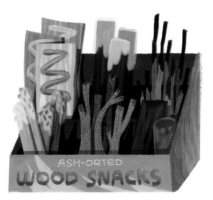
ASH-ORTED
WOOD SNACKS

HEARTHY SOOT

GLASS BLOWING CLASS!

STRIKER
Scorch

BURN OINTMENT

COMMUNITY BONFIRE!
8pm

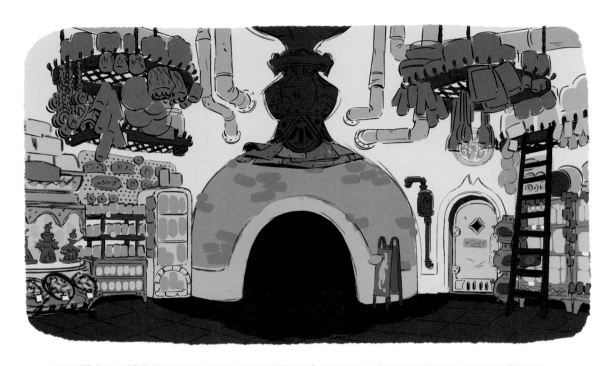

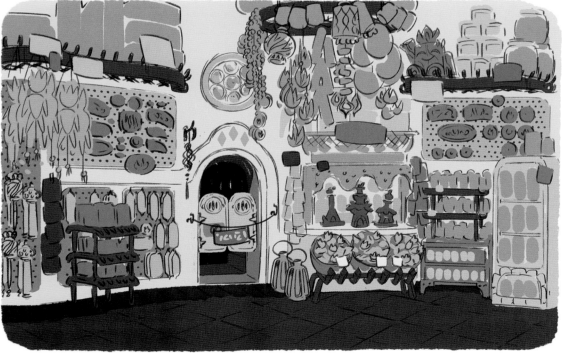

매건 사사키, 디지털

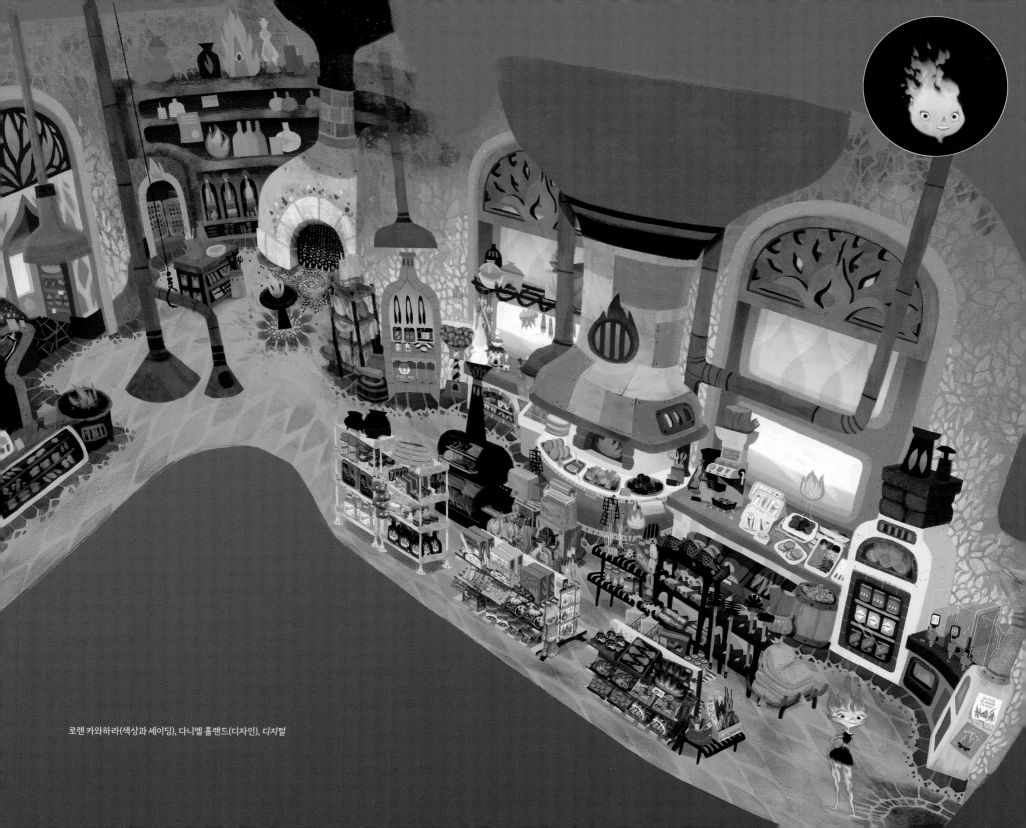

로렌 카와하라(색상과 셰이딩), 다니엘 홀랜드(디자인), 디지털

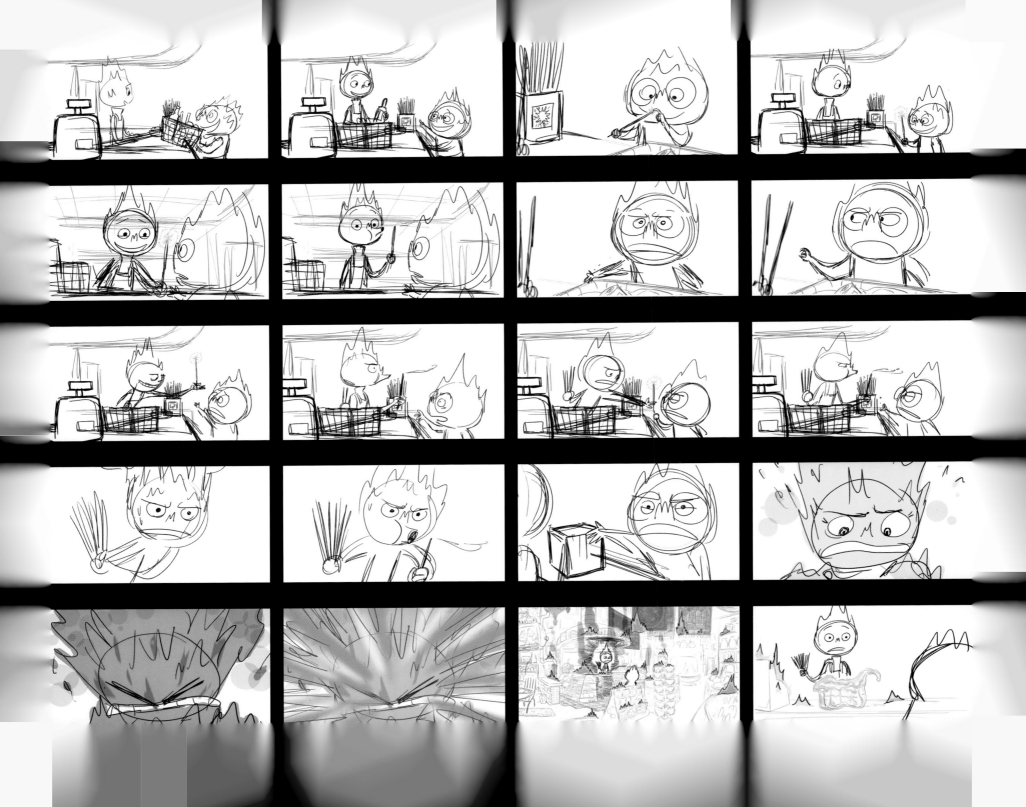

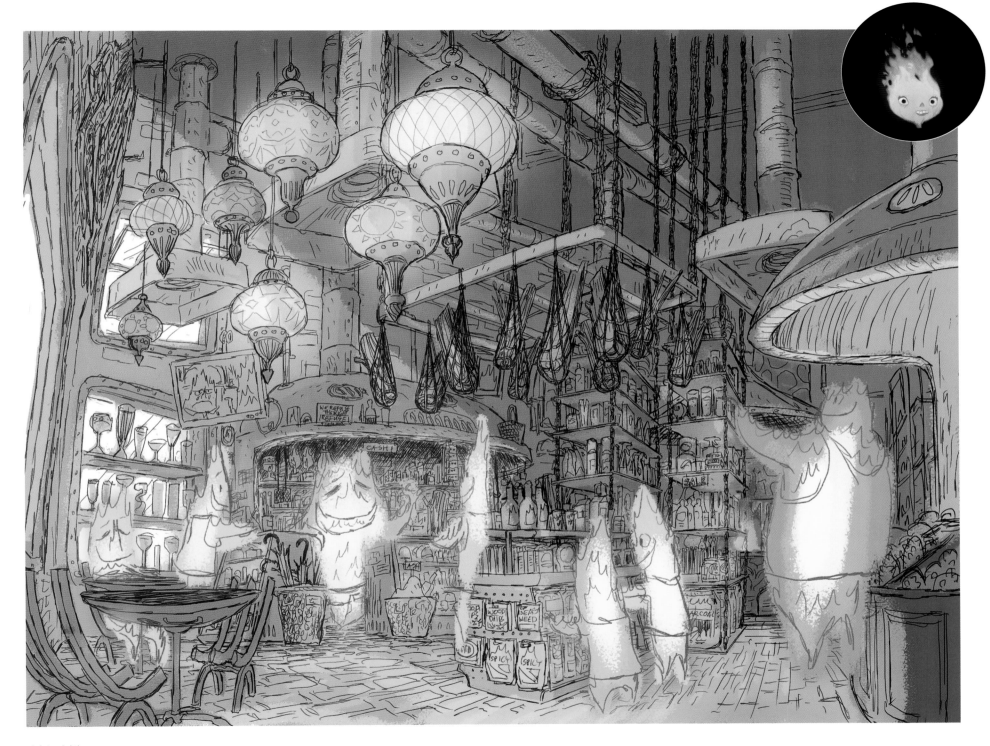

피터 손, 디지털

everyone
sits
on
floor.

1 foot
Raised.

ANCIENT
MARKINGS.

피터 손,
종이에 잉크

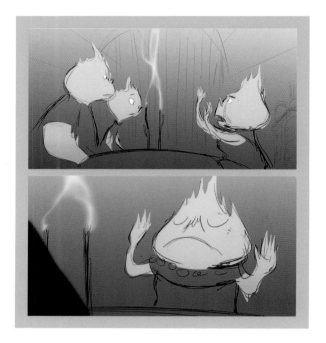

르 탕, 디지털

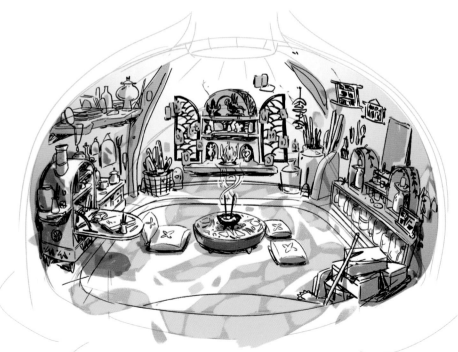

매건 사사키, 디지털

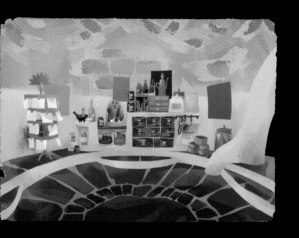

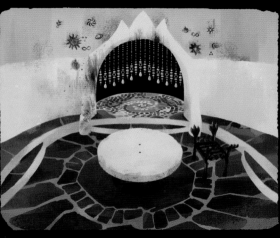

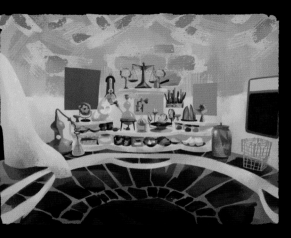

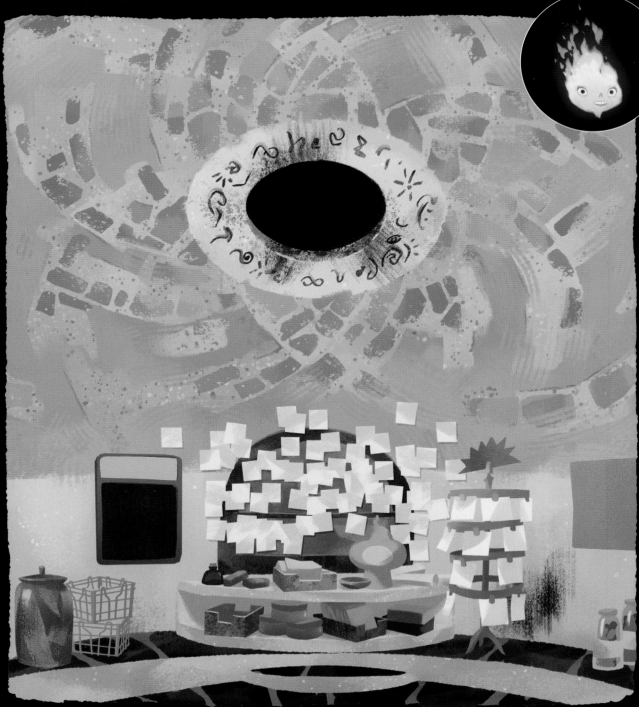

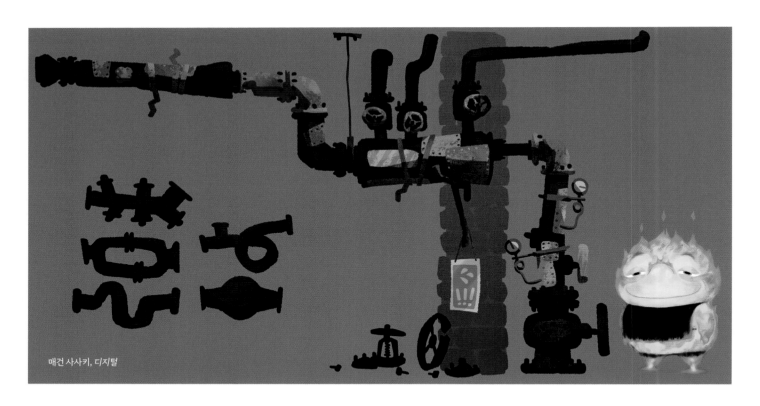

매건 사사키, 디지털

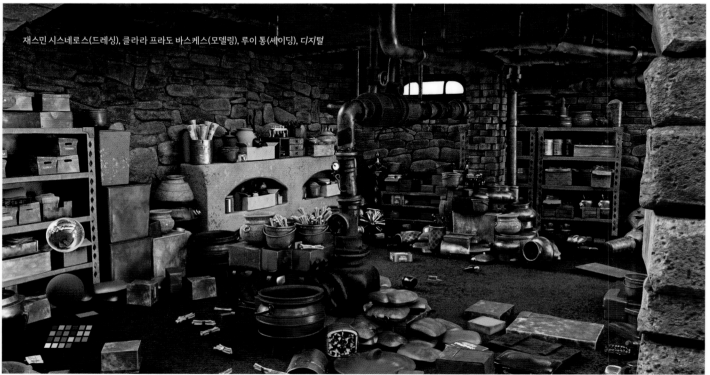

재스민 시스네로스(드레싱), 클라라 프라도 바스케스(모델링), 루이 통(셰이딩), 디지털

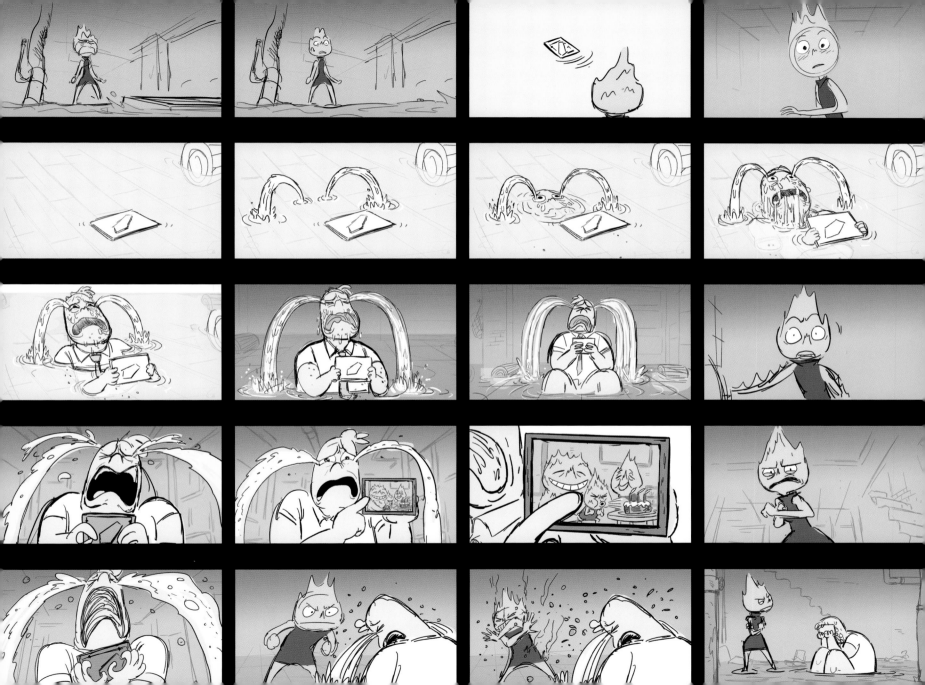

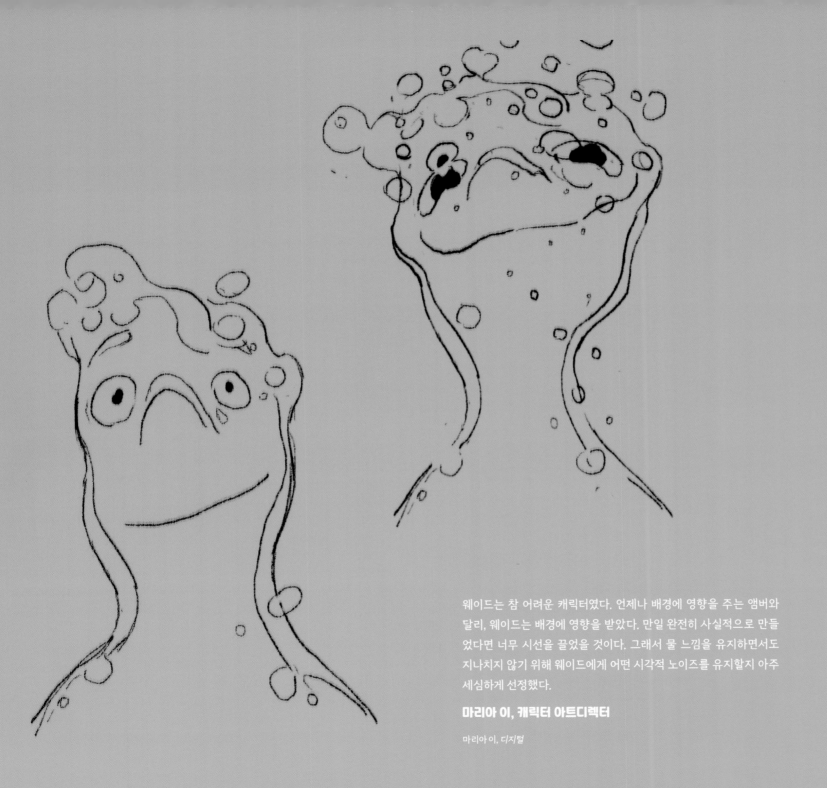

웨이드는 참 어려운 캐릭터였다. 언제나 배경에 영향을 주는 앰버와
달리, 웨이드는 배경에 영향을 받았다. 만일 완전히 사실적으로 만들
었다면 너무 시선을 끌었을 것이다. 그래서 물 느낌을 유지하면서도
지나치지 않기 위해 웨이드에게 어떤 시각적 노이즈를 유지할지 아주
세심하게 선정했다.

마리아 이, 캐릭터 아트디렉터

마리아 이, 디지털

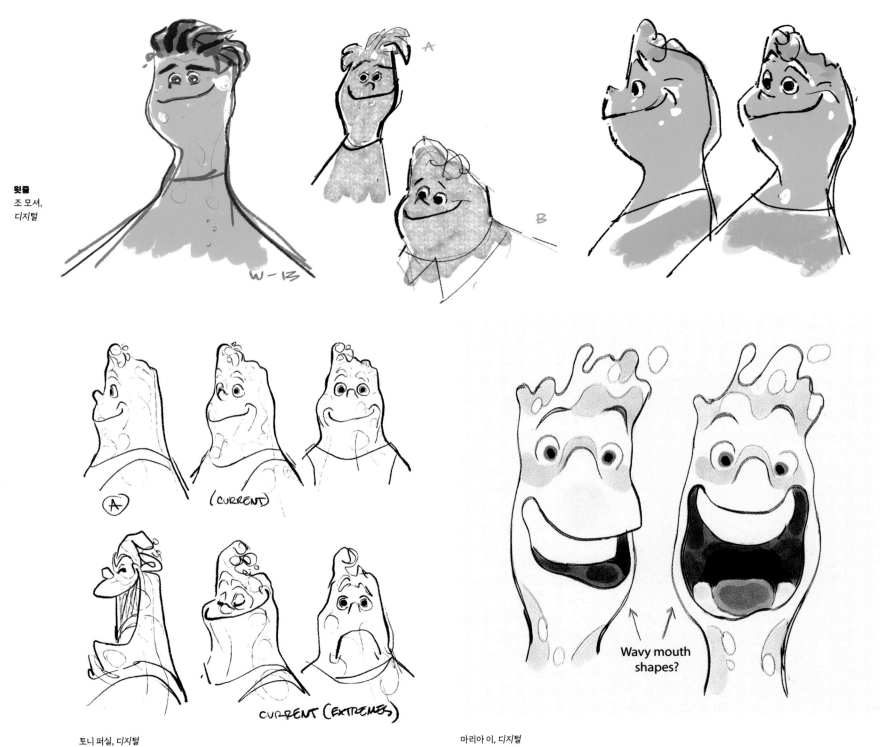

윗줄
조 모셔,
디지털

A

B

W-13

A

(CURRENT)

CURRENT (EXTREMES)

토니 퍼실, 디지털

Wavy mouth
shapes?

마리아 이, 디지털

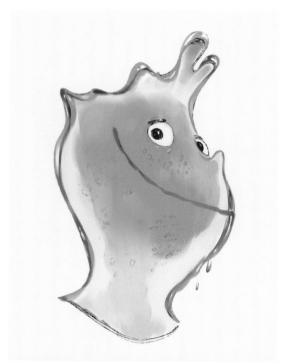

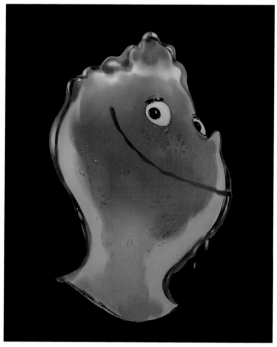

다니엘 로페즈 무노즈, 연필과 디지털

루멘 [물]의 해부학

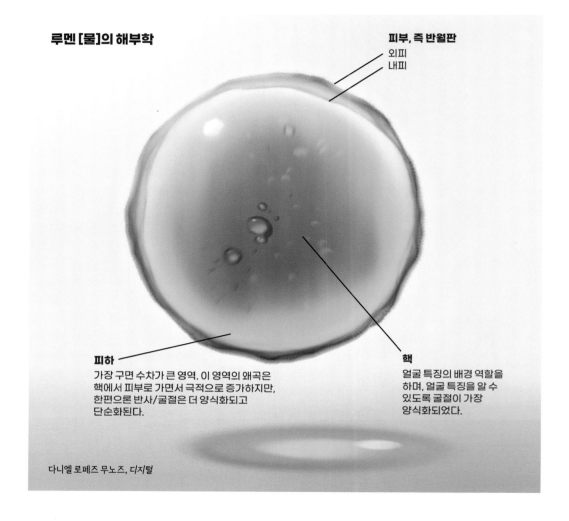

피부, 즉 반월판
외피
내피

피하
가장 구면 수차가 큰 영역. 이 영역의 왜곡은 핵에서 피부로 가면서 극적으로 증가하지만, 한편으론 반사/굴절은 더 양식화되고 단순화된다.

핵
얼굴 특징의 배경 역할을 하며, 얼굴 특징을 알 수 있도록 굴절이 가장 양식화되었다.

다니엘 로페즈 무노즈, 디지털

앰버와 마찬가지로, 웨이드의 디자인은 개성을 가장 우선시했다. 실제 물의 반사와 굴절은 부차적이었고 엘리멘탈의 사실성을 뒷받침하는 용도로만 사용했다. 캐릭터의 윤곽선을 대담하게 그리고 싶어서 선 작업에서 표현력을 높이기 위해 엘리멘탈의 본성을 활용하기로 했다. 피트가 주목했던 초창기 웨이드의 머리 그림을 기반으로, 웨이드의 '피부'를 물이 유리잔의 안쪽 면에 닿을 때 보이는 반월판 곡선처럼 묘사하기로 정한 것이다. 이를 확인하기 위해 내가 고안한 테스트는 수작업으로 앰버를 프레임 단위로 그렸던 때보다는 훨씬 간단했다. 허공에서 둥둥 떠다니는 웨이드의 물 구체면 모양에 원하는 속성을 충분히 집어넣을 수 있었다.

다니엘 로페즈 무노즈, 콘셉트 디자이너

마리아 이, 디지털

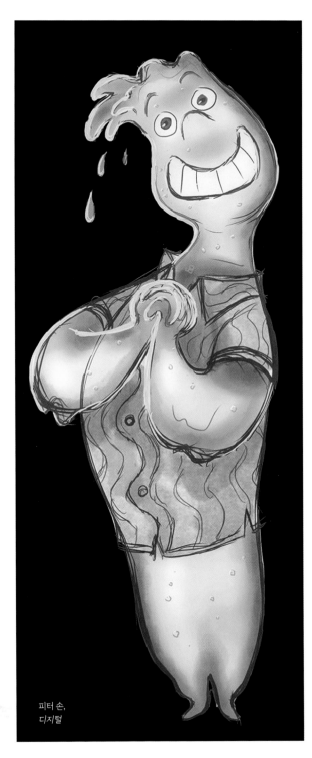

피터 손,
디지털

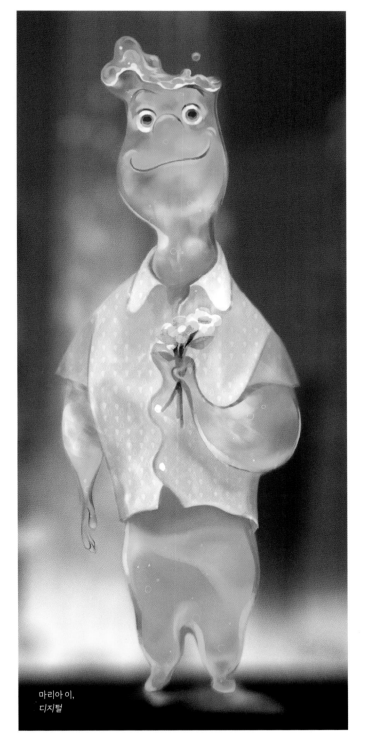

마리아 이,
디지털

마리아 이,
디지털

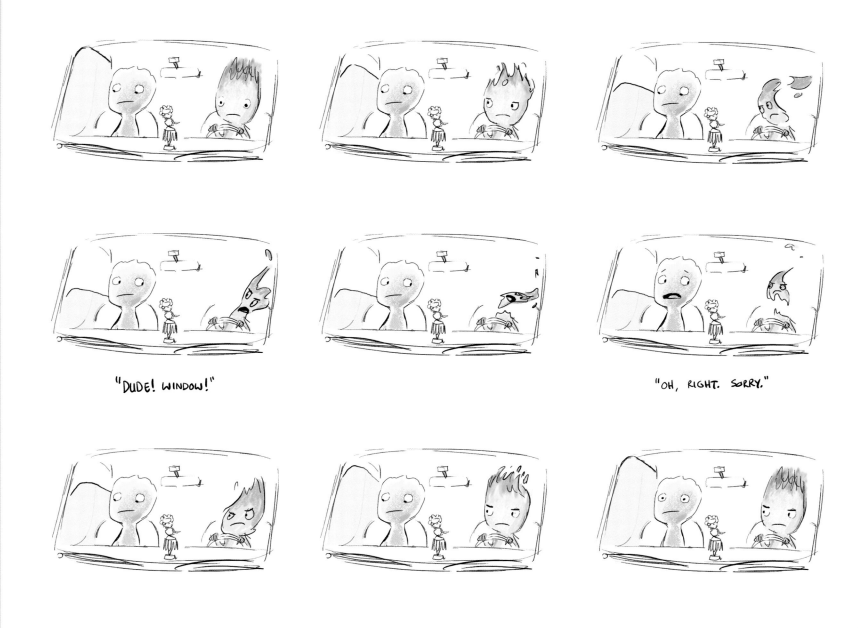

"DUDE! WINDOW!"

"OH, RIGHT. SORRY."

운하철

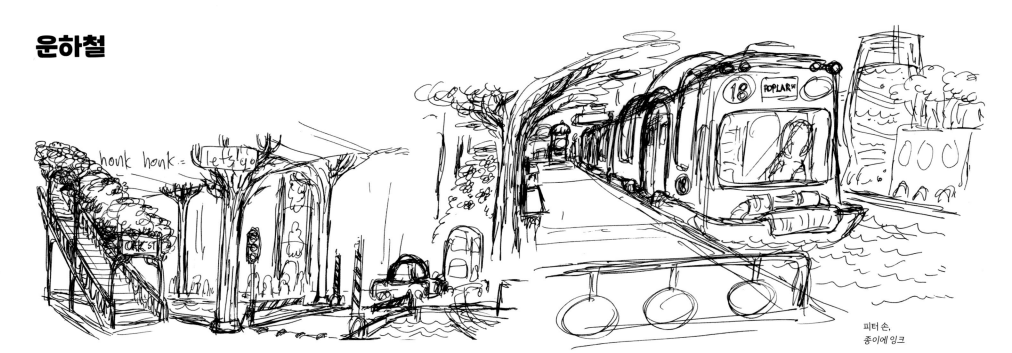

피터 손,
종이에 잉크

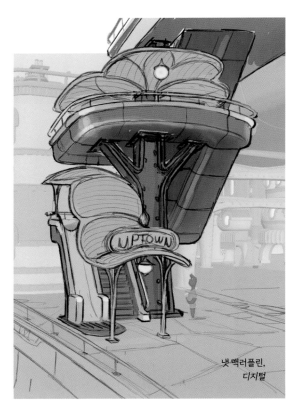

냇 맥러플린,
디지털

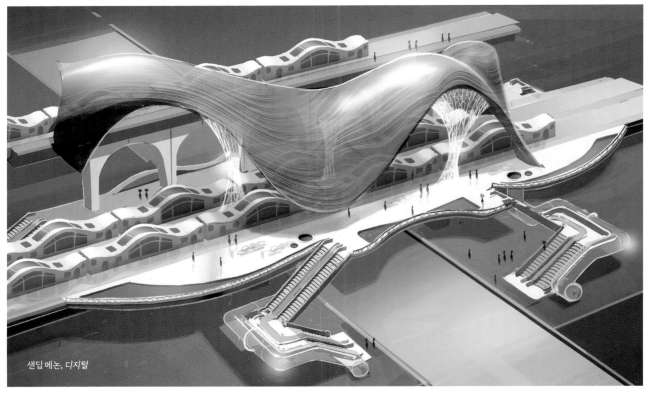

샌딥 메논, 디지털

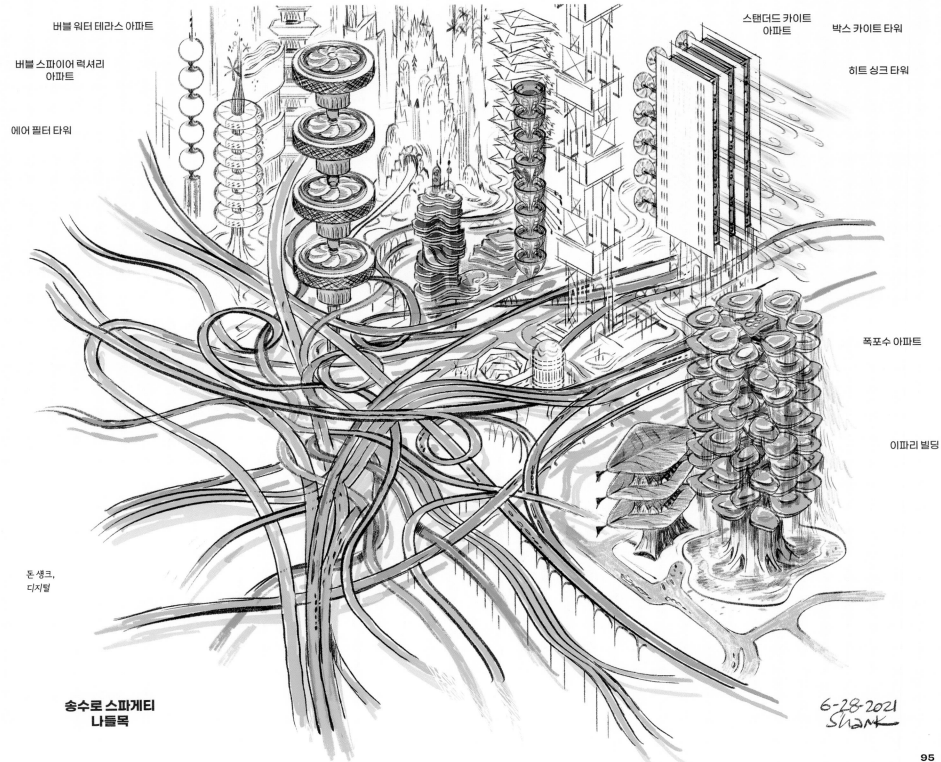

버블 워터 테라스 아파트

버블 스파이어 럭셔리
아파트

에어 필터 타워

스탠더드 카이트
아파트

박스 카이트 타워

히트 싱크 타워

폭포수 아파트

이파리 빌딩

돈 섕크,
디지털

송수로 스파게티
나들목

6-28-2021
Shank

95

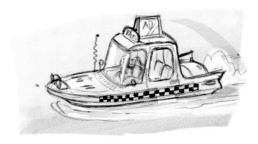
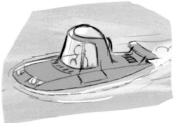
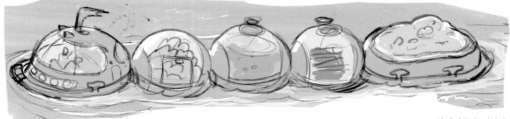

냇 맥러플린, 디지털

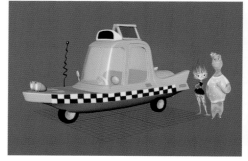
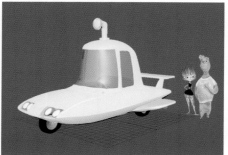
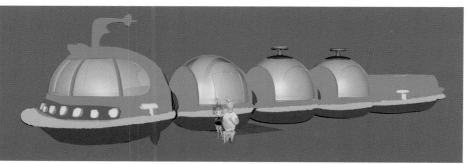
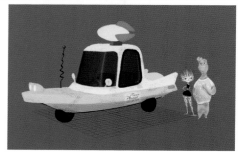

HOW TO MAKE IT FEEL MORE "LOCAL"

SUBWAY
LINE
SIGNAGE

MIX MORE
BOAT SHAPES

CITY
HALL

헤드라이트

물결 무늬

물빠짐 판

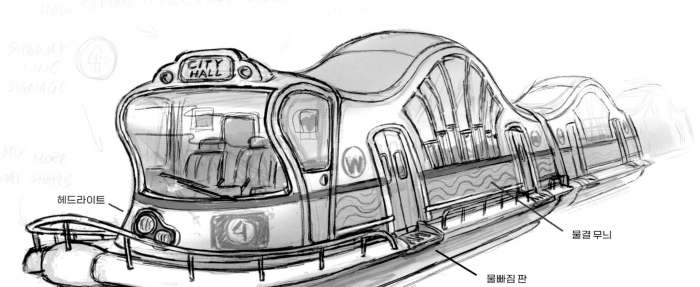

위 로렌 카와하라(색 디자인), 지넷 베라(모델링), 디지털

왼쪽 냇 맥러플린, 디지털

탈것에 대해서는 돈의 멋진 엘리멘트 시티 그림에서 출발해 그 안이 어떤 느낌일지 상상하면서 엘리멘탈 종류와 용도별로 세분화했다. 잠수함? 자동차? 타고 다닐 수 있는 나무? 피트의 비전을 달성하는 데 도움이 될 만한 모든 것을 브레인스토밍하며 뒤섞어 봤다.

냇 맥러플린, 배경 디자이너

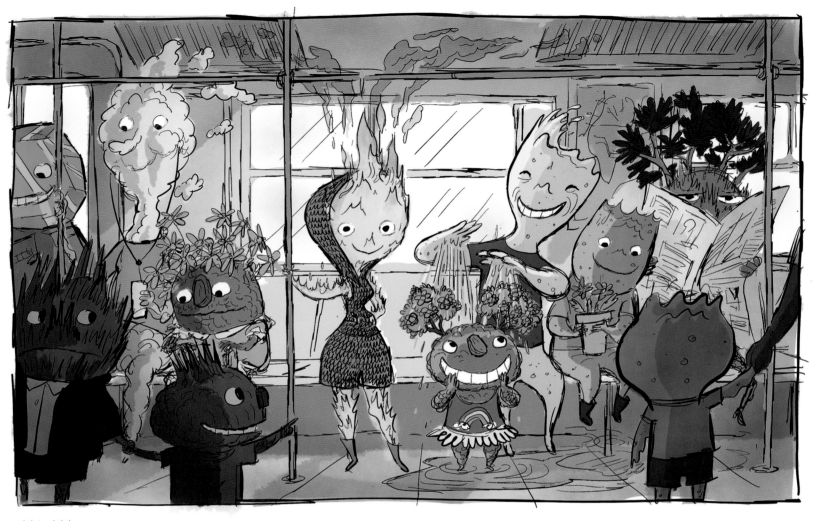

피터 손, 디지털

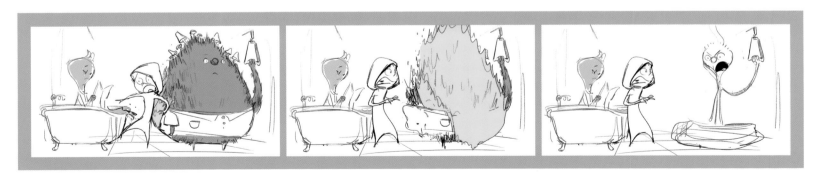

르 탕, 디지털

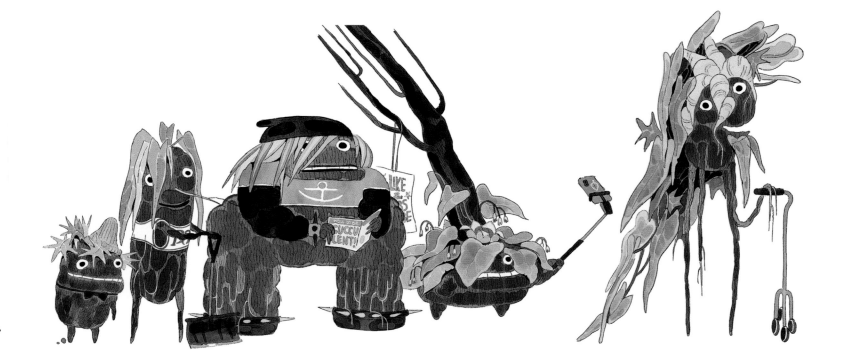

앨리스 렘마,
디지털

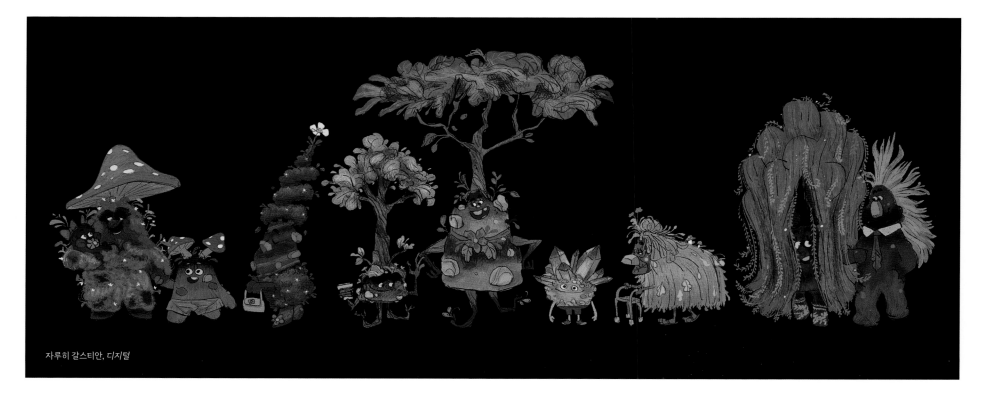

자루히 갈스티안, 디지털

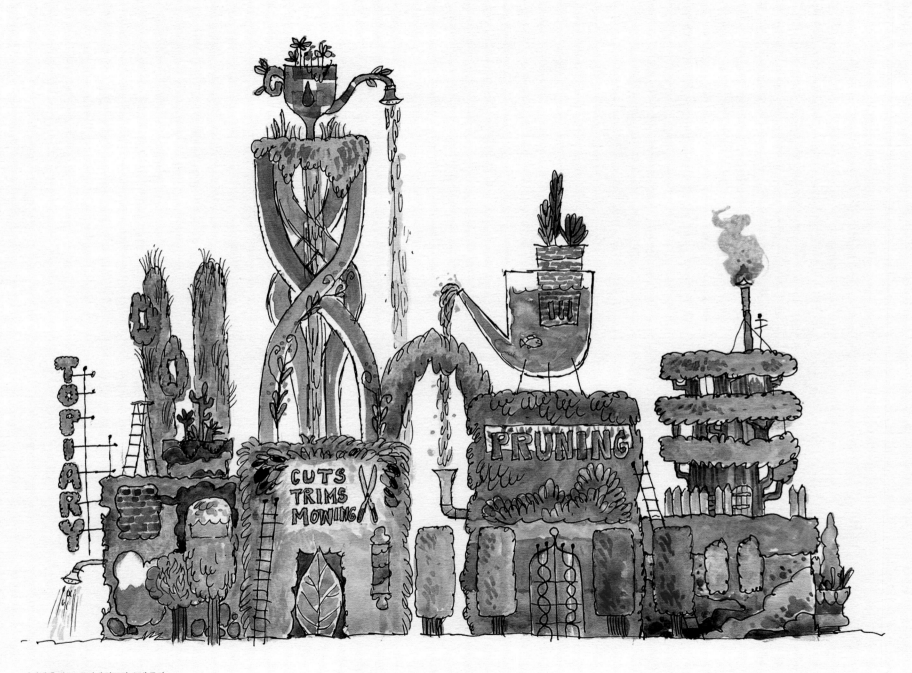

다니엘 홀랜드, 종이에 잉크와 수채 물감

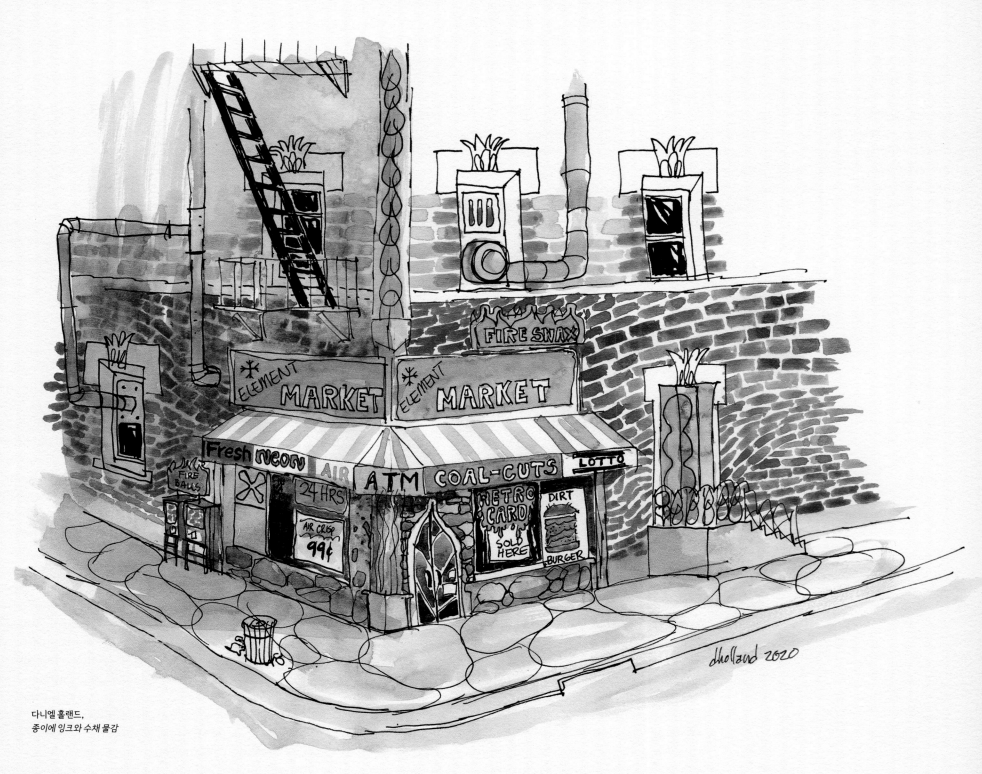

다니엘 홀랜드,
종이에 잉크와 수채 물감

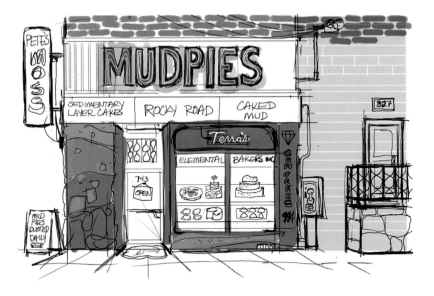

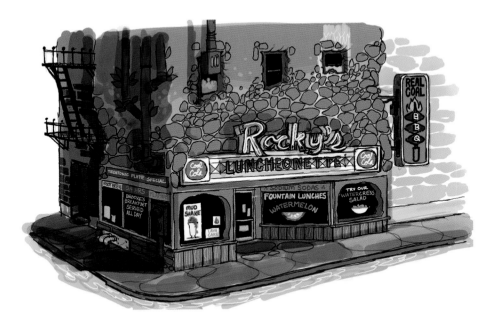

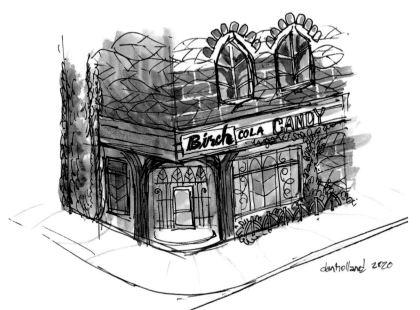

맨 윗줄과 바로 위 다니엘 홀랜드, 디지털

다니엘 홀랜드, 종이에 잉크와 수채 물감

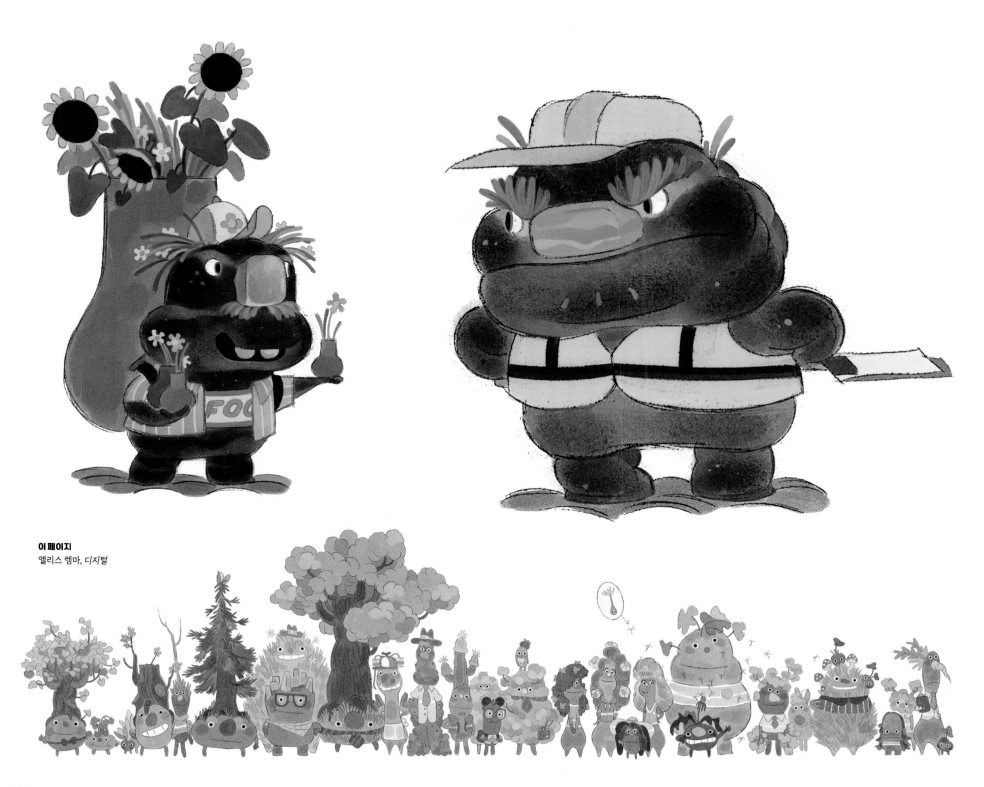

이 페이지
앨리스 렘마, 디지털

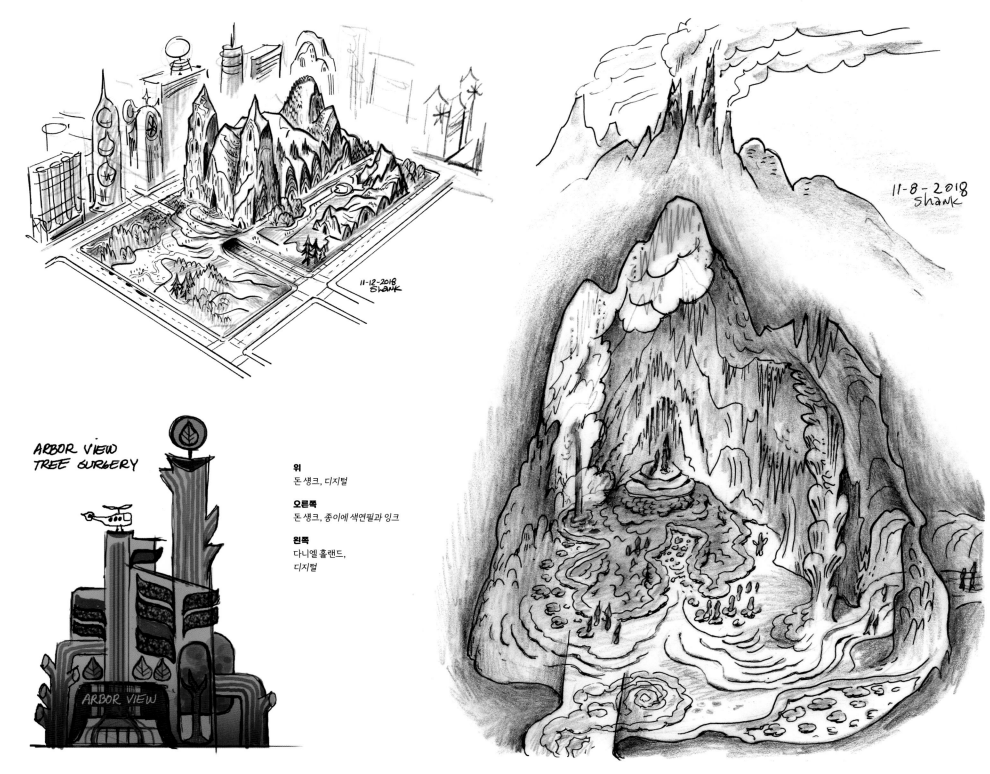

ARBOR VIEW
TREE SURGERY

위
돈 섕크, 디지털

오른쪽
돈 섕크, 종이에 색연필과 잉크

왼쪽
다니엘 홀랜드,
디지털

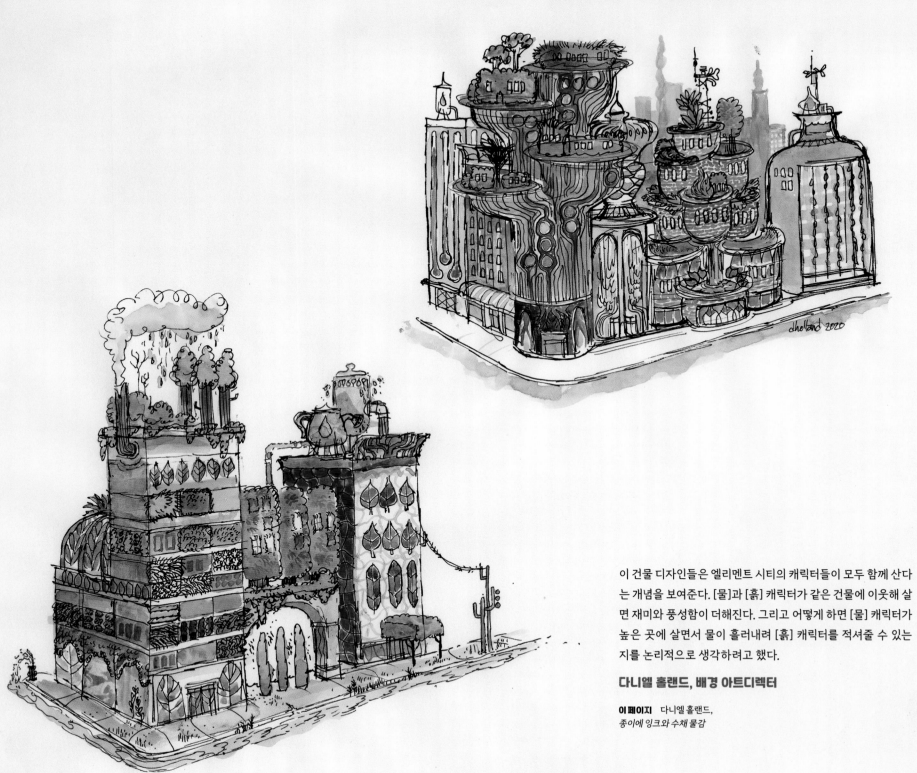

이 건물 디자인들은 엘리멘트 시티의 캐릭터들이 모두 함께 산다는 개념을 보여준다. [물]과 [흙] 캐릭터가 같은 건물에 이웃해 살면 재미와 풍성함이 더해진다. 그리고 어떻게 하면 [물] 캐릭터가 높은 곳에 살면서 물이 흘러내려 [흙] 캐릭터를 적셔줄 수 있는지를 논리적으로 생각하려고 했다.

다니엘 홀랜드, 배경 아트디렉터

이 페이지 다니엘 홀랜드,
종이에 잉크와 수채 물감

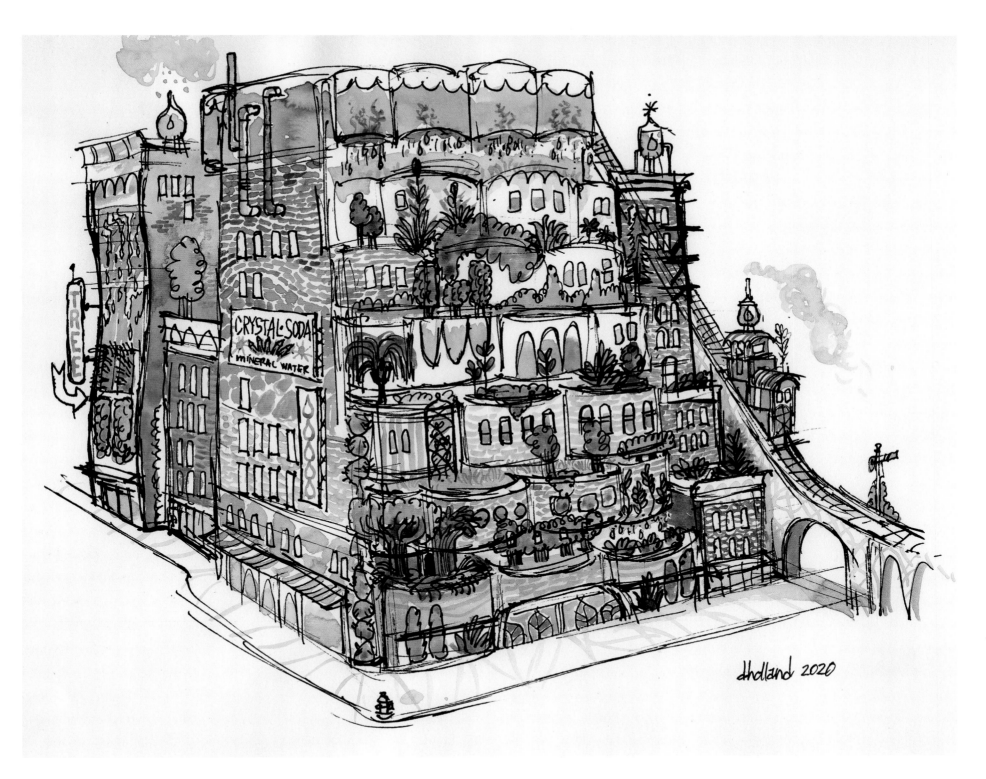

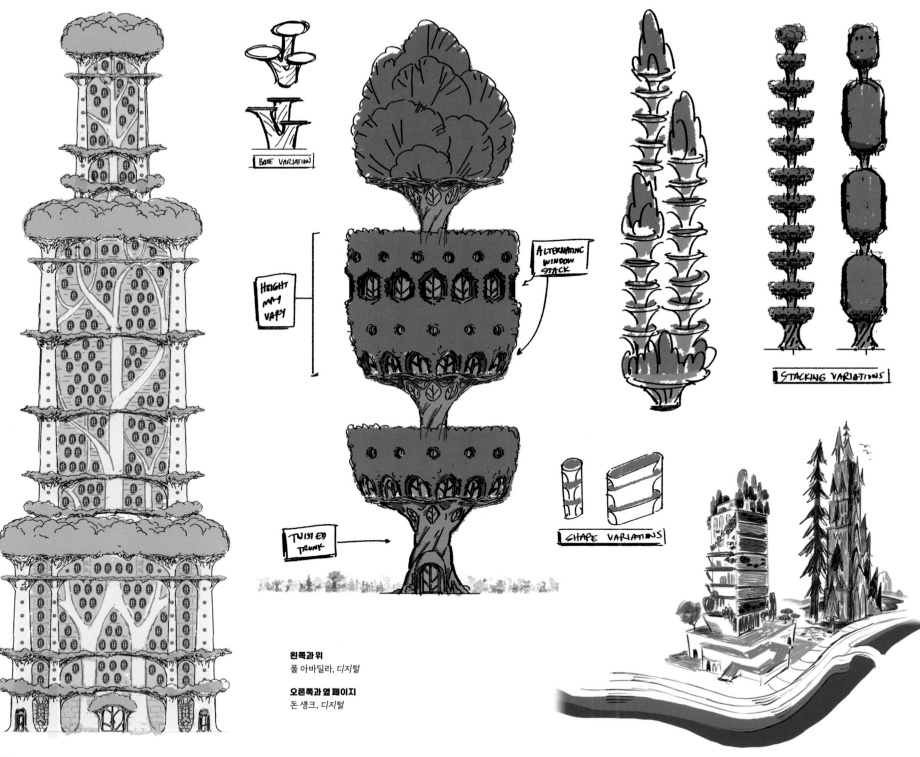

BASE VARIATION

HEIGHT MAY VARY

ALTERNATING WINDOW STACK

TWISTED TRUNK

STACKING VARIATIONS

SHAPE VARIATIONS

왼쪽과 위
폴 아바딜라, 디지털

오른쪽과 옆 페이지
돈 섕크, 디지털

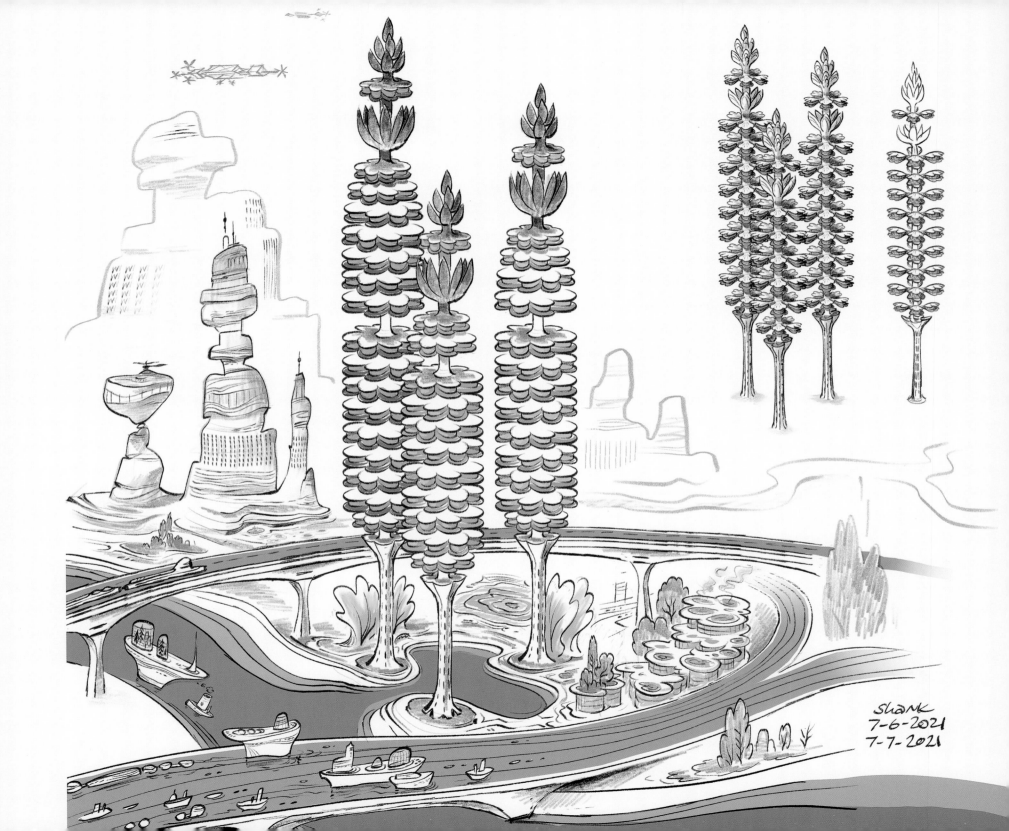

SHANK
7-6-2021
7-7-2021

이 페이지 자루히 갈스티안, 디지털

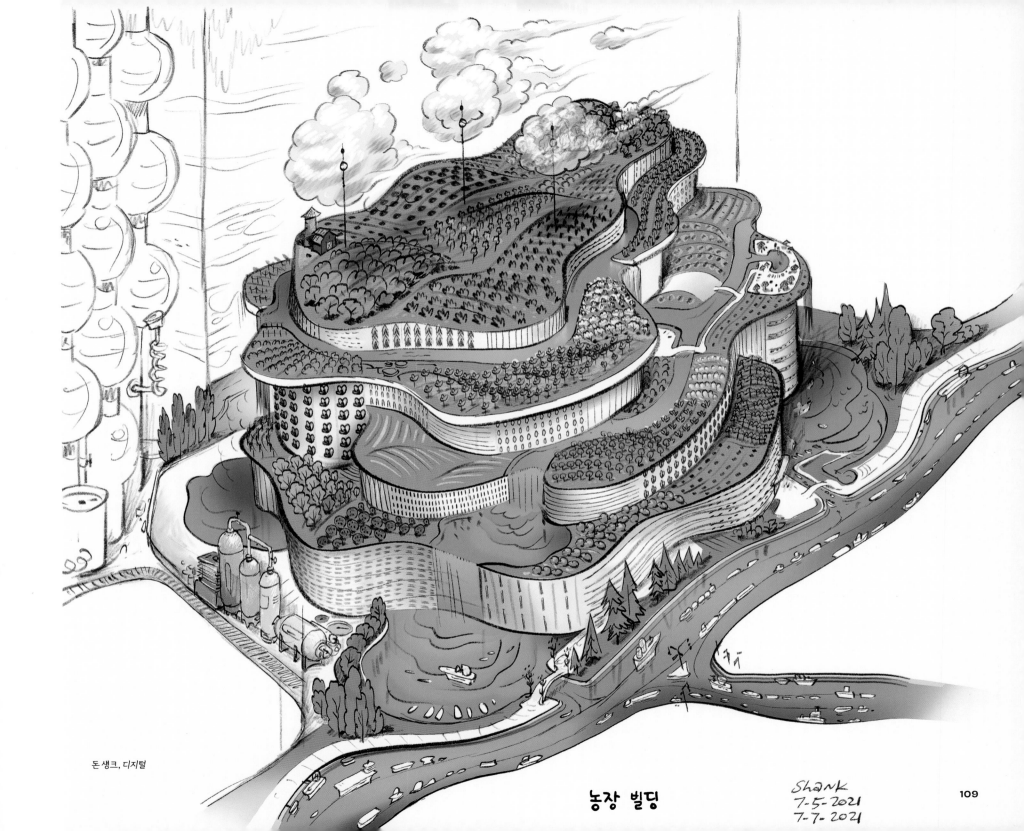

돈 섕크, 디지털

농장 빌딩

Shank
7-5-2021
7-7-2021

109

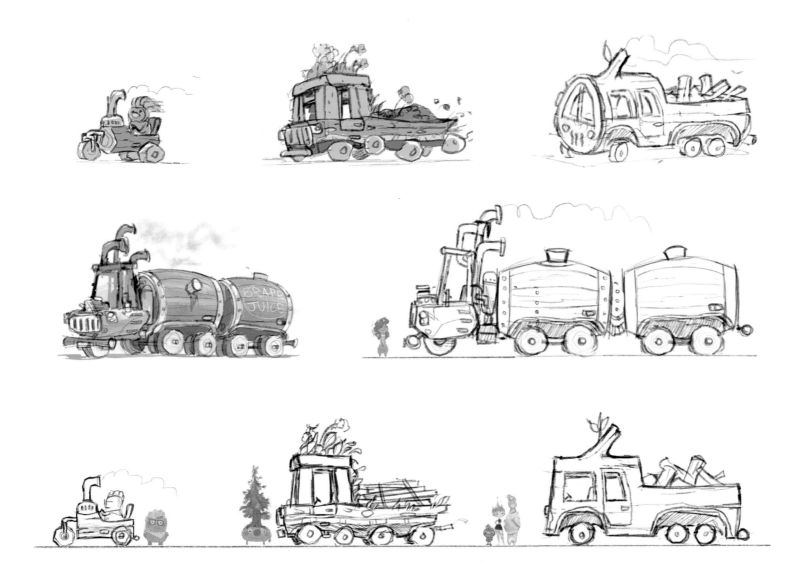

냇 맥러플린, 디지털

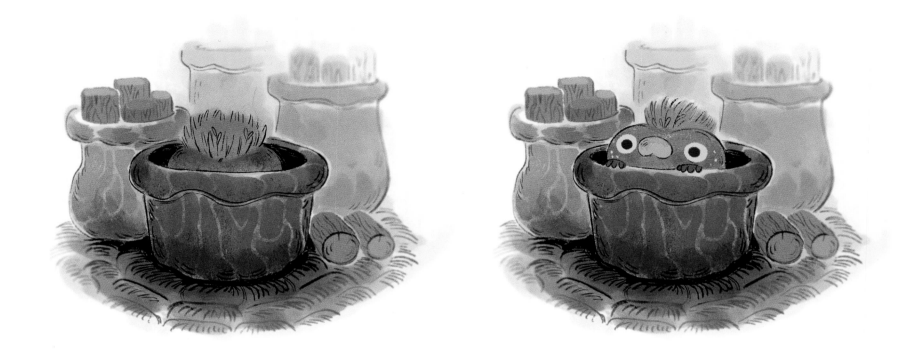

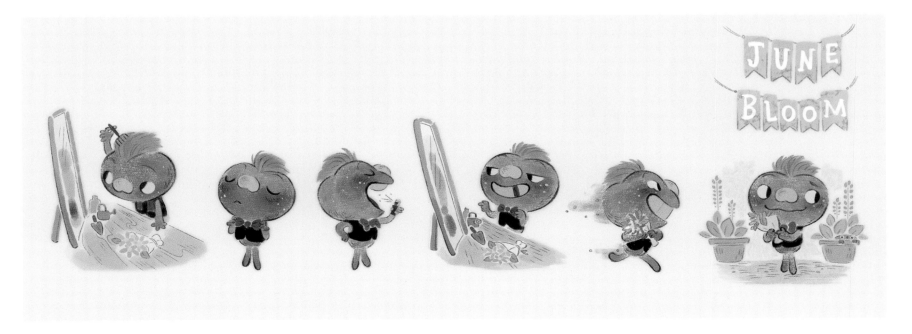

이 페이지 안나 스콧, 디지털

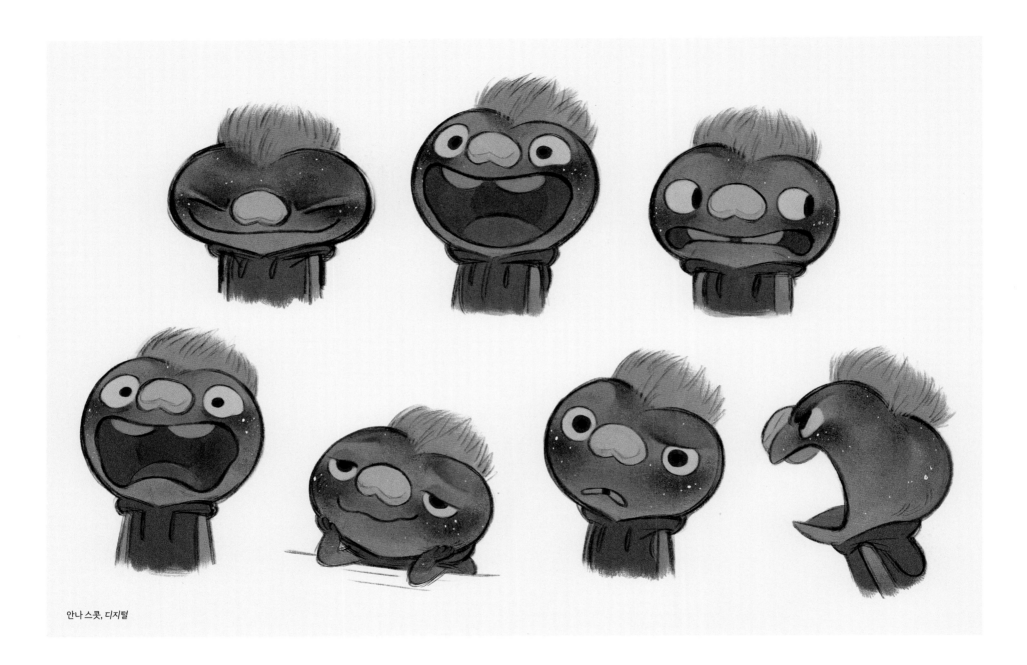

안나 스콧, 디지털

카를로스 펠리페 레온, 디지털

장영한, 피터 손, 디지털

클로드 캐릭터를 디자인하는 데 있어서 정체성의
핵심은 앰버에 푹 빠져 있다는 점이었다. 그런 면을
반영하면 어울릴 것 같아서 머리와 코를 하트 모양
으로 만들었다.

안나 스콧, 캐릭터 디자이너

안나스콧, 디지털

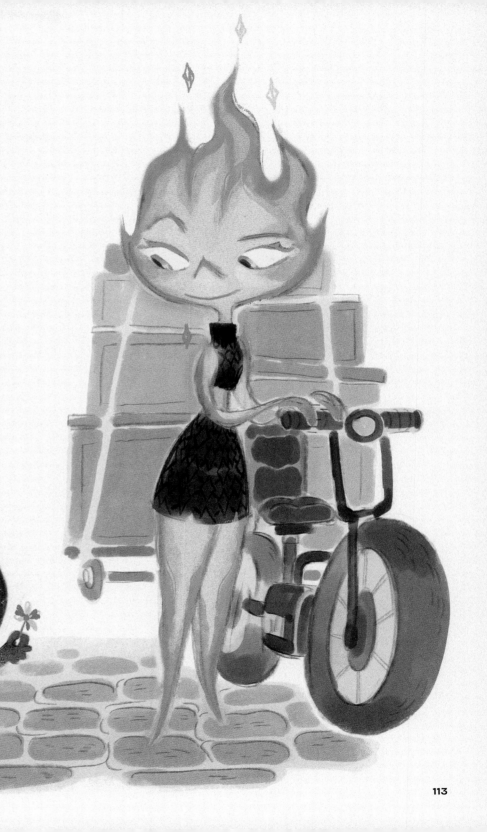

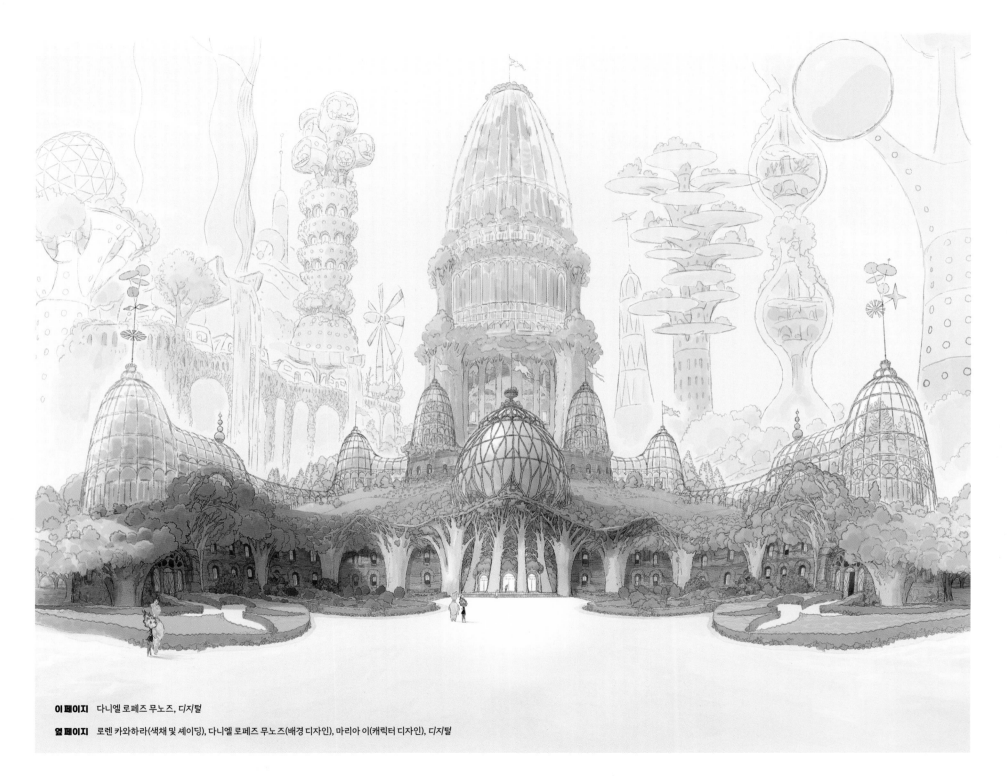

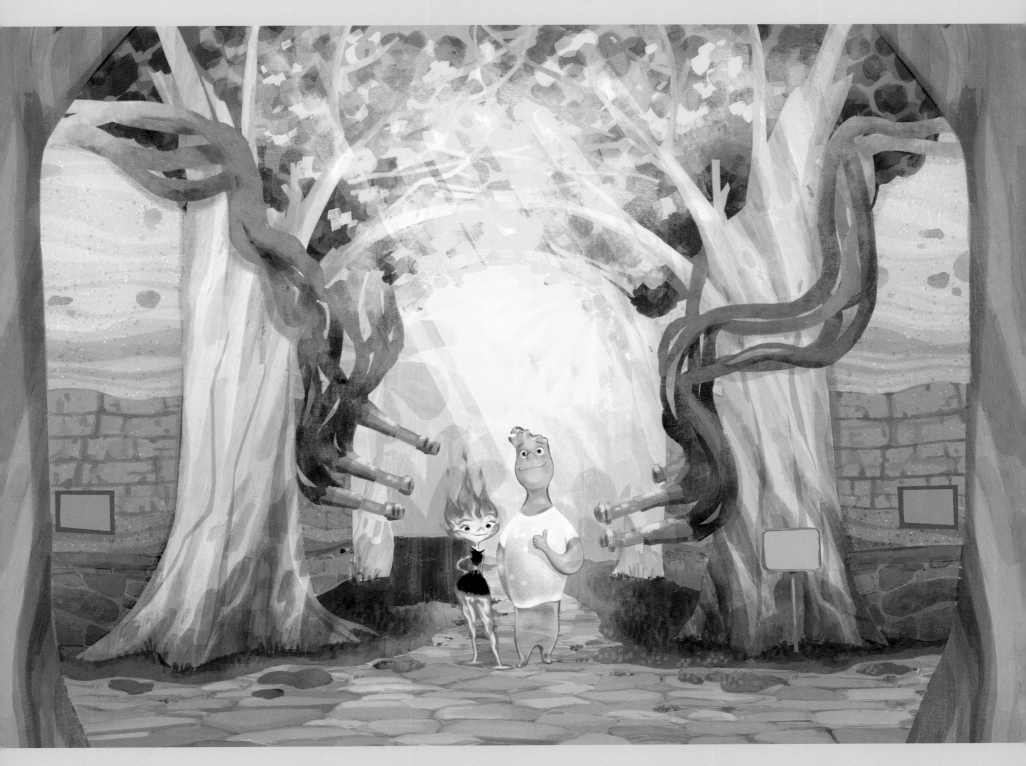

likes to
play tetris

편은 정말 재미있는 캐릭터였다. 평생을 직장생활을 한 '말년' 관료로 몸에서 난 식물은 사무실 전체를 뒤덮을 정도로 자라서 사실상 한 몸이 되었다. 편은 우리가 처음으로 디자인한 [흙] 캐릭터였기에 그를 통해서 영화에 나올 흙덩이와 나뭇잎 모습을 탐구하기 시작했고, 이는 아주 흥미로운 도전이었다. 이 초창기 스케치에서는 개성을 담으려고 노력했으며, 어떤 식물이 자라고 잎은 어떻게 보일지를 연구했다.

**앨리스 렘마,
캐릭터 디자이너**

FORM
2C1A

team
building
99'

이 펼침면
앨리스 렘마,
디지털

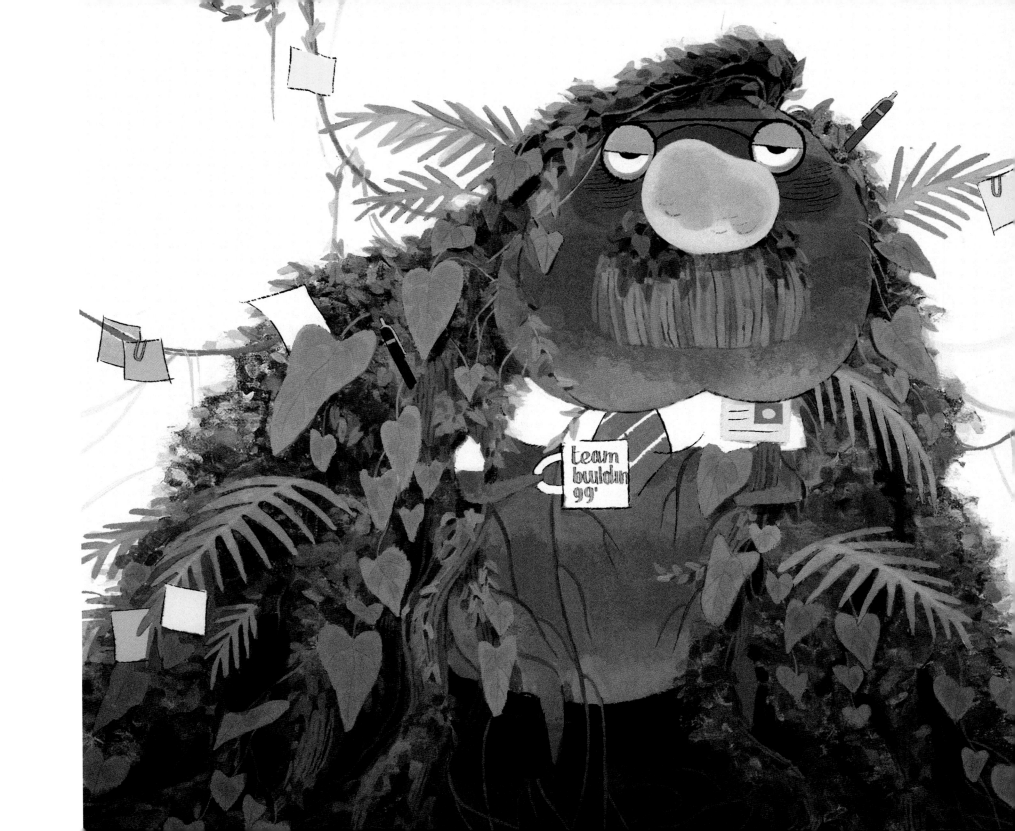

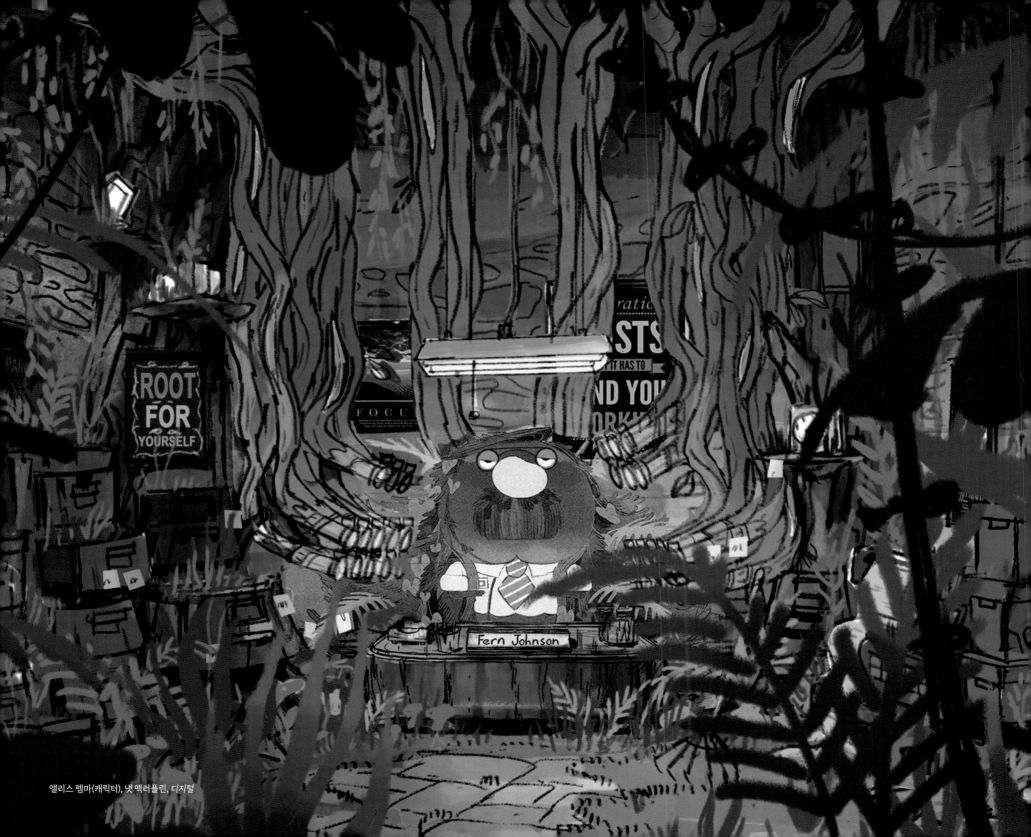

앨리스 렘마(캐릭터), 냇 맥러플린, 디지털

이 페이지 카를로스 펠리페 레온, 디지털

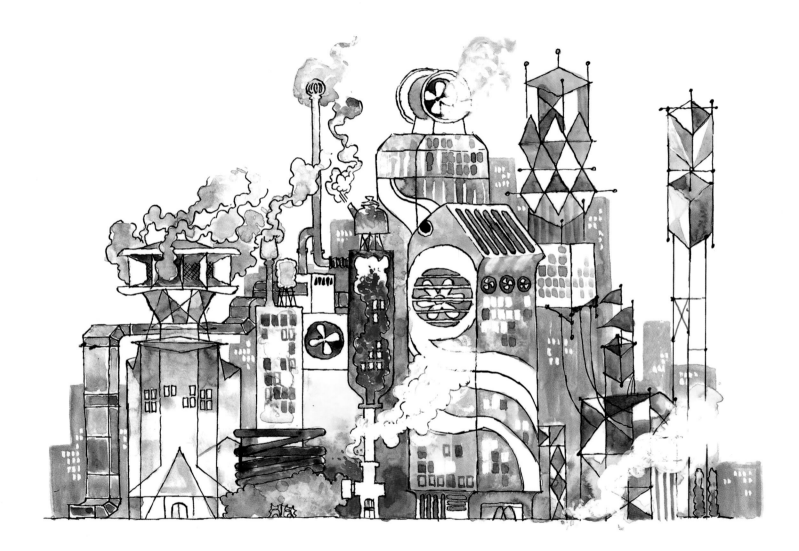

다니엘 홀랜드, 종이에 잉크와 수채 물감

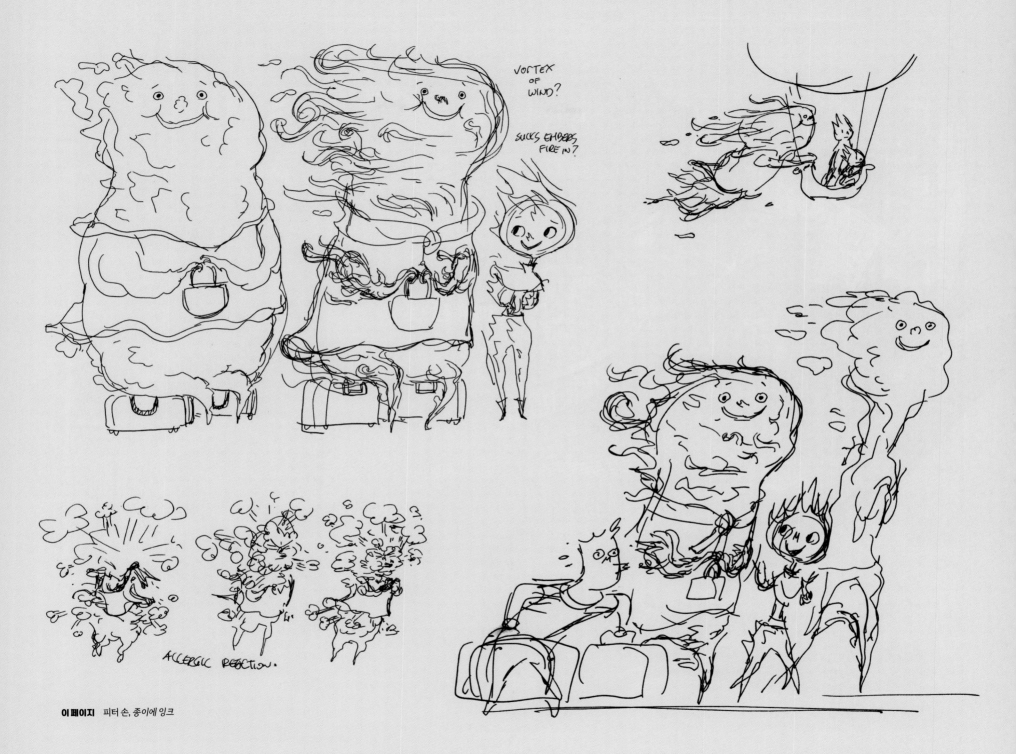

VORTEX OF WIND?

SUCKS EMBERS FIRE IN?

ALLERGIC REACTION.

이 페이지 피터 손, 종이에 잉크

처음 〈엘리멘탈〉 작업을 하게 되었을 때, 솜으로 [공기] 캐릭터를 만들어봤다. 최종 결과물은 영화에 등장할 [공기] 캐릭터의 성긴 느낌을 제대로 담아내지 못했지만, 그래도 아주 재미있는 프로젝트였다. 작은 스카프를 짤 때가 특히 좋았다.

앨리스 렘마, 캐릭터 디자이너

오른쪽 앨리스 렘마, 솜과 뜨개실

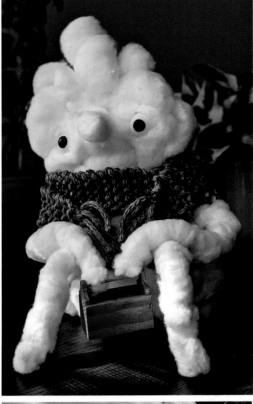

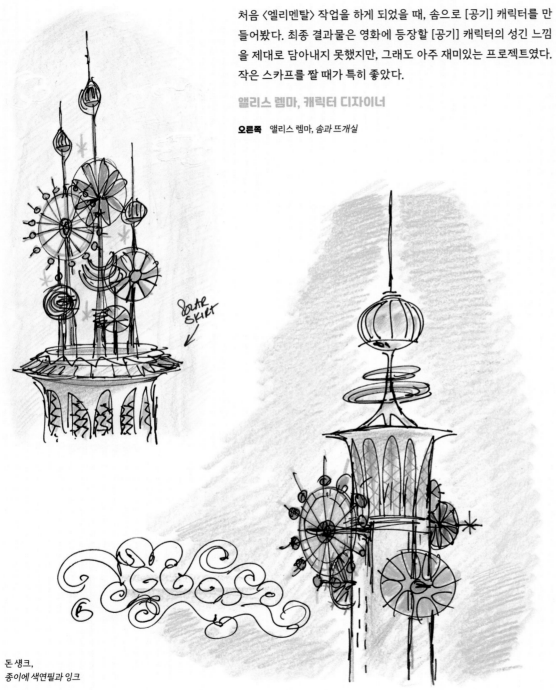

돈 섕크,
종이에 색연필과 잉크

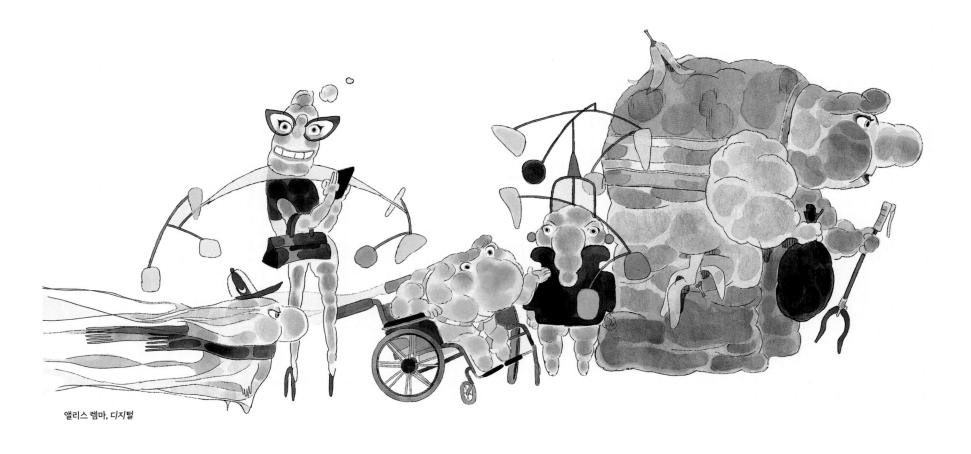

앨리스 렘마, 디지털

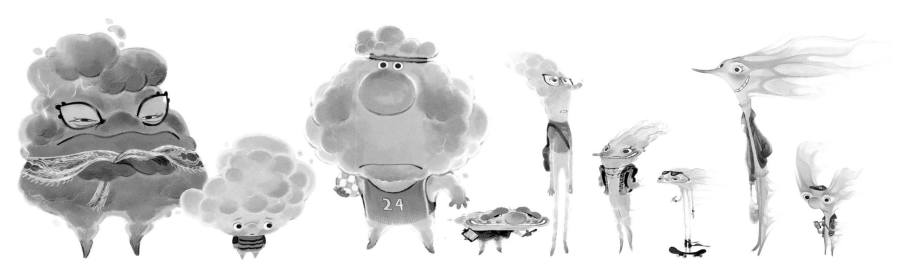

안나 스콧, 디지털

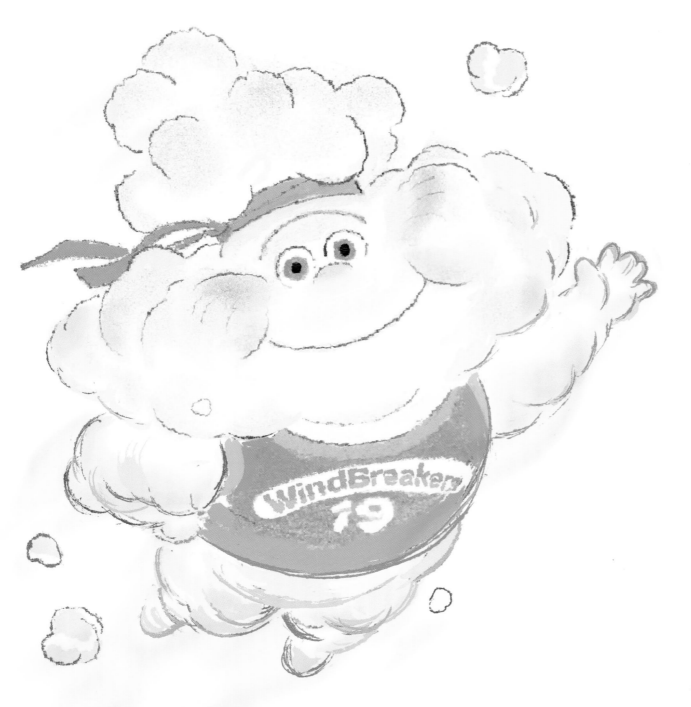

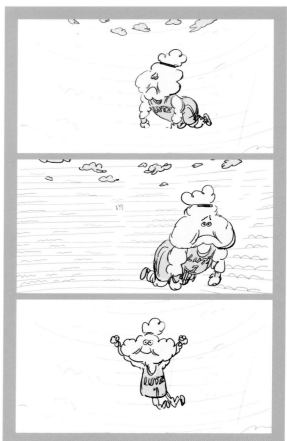

빌 프레싱, 디지털

왼쪽과 옆 페이지
마리아 이, 디지털

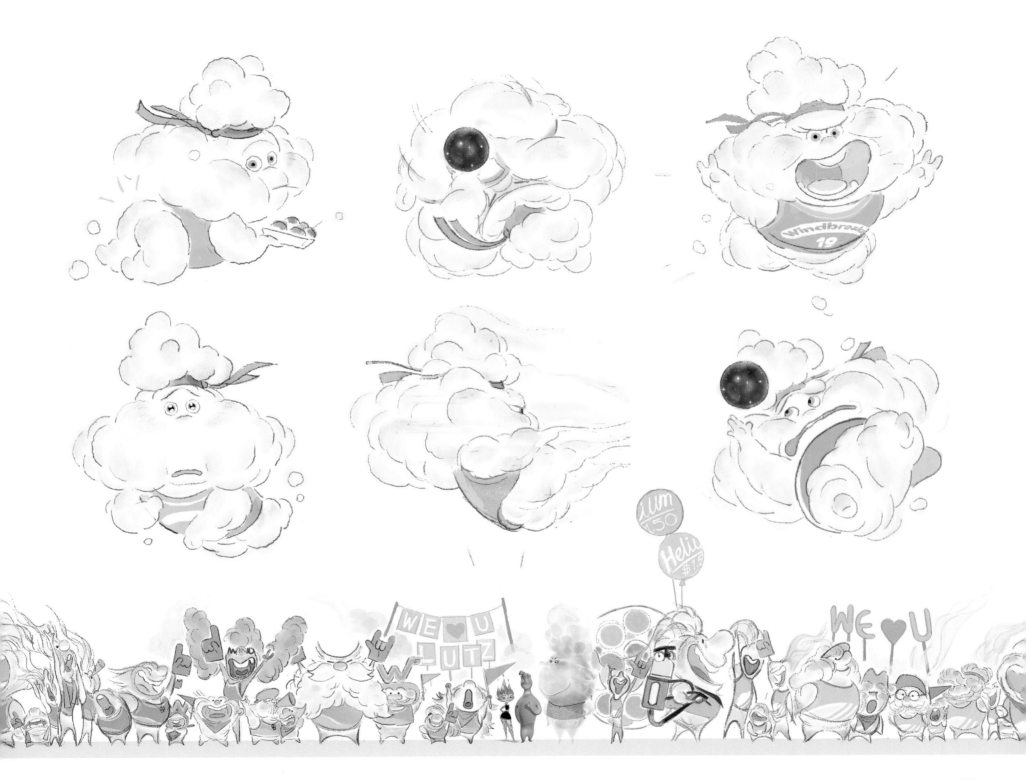

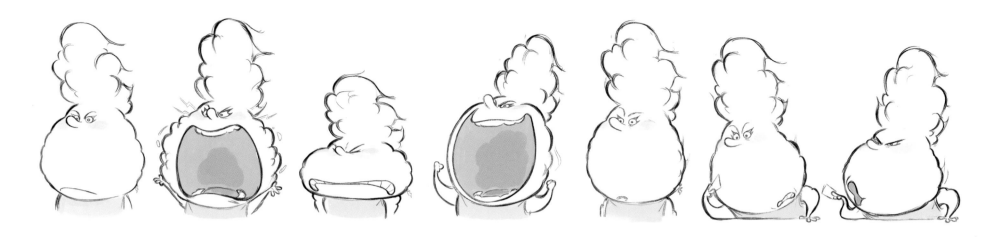

이 페이지
안나 스콧, 디지털

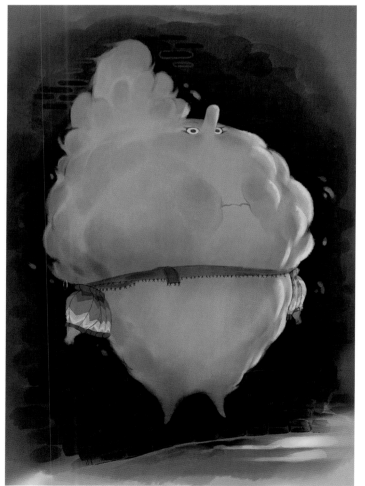

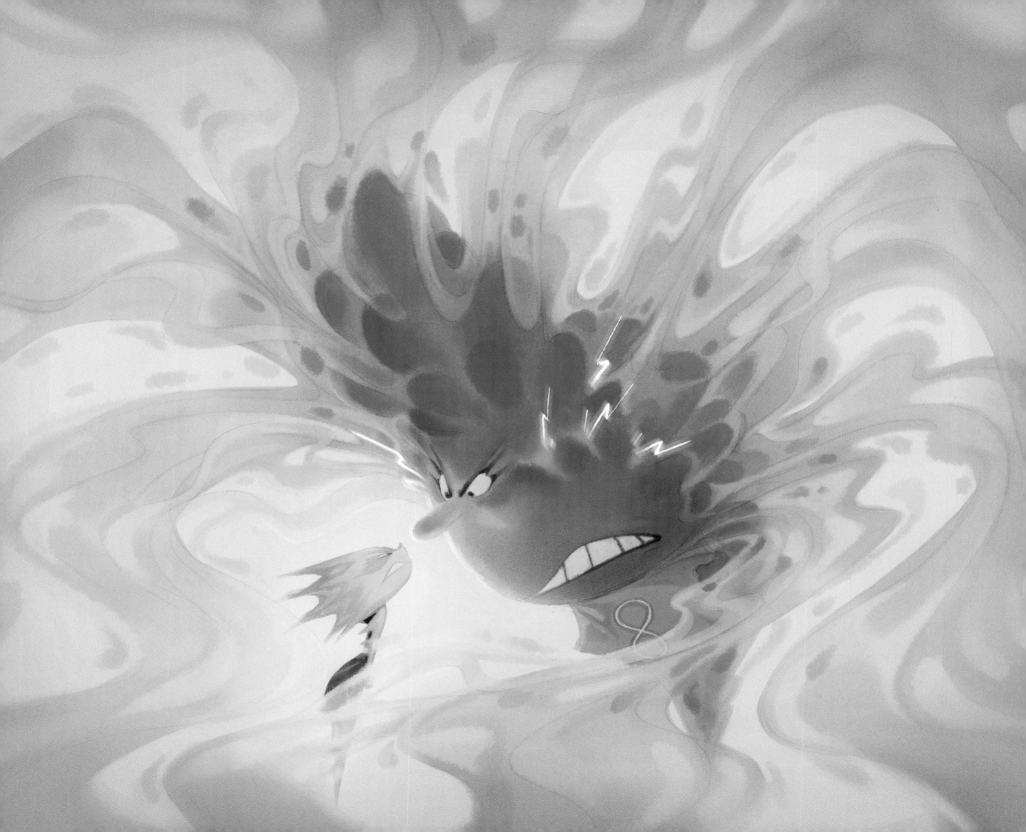

돈 섕크,
종이에 색연필과 잉크

[공기] 구역은 한 시퀀스에만 나오지만, 엘리멘탈 문화가 그럴듯해 보일 수 있도록 다른 구역 못지않게 중요했다. 경기장은 활기차고 북적대는 곳이었기 때문에 배경과 건축에서 '공기가 보이게' 하는 것은 물론, 시각적인 울림과 전기로 휘황찬란한 대도시 스포츠 센터를 보여주고 싶었다.

돈 섕크, 프로덕션 디자이너

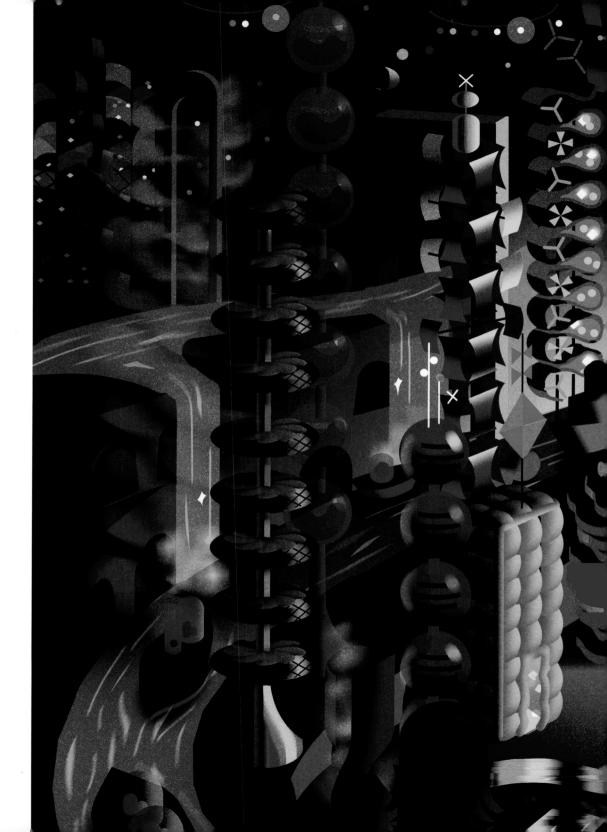

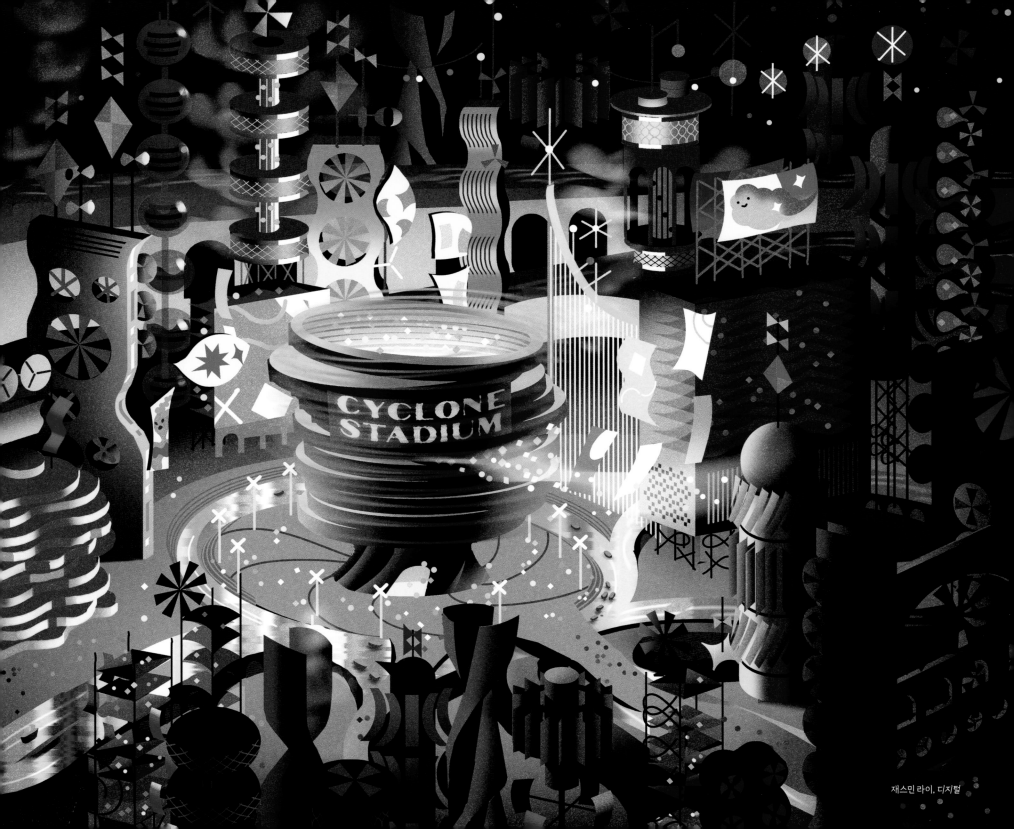

재스민 라이, 디지털

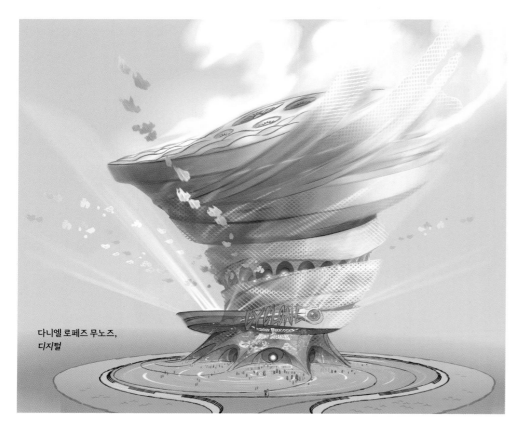

다니엘 로페즈 무노즈,
디지털

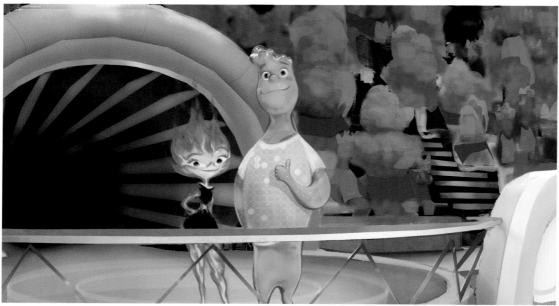

위 제니퍼 치아한 창과 잭 하토리(색채와 셰이딩),
냇 맥러플린(디자인), 디지털

왼쪽 제니퍼 치아한 창과 잭 하토리(색채와 셰이딩),
마리아 이(캐릭터), 디지털

아래 로라 마이어, 디지털

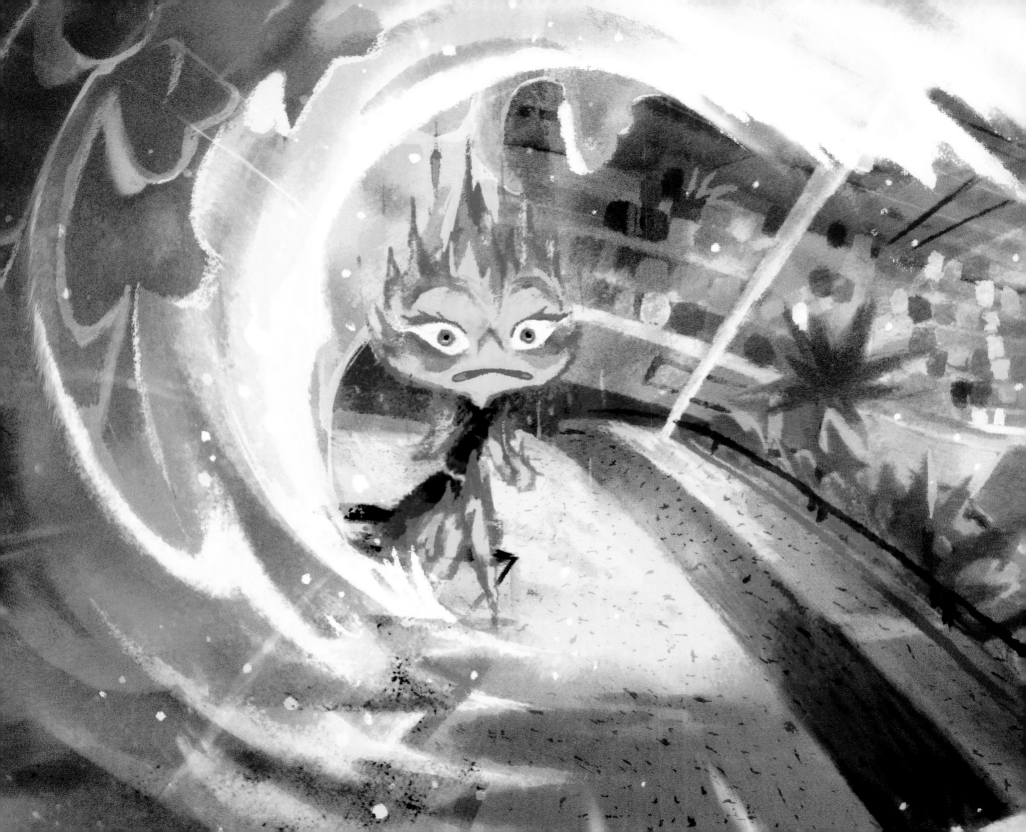

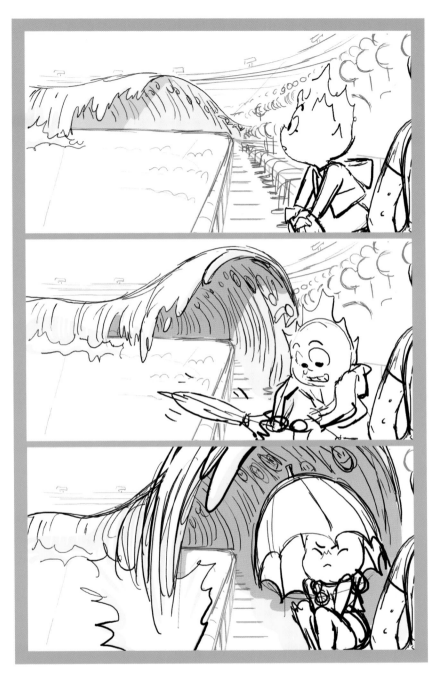

위 빌 프레싱, 디지털

왼쪽 마리아 이, 디지털

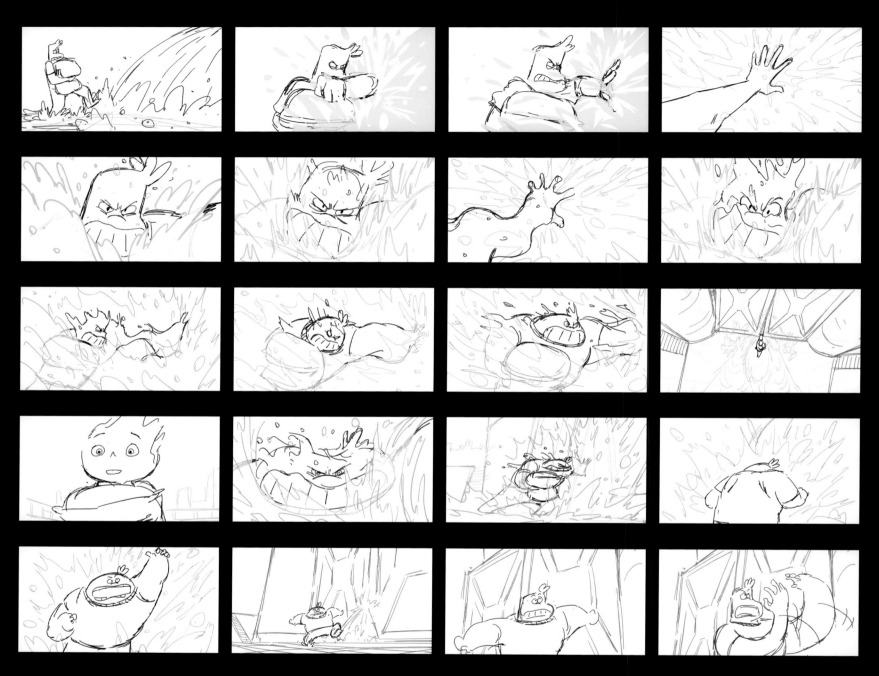

앰버, 모래 주머니를 더 던져줘

장영한, 디지털

이 장면의 목표는 웨이드의 새로운 면모를 보여주는 것이었다. 웨이드는 앰버를 돕기 위해 기꺼이 자신을 한계까지 밀어붙인다. 이런 헌신 덕분에 앰버는 웨이드를 다시 보게 되었다.

장영한, 스토리 아티스트

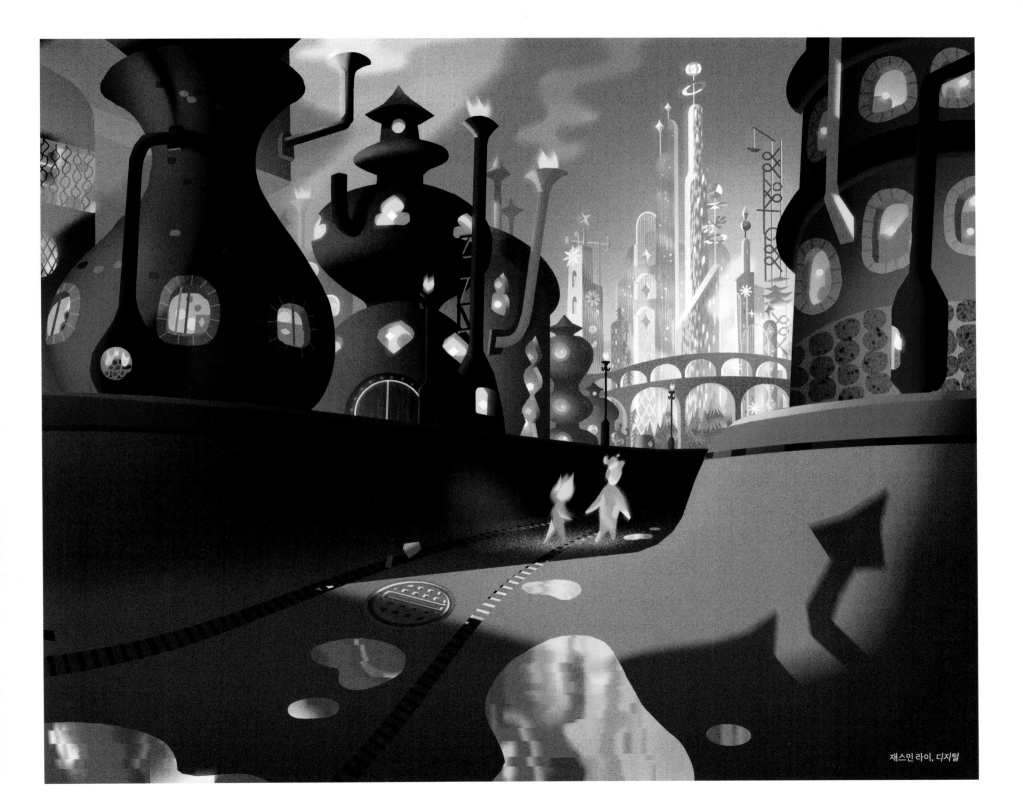

재스민 라이, 디지털

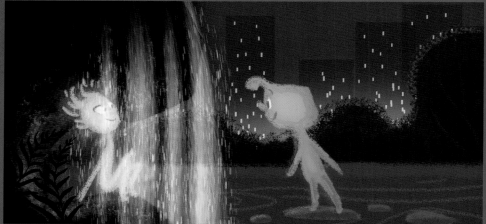

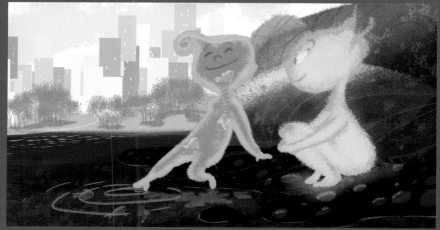

이 페이지 랄프 에글스턴, 디지털

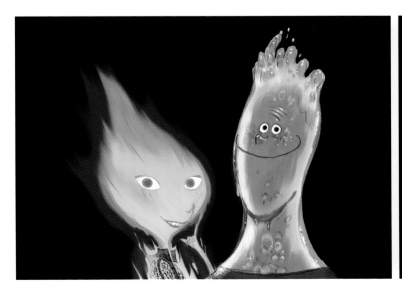
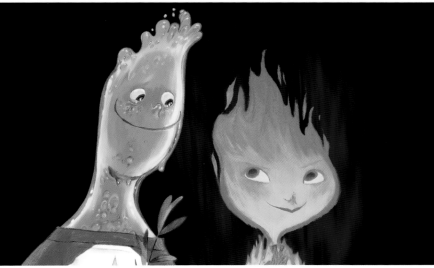

다니엘 로페즈 무노즈, 연필, 잉크, 디지털

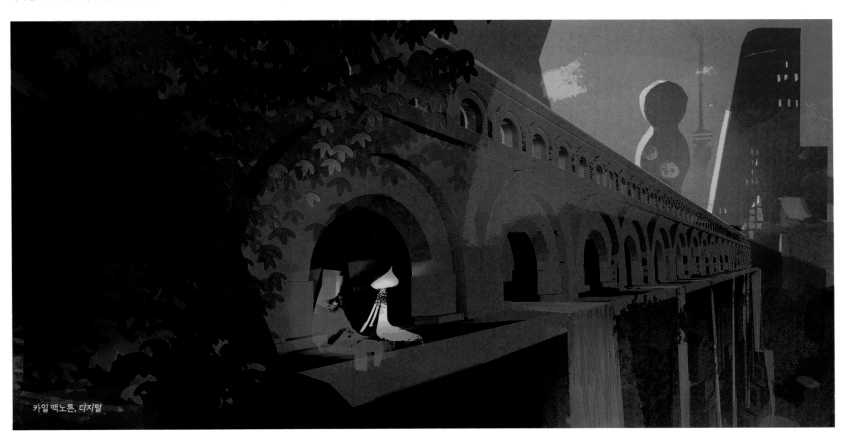

카일 맥노튼, 디지털

이 페이지
마리아 이, 디지털

138

앰버! 앰버! 이쪽이야!

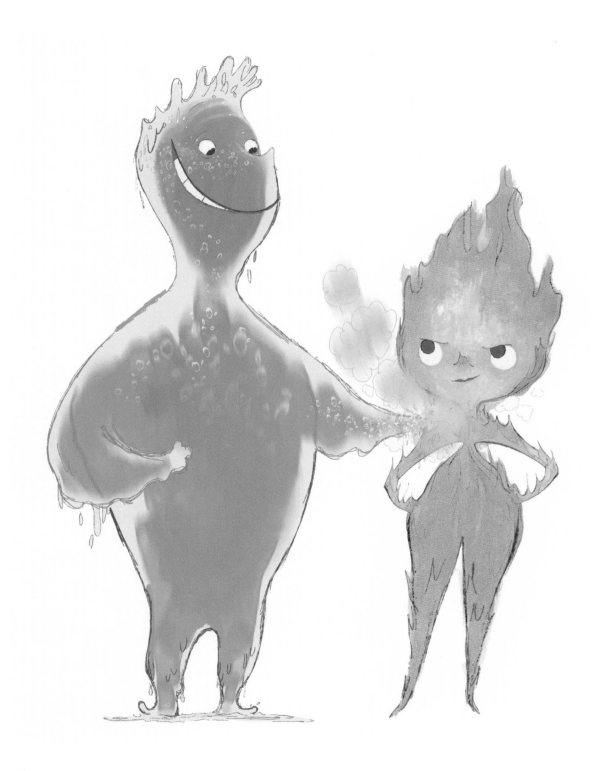

다니엘 로페즈 무노즈,
연필과 디지털

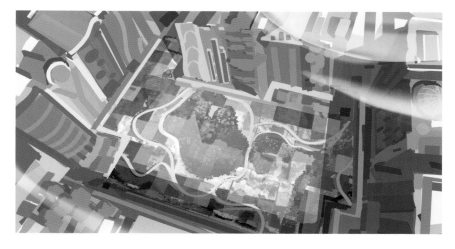
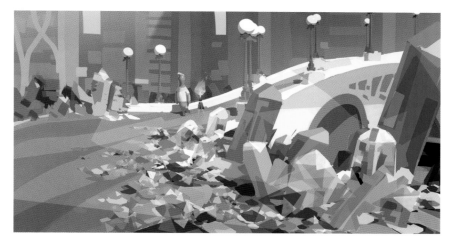
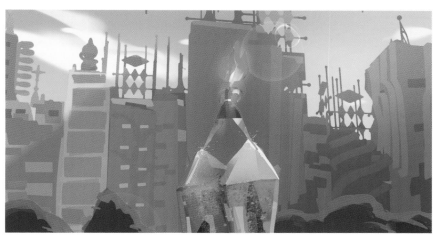
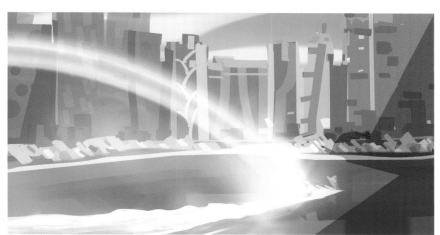
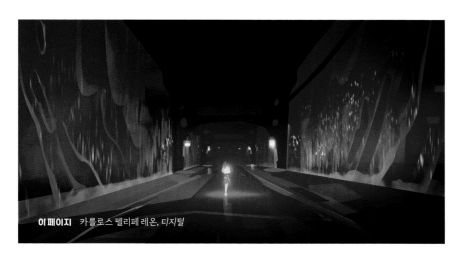

이 페이지 카를로스 펠리페 레온, 디지털

141

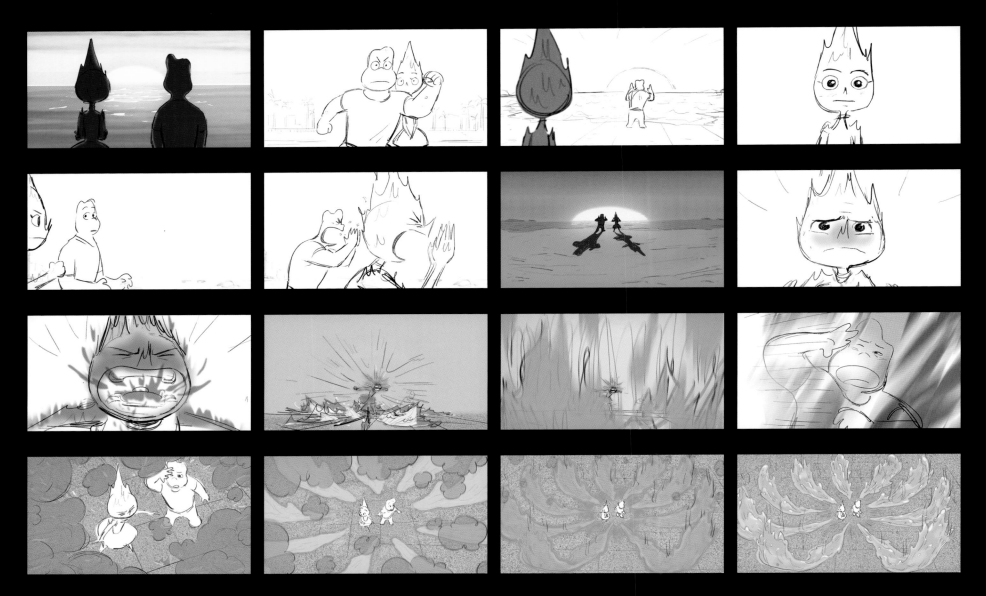

앰버의 유리 만들기

박혜인, 박지윤, 르 탕, 디지털

실제 영화에 들어간 것과 조금 다르긴 하지만, 이 장면의 스토리보드는 스토리 리드인 르 탕과 내가 공유하는 개인적 경험에서 비롯되었다. 어느 날 밤 르 탕은 기차역까지 나를 태워다 주면서 긴장이 풀리도록 최대한 크게 소리를 지르라고 했다. 르는 음악을 최대한 크게 틀어놓고 나와 함께 어마어마하게 크게 소리를 질러주었다. 이 장면에서 앰버가 느끼는 복잡한 마음과 미묘한 감정을 표현하기 위해, 나는 르의 차에서 있었던 일을 계속해서 떠올리면서 진정으로 안주하던 곳에서 벗어나려 할 때의 머뭇거림과 내면의 벽을 뚫고 나갈 때의 해방감을 담으려 애썼다. 그 차 안에서의 밤은 기억에 오래 남을 일이었고, 그 특별한 느낌이 관객들에게도 전해지길 바란다.

박지윤, 스토리 아티스트

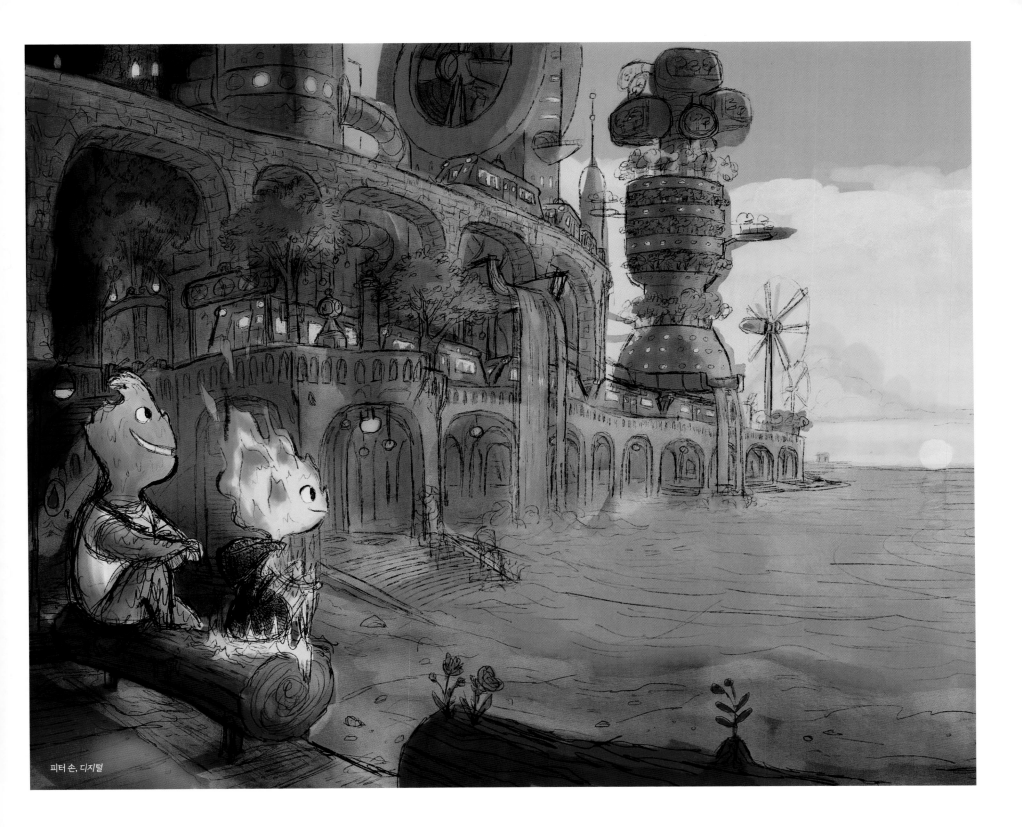

피터 손, 디지털

TROUBLED WATERS MEDICAL CENTER

다니엘 홀랜드, 디지털

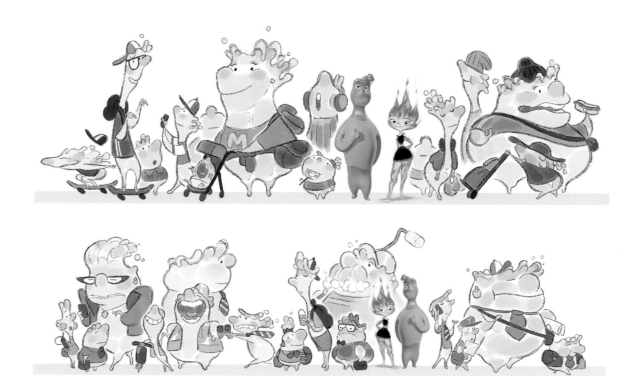

앨리스 렘마, 디지털

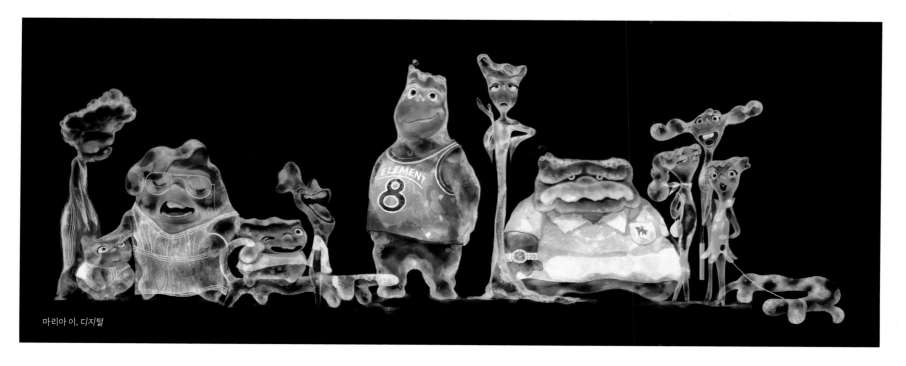

마리아 이, 디지털

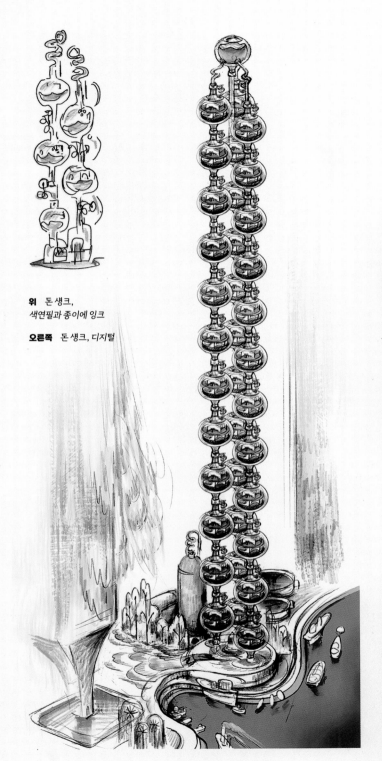

물이 계단식 폭포처럼 쏟아져 내리는 수영장으로 이뤄진 이 타워 아파트는 아주 초기 콘셉트로, 고층 아파트에 엘리멘탈의 특징을 재미있게 섞을 방법을 찾기 위해 그렸다. 브룩의 아파트 배경이 필요했을 때 마침 이 아이디어가 완벽하게 들어맞아 보였다. 우선 좀 더 규칙적인 원통형으로 조정한 다음, 이미 디자인되어서 구축된 브룩의 아파트 인테리어와 맞아떨어지게 모델링 단계에서 더 수정했다.

돈 섕크, 프로덕션 디자이너

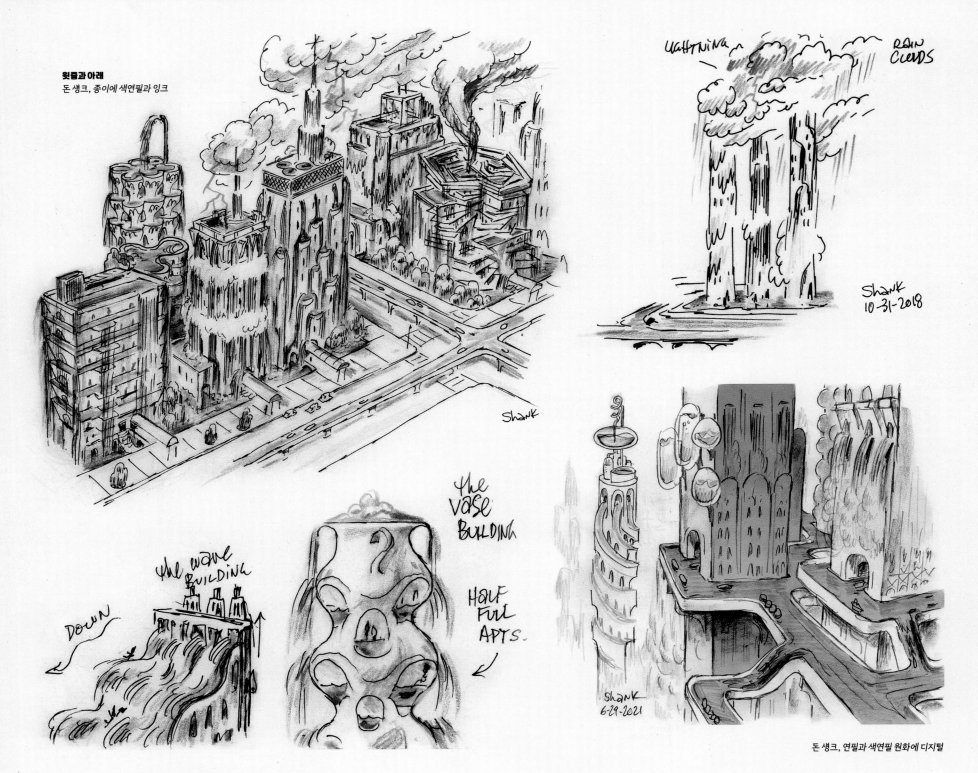

LIGHTNING

RAIN CLOUDS

Shank
10-31-2018

Shank

the
vase
building

HALF
FULL
APTS.

the wave
building

DOWN

Shank
6-29-2021

돈 섕크, 연필과 색연필 원화에 디지털

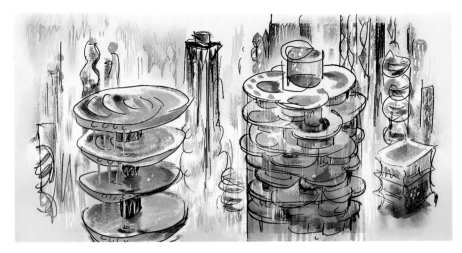

돈 섕크, 디지털

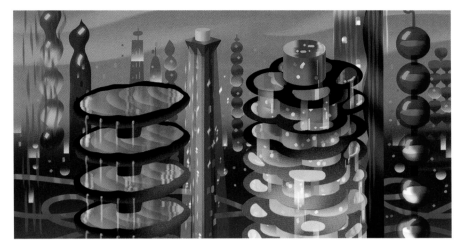

재스민 라이, 디지털

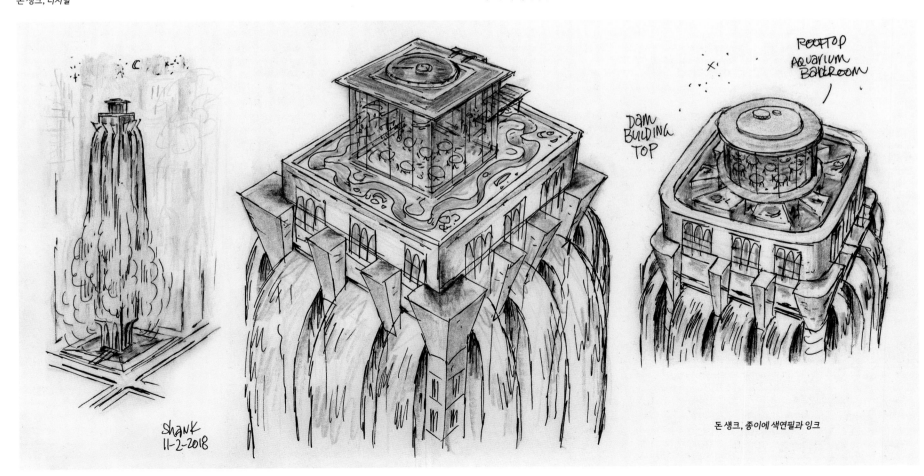

SHANK
11-2-2018

DAM
BUILDING
TOP

ROOFTOP
AQUARIUM
BALLROOM

돈 섕크, 종이에 색연필과 잉크

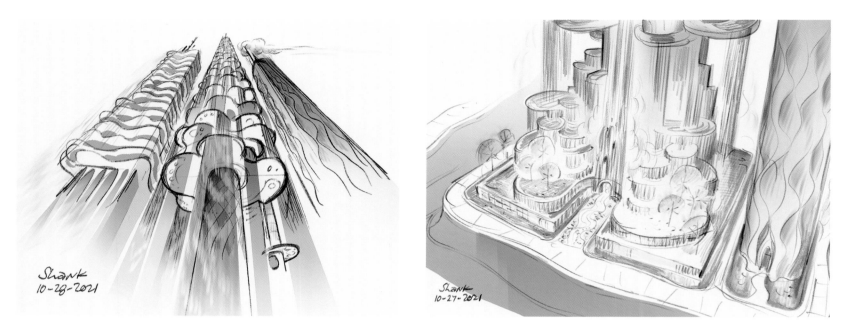

Shank
10-28-2021

Shank
10-27-2021

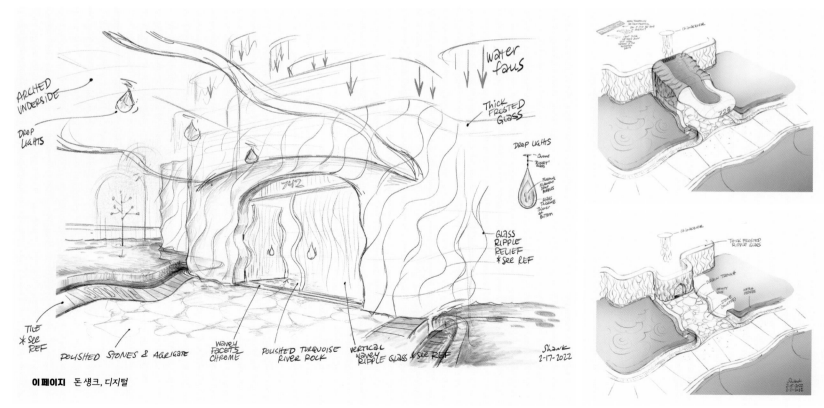

ARCHED
UNDERSIDE

DROP
LIGHTS

water
falls

Thick
FROSTED
GLASS

DROP LIGHTS

Chrome
Blurry Glass

Filament
Glass Bubbles

Glass
Thicker at
Bottom

GLASS
RIPPLE
RELIEF
* SEE REF

TILE
* SEE
REF

POLISHED STONES & AGRIGATE WAVEY
FACETS
CHROME

POLISHED TURQUOISE
RIVER ROCK

VERTICAL
WAVEY
RIPPLE GLASS * SEE REF

Shank
2-17-2022

Thick FROSTED
RIPPLE GLASS

이 페이지 돈 섕크, 디지털

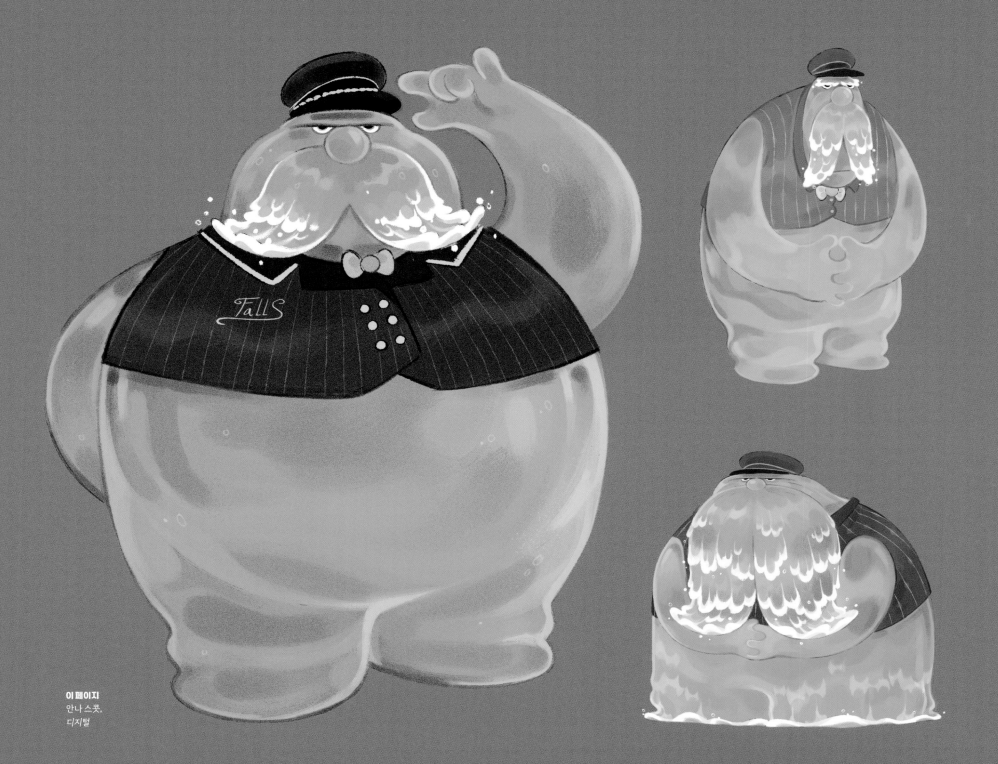

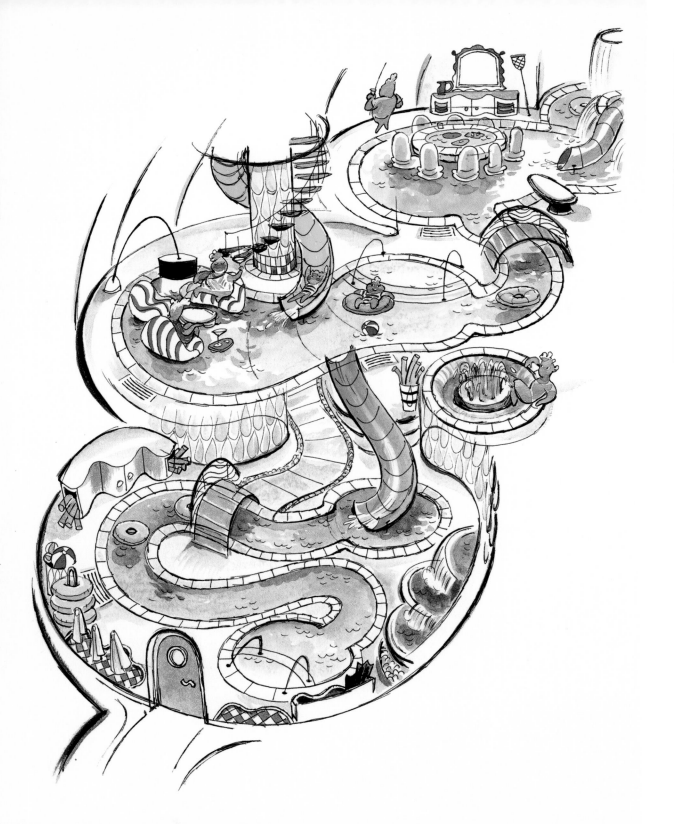

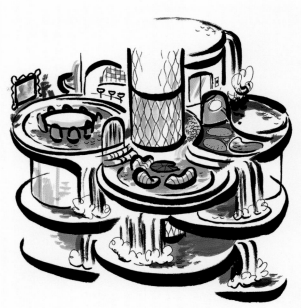

이 [물] 아파트의 디자인은 워터 파크를 연상시킨다. 방마다 색다른 물놀이 시설이 있고 수영장과 관련된 소품이 가득하다. 방 사이에는 복도 대신 유수풀이 있고 리플 가족들은 이를 통해 방과 방 사이를 떠다닌다고 상상했다. 이 디자인은 부분적으로 디즈니의 아울라니(Aulani) 리조트에서 영감을 받았다. 한편으로 이 공간은 현대 미술관처럼 느껴지며, 브룩의 고상한 취향과 직업을 반영하여 고급 예술품과 싸구려 풍선 가구가 재미있게 뒤섞여 있다.

다니엘라 스트리예바, 배경 디자이너

왼쪽 다니엘라 스트리예바, 종이에 잉크와 수채 물감

위 다니엘라 스트리예바, 마커 원화에 디지털 채색

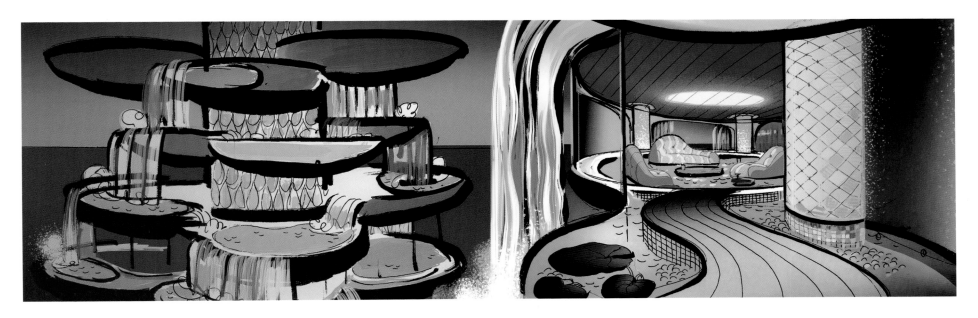

다니엘라 스트리예바, 마커 원화에 디지털 채색

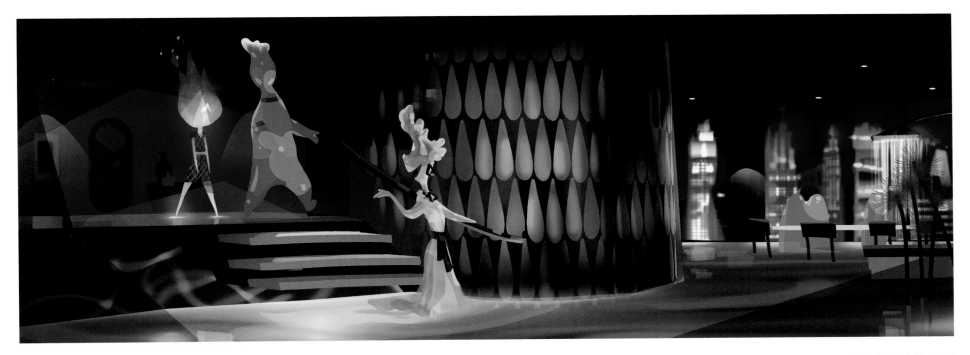

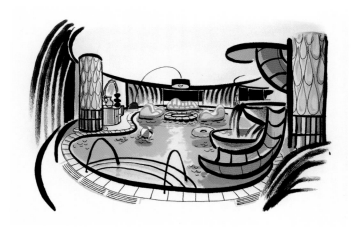

다니엘라 스트리예바, 마커 원화에 디지털 채색

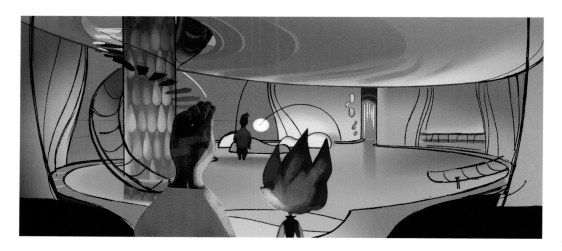

다니엘라 스트리예바, 디지털

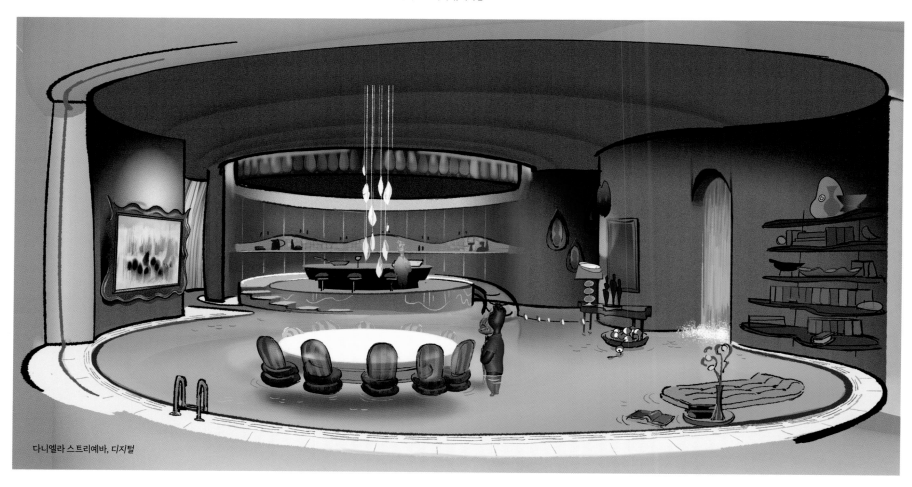

다니엘라 스트리예바, 디지털

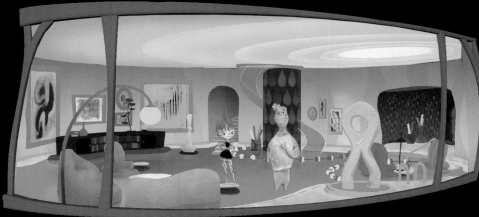

제인 왕과 레이먼드 웡(디자인), 디지털

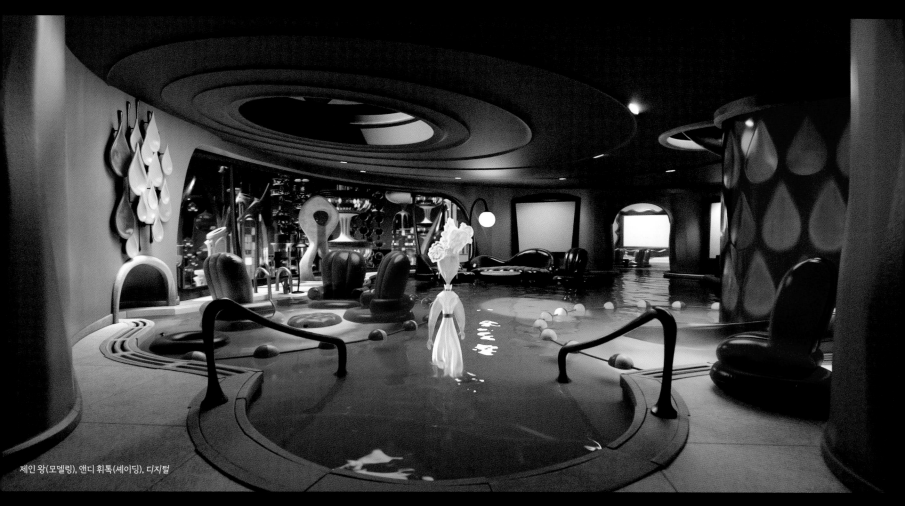
제인 왕(모델링), 앤디 휘톡(셰이딩), 디지털

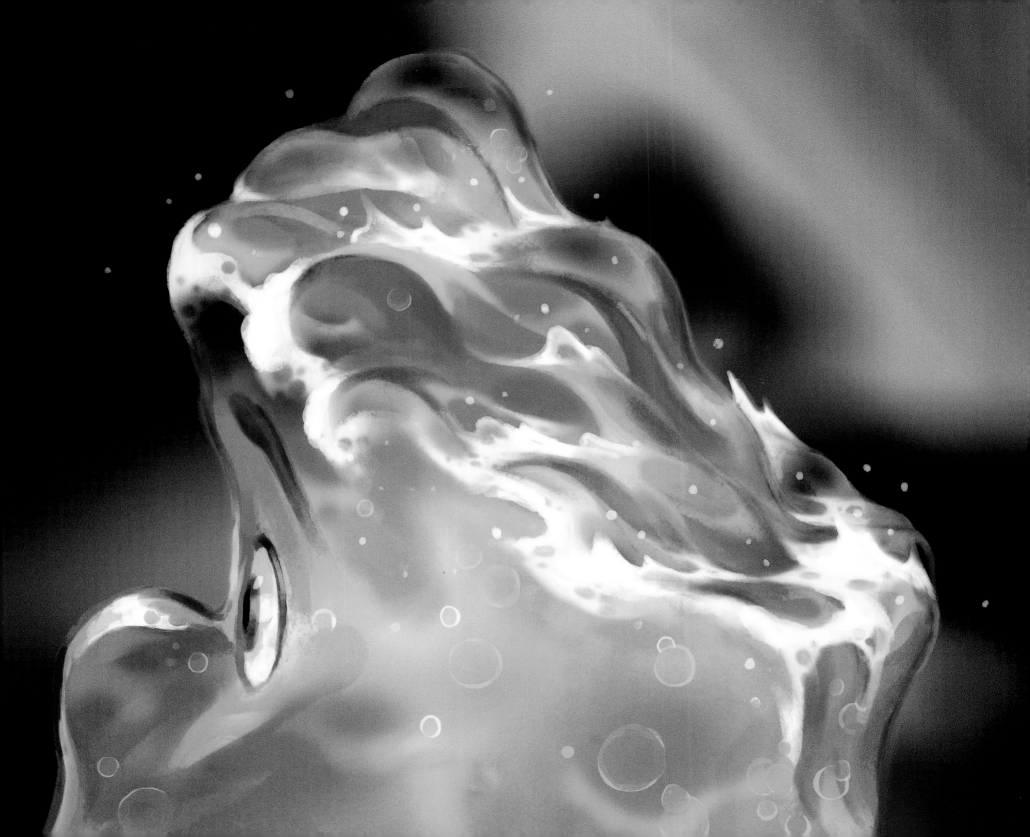

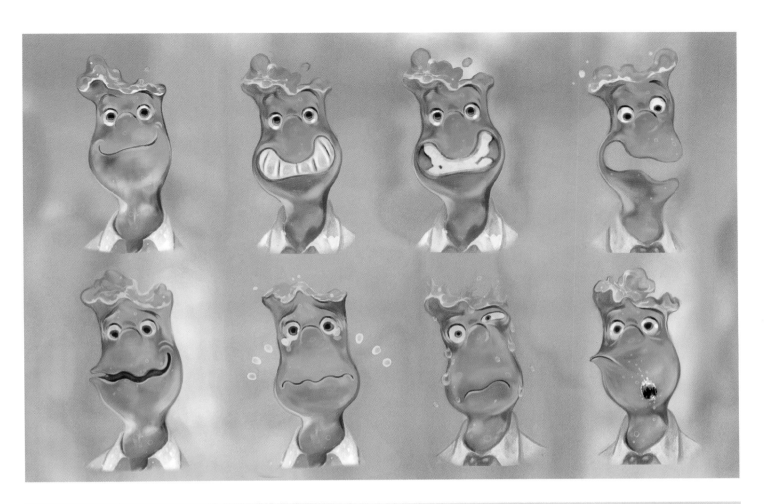

이 페이지
마리아 이, 디지털

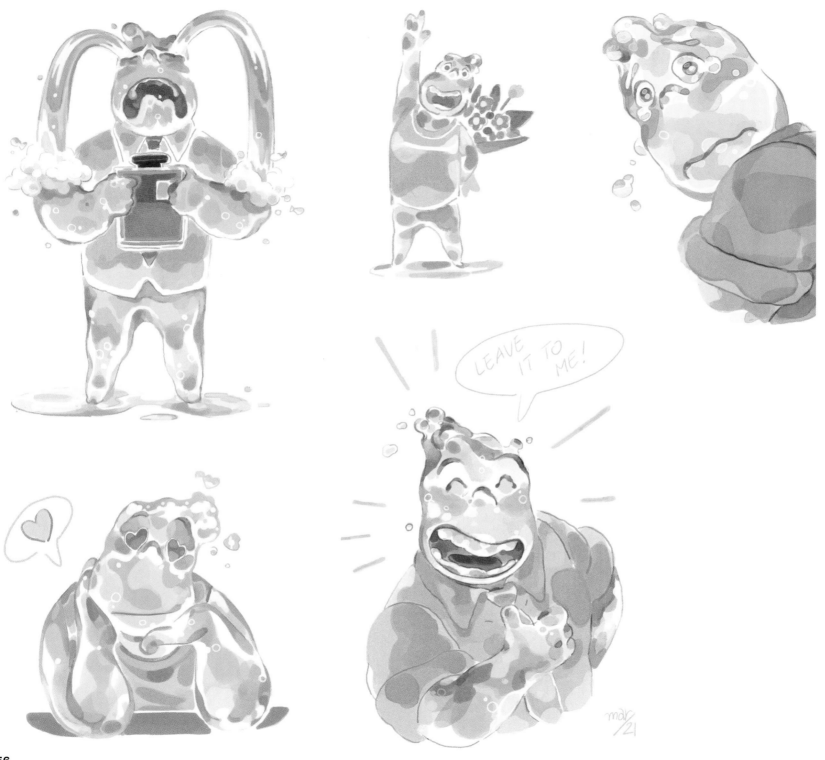

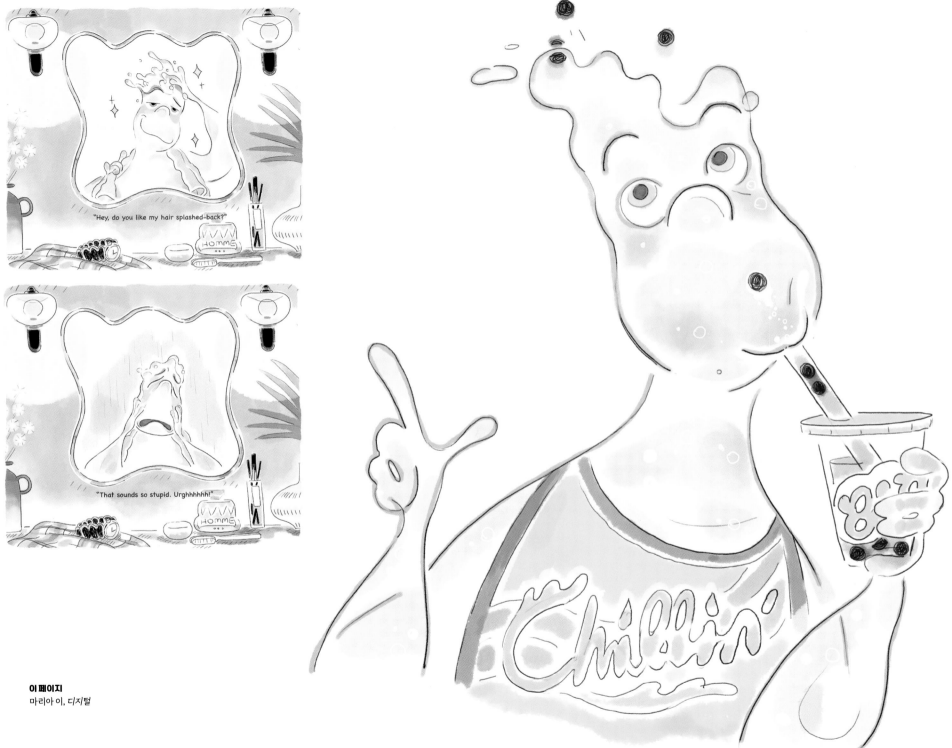

"Hey, do you like my hair splashed-back?"

"That sounds so stupid. Urghhhhh!"

이 페이지
마리아 이, 디지털

"I GOTTA LEVEL OUT"

돈 생크,
종이에 잉크

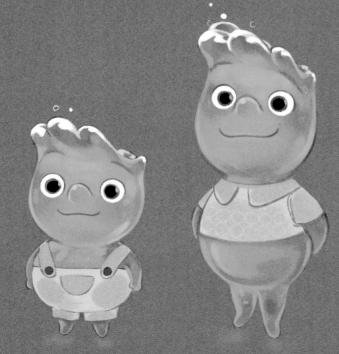

안나 스콧,
디지털

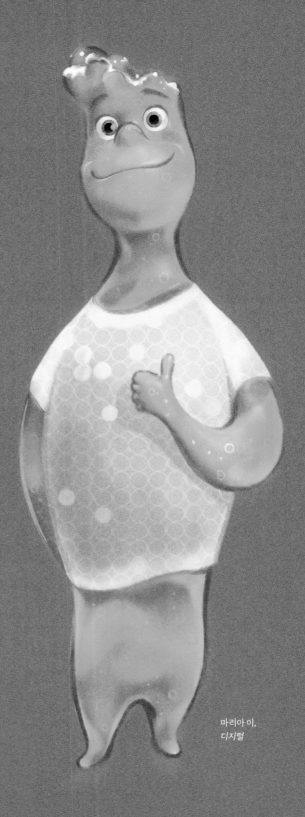

마리아 이,
디지털

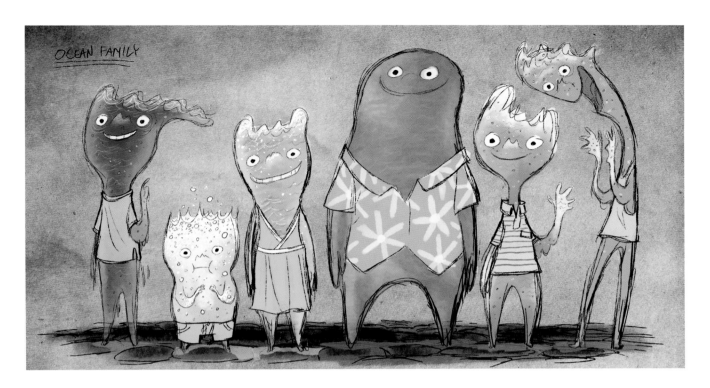

OCEAN FAMILY

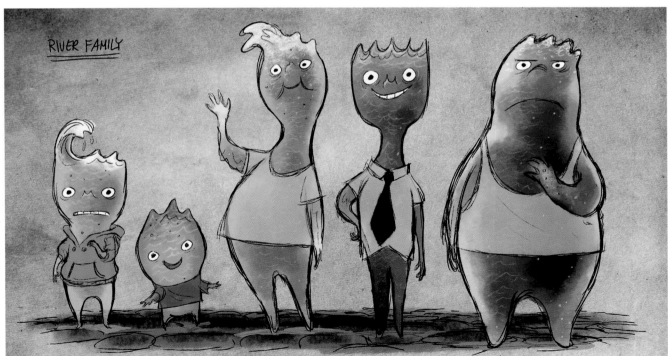

RIVER FAMILY

이 페이지
피터 손,
디지털

159

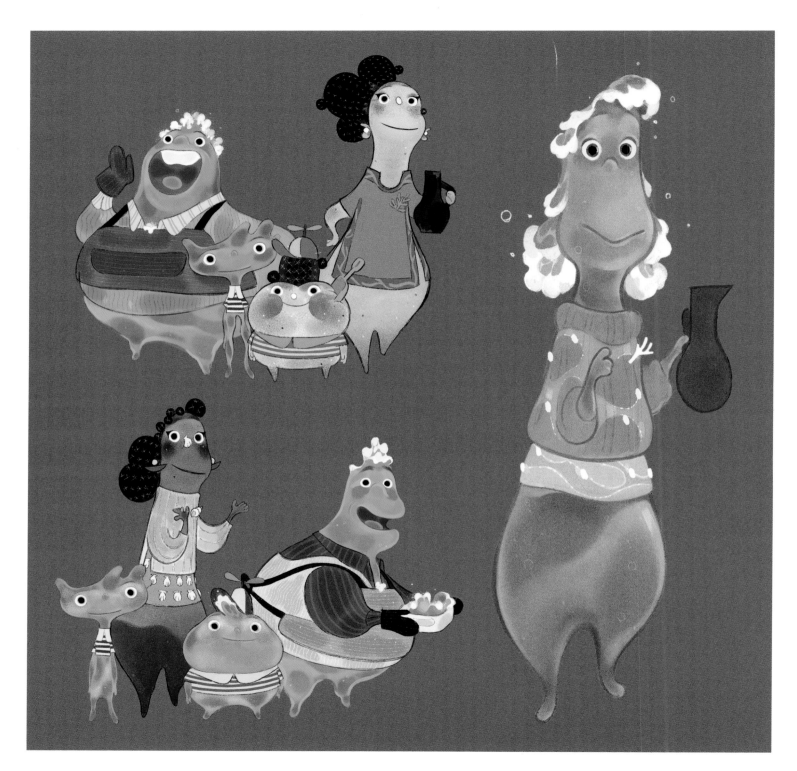

이 페이지
앨리스 렘마,
디지털

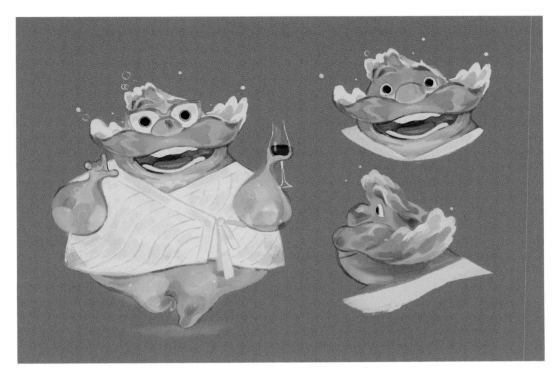
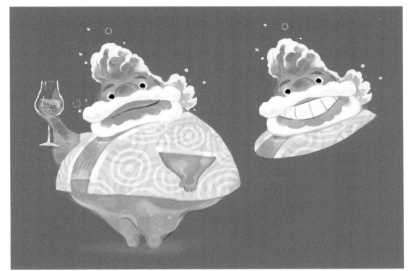
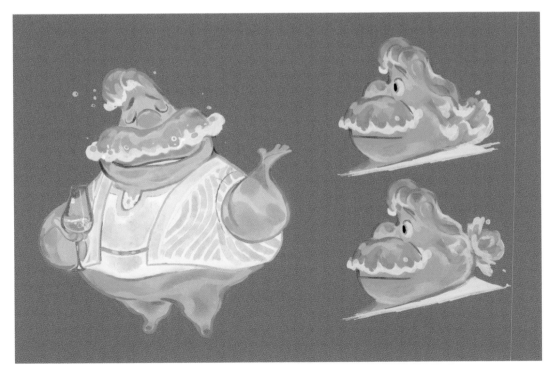
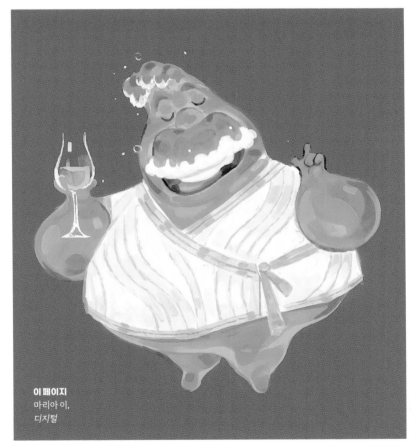

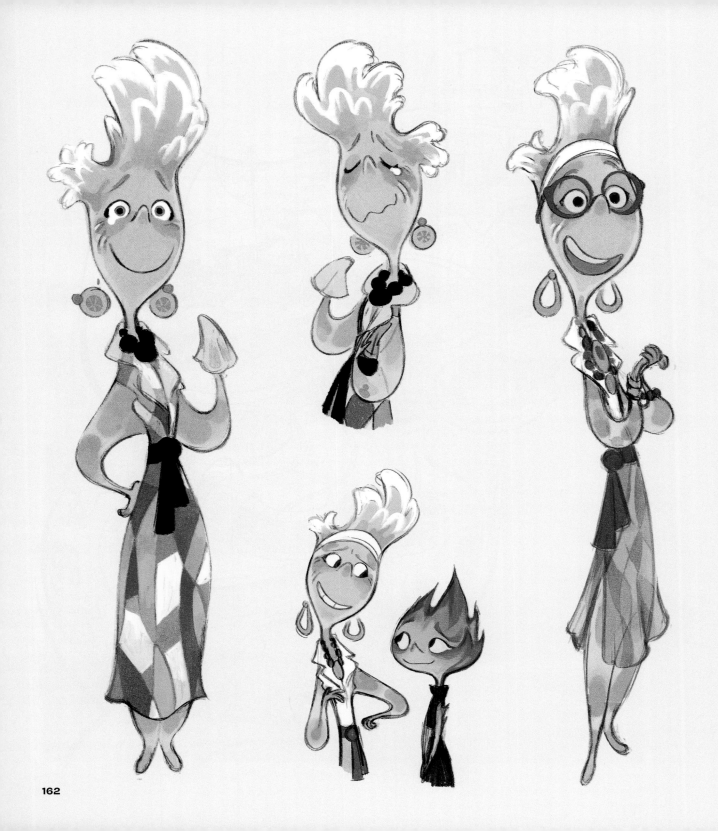

이 페이지
안나 스콧,
디지털

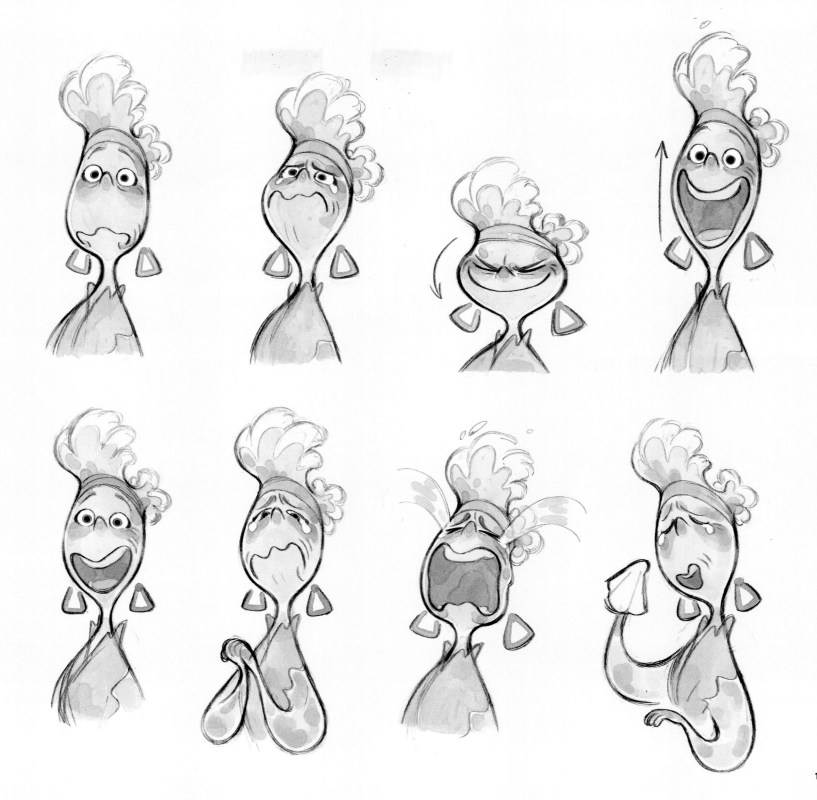

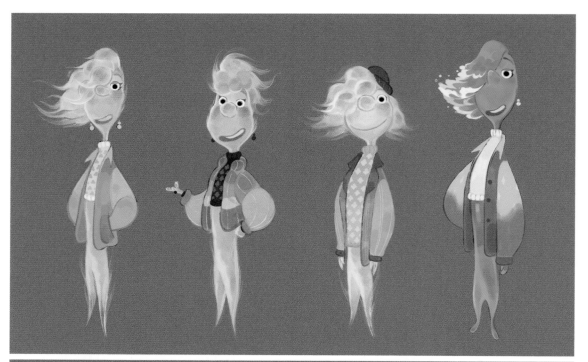

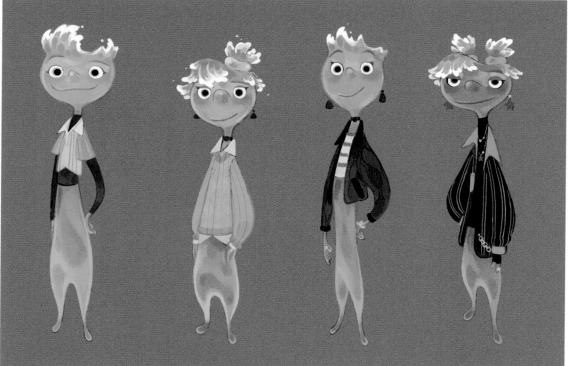

조쉬 웨스트, 디지털

왼쪽 안나 스콧, 디지털

그림 설명 카를로스 펠리페 레온, 디지털

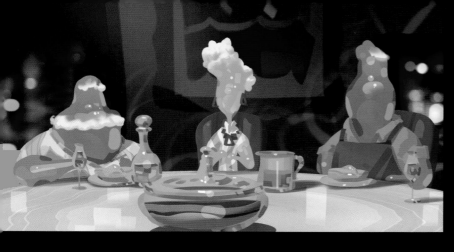
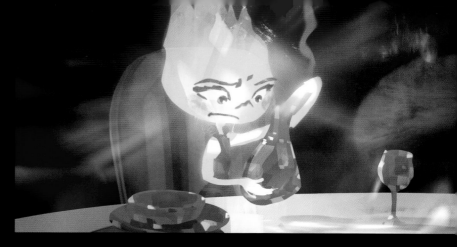
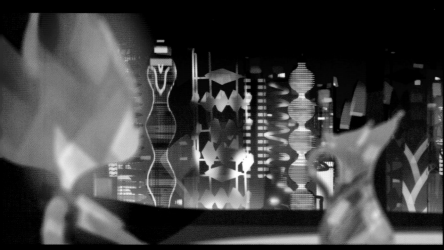
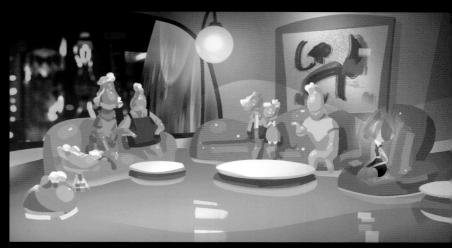
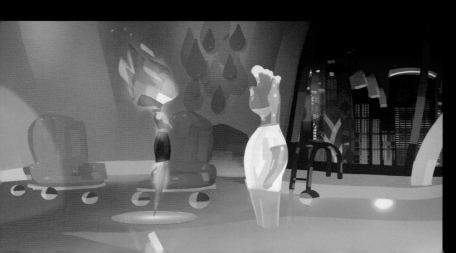
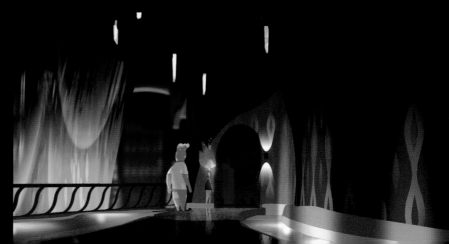

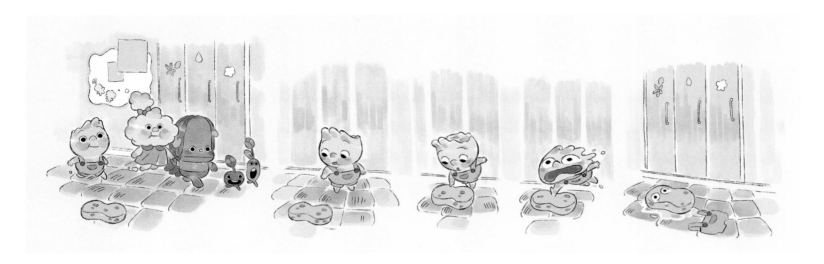

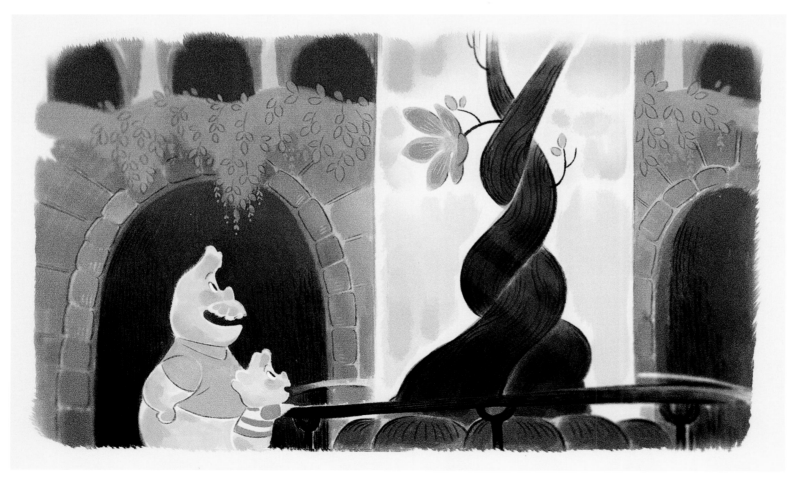

앰버가 높은 곳에서 내려다봤을 때 아주 인상적으로 보일 수 있도록, 모양이 기억에 남고 [흙] 엘리멘탈이 연상될 수 있는 건물이 필요했다. 영화에서 가든 중앙역(Garden Central Station)은 두 번 나오는데, 관객들이 처음 봤을 때 기억에 남아서 두 번째 볼 때는 바로 어디인지 알아볼 수 있기를 바랐다.

피터 손, 감독

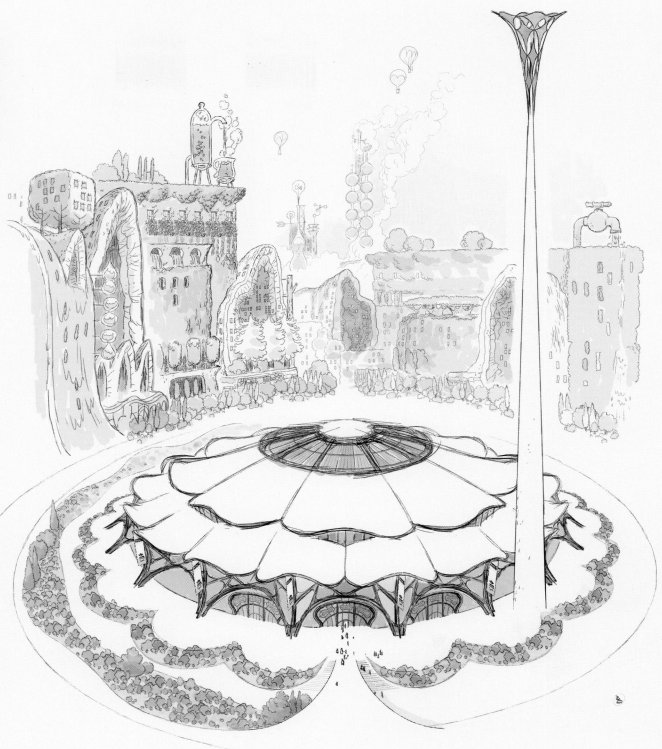

옆 페이지
안나 스콧, 디지털

이 페이지
다니엘 로페즈 무노즈,
디지털

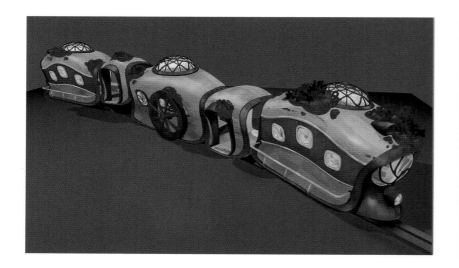

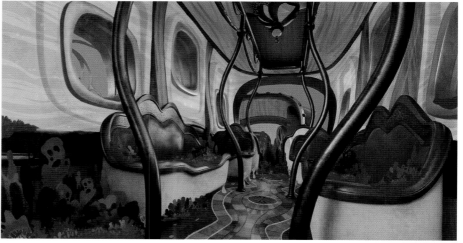

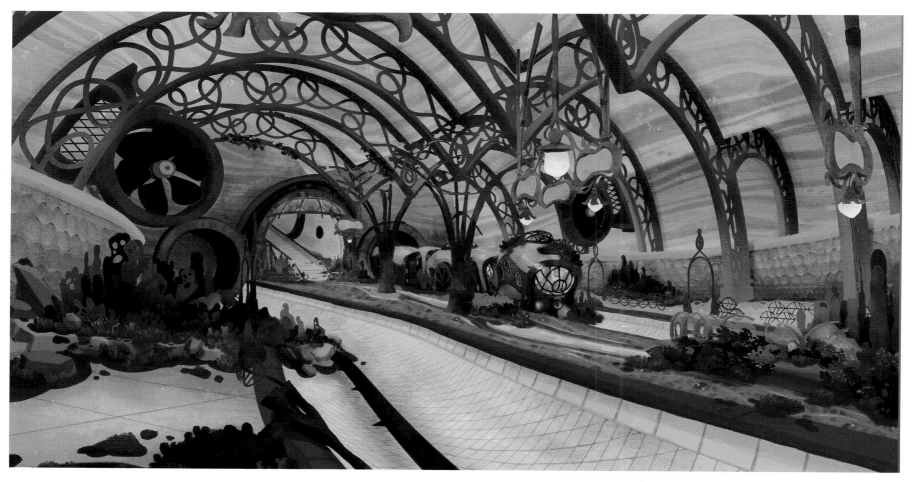

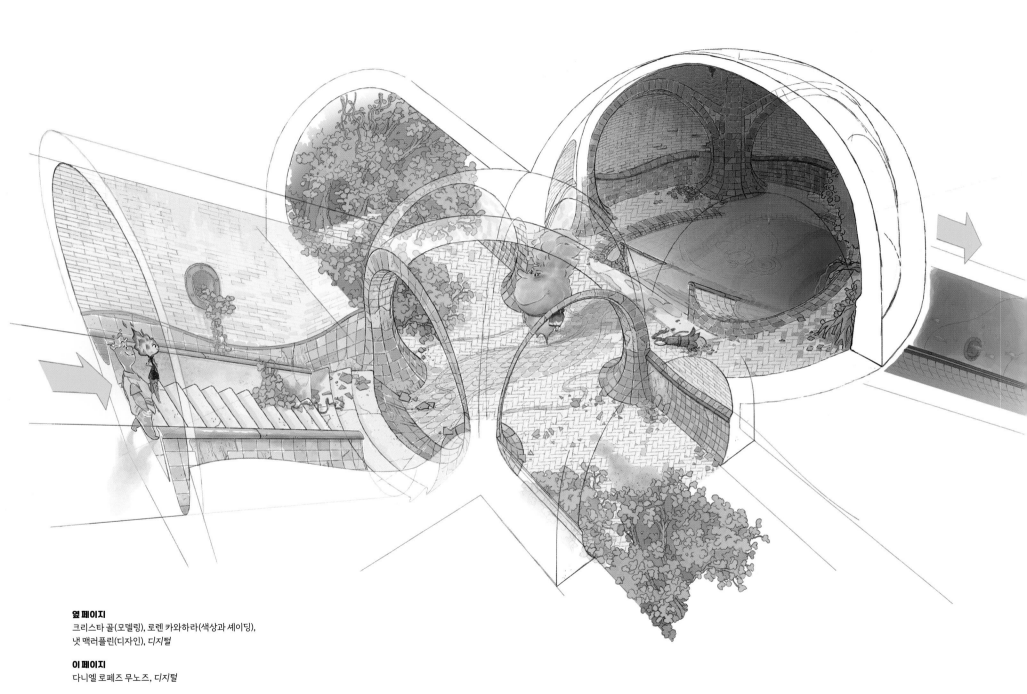

옆 페이지
크리스타 골(모델링), 로렌 카와하라(색상과 셰이딩),
냇 맥러플린(디자인), 디지털

이 페이지
다니엘 로페즈 무노즈, 디지털

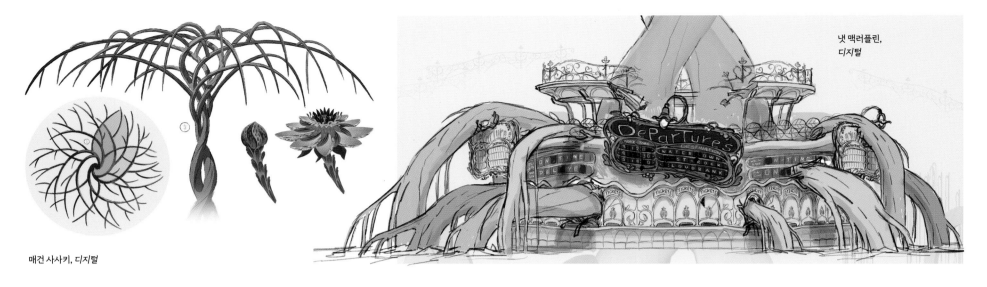

매건 사사키, 디지털

낸 맥러플린,
디지털

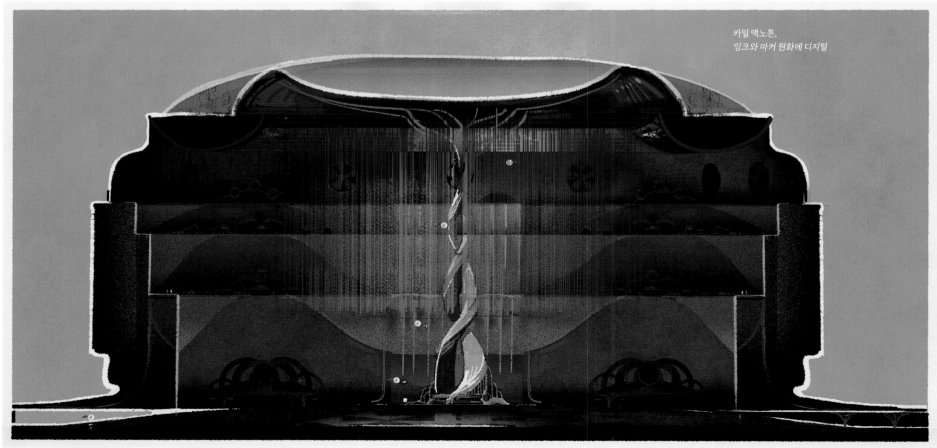

카일 맥노튼,
잉크와 마커 원화에 디지털

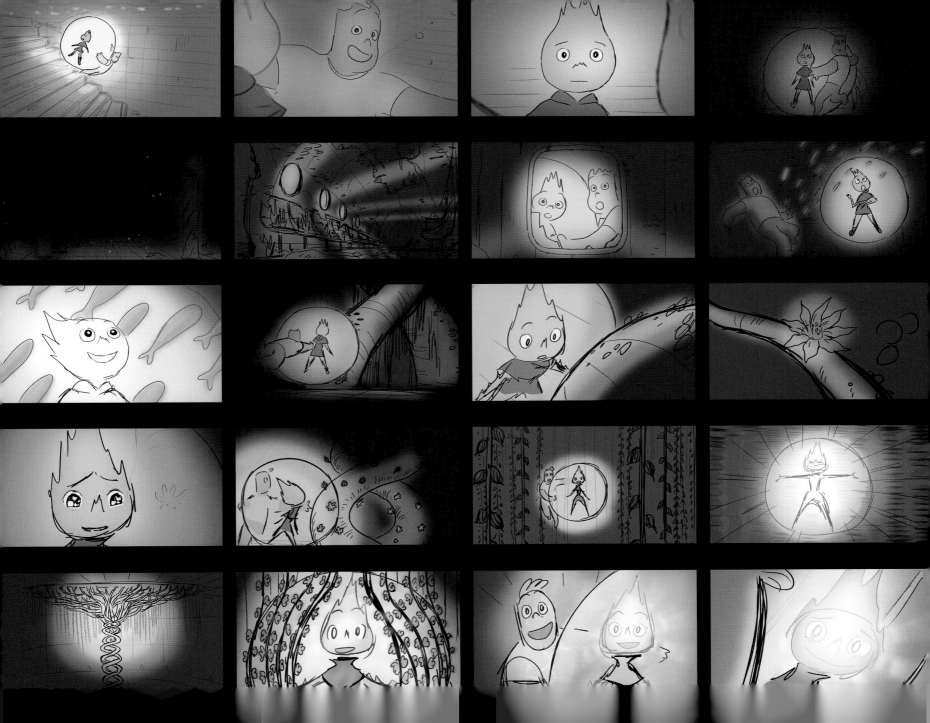

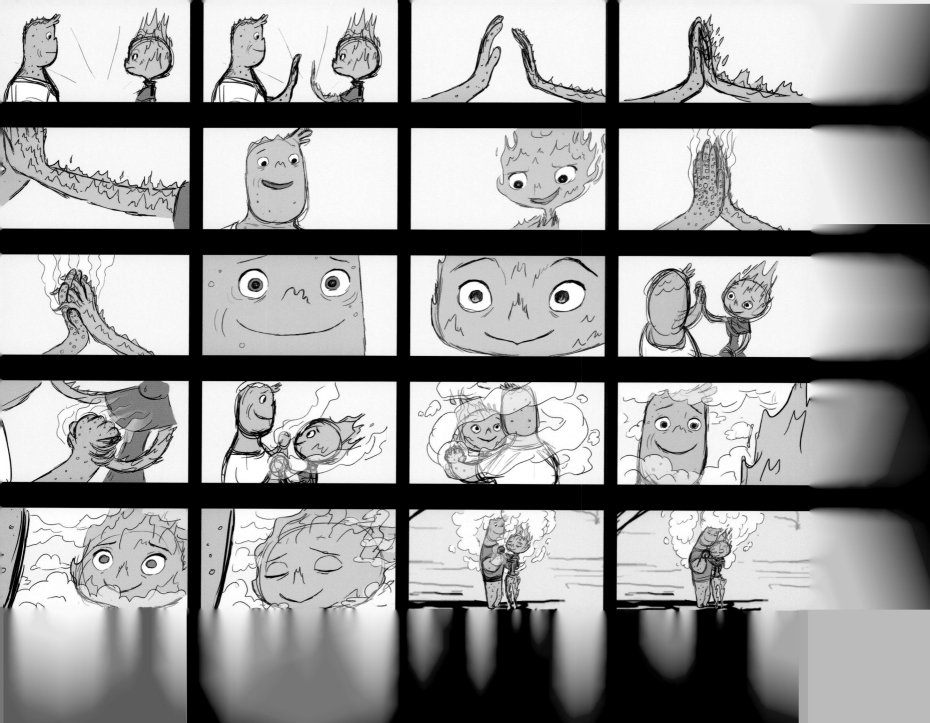

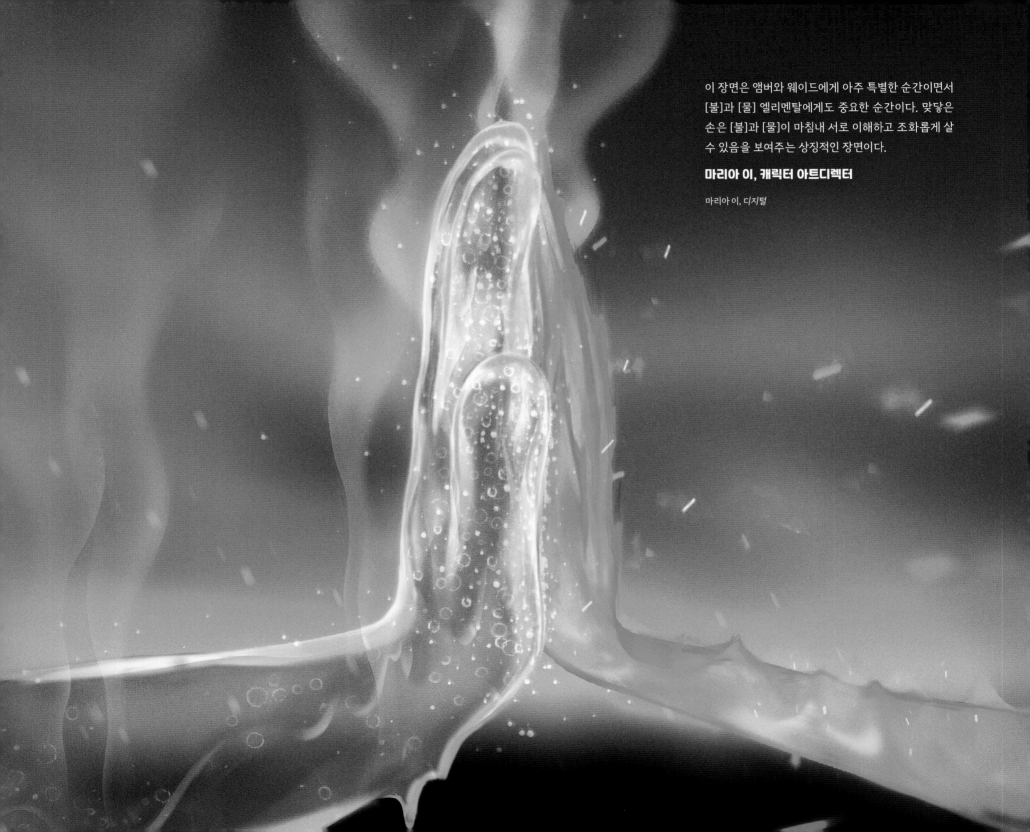

이 장면은 앰버와 웨이드에게 아주 특별한 순간이면서 [불]과 [물] 엘리멘탈에게도 중요한 순간이다. 맞닿은 손은 [불]과 [물]이 마침내 서로 이해하고 조화롭게 살 수 있음을 보여주는 상징적인 장면이다.

마리아 이, 캐릭터 아트디렉터

마리아 이, 디지털

감사의 말

〈엘리멘탈〉을 만드는 데 피터 손만큼 열정을 기울인 사람은 없다. 피터는 누구와도 비교할 수 없을 열정과 비전으로 아주 개인적이고 가슴 뭉클한 가족사를 전 세계와 함께 나누었다. 덕분에 우리 모두의 삶이 좀 더 충만해졌다. 이 이야기에서 나에게 가장 공감되는 부분은 자녀가 더 잘 살 수 있도록 해주고 싶다는 보편적인 꿈을 위해 부모님이 얼마나 헌신하는지를 강조하는 점이다. 아버지께서 내게 해주신 모든 것에 대해 더 큰 통찰력과 더 깊은 감사를 갖도록 해준 피터에게 큰 감사를 드린다.

이민 1세대나 2세대로서 놀랍도록 감동적인 경험을 공유해준 모든 픽사 직원에게도 감사드린다. 모두 영화에 큰 기여를 했고, 그분들의 이야기를 듣는 일은 픽사에서 지낸 나날 중에서도 최고의 순간이었다.

호기심과 감수성으로 이민이라는 쉽지 않은 주제를 열정적으로 연구해준 에리카 슈미트에게 특별한 감사를 전한다. 컨설턴트분들에게도 감사를 전한다. 그분들의 통찰력과 지침 덕분에 이야기가 올바른 방향으로 발전해나갈 수 있었다. 1951 커피 컴퍼니, 케빈 천 박사, 캘리포니아 오클랜드의 더 크루시블, 월트 디즈니 크리에이티브 엔터테인먼트의 스티븐 데이비슨, 셜리 지, 카발러, 로렌 윌리엄스, 이스트 베이의 베트남계 미국인 공동체 센터가 바로 그분들이다.

스토리 슈퍼바이저 제이슨 카츠는 이야기에 통달한 사람이다. 인내심과 친절함을 가지고 우리를 사려 깊게 이끌어주었고, 우리 제작진은 그의 노련함에 큰 빚을 졌다. 스토리 리드 르 탕에게 감사하다. 불가능한 게 없는 사람이고 내 MVP 명예의 전당 목록에도 올랐다. 시퀀스를 끝도 없이 다시 그려야 하는데도 매일같이 낙관성과 창의성을 보여준 세계 최고의 스토리팀에게도 감사하다. 애나 베네딕트, 볼햄 부치바, 장영한, 코코 초우, 니라 리우, 오스틴 매디슨, 박혜인, 박지윤, 빌 프레싱, 크리스 로만, 마이크 우가 그들이다.

작가인 브렌다 슈에게 감사한다. 앰버라는 캐릭터에 자신의 모든 것을 담아서 생기를 불어넣어 주었다. 존 호버그와 캣 리겔 작가에게도 감사하다. 남다른 인내력과 우아함, 유머를 지니고 이야기에 대한 온갖 제안을 다 받아서 기꺼이 시험해주었다.

〈엘리멘탈〉의 스토리 부서 제작 팀원들은 근면하고 재치 있고 똑똑할 뿐 아니라 우리 영화 제작 과정에서 필요불가결한 부분을 맡아주었다. 픽사에는 다행히도 카라 브로디, 클레어 파기올리, 캣 핸드릭스, 메러디스 홈, 맥스 사차 같은 매니저와 제시카 아멘이나 제스 왈리 같은 코디네이터가 있다. 이렇게 재능 있는 동료들과 함께 일하는 것은 행운이다.

피터는 프로덕션 디자이너 돈 섕크와 예술적이고 미학적으로 교감했는데, 이는 우리 영화에 부정할 수 없는 영향을 미쳤다. 개발에 들어가자마자 돈은 〈엘리멘탈〉의 세계를 디자인하는 데 북극성이 될 그림을 그려냈다. 아트 디렉터 제니퍼 치아한 창, 다니엘 홀랜드, 로라 마이어, 마리아 이와 함께 돈은 전례 없는 도전 정신을 보여주었으며, 그 재능과 리더십은 정말로 기억에 남을 만했다. 우리 캐릭터들에게 생명을 불어넣어준 아티스트 폴 아바딜라, 로렌 카와하라, 재스민 라이, 앨리스 렘마, 카를로스 펠리페 레온, 다니엘 로페즈 무노즈, 알버트 로자노, 카일 맥너튼, 냇 맥러플린, 필립 멧찬, 박혜성, 메건 사사키, 안나 스콧, 다니엘라 스트리예바, 레이첼 신에게도 감사를 전한다.

매니저인 모린 기블린, 다니엘라 뮬러, 레베카 유프랫 리건 그리고 코디네이터 시드니 존슨, 미셸 리, 재스민 윌리엄스에게 감사를 전한다. 이 유능한 아트 부서 제작팀은 심한 혼란과 예기치 못한 난관을 침착함과 겸손, 협동심으로 극복했다.

책을 사랑하는 사람으로서 글과 그림에 대한 깊은 사랑을 공유할 수 있는 영민한 픽사 퍼블리싱팀 및 크로니클 북스 사람들과 일하는 것은 언제나 즐거운 일이다. 전문성을 가지고 이 책을 훌륭하게 만들도록 도와준 베카 보, 데보라 치코키, 닐 이건, 리암 플래너건, 몰리 존스, 테라 킬립, 제니 무사 스프링, 매디 웡에게 감사하다. 적극적인 기능 관계팀 스테파니 마르티네즈-아른트와 마우라 터너 그리고 혼돈 속에서도 침착함을 잃지 않고 모든 세부 사항을 챙겨준 법무팀의 독수리 세레나 데트만, 로라 피넬, 존 로마찌에게도 깊이 감사한다.

픽사의 경영진 리마 바트나가, 린지 콜린스, 조나선 가슨, 크리스 카이저, 짐 케네디, 스티브 메이, 짐 모리스, 톰 포터, 조나스 리베라, 캐서린 사라피안, 브리타 윌슨에게도 감사를 전한다. 기술적으로도 예술적으로도 난관이 많았던 이 이야기를 지지해주고 영화를 완성하는 데 필요한 자원을 얻기 위해 노력해주신 데 감사하다.

첫날부터 바로 이 영화를 옹호해주었던 앨런 버그만에게 특별한 감사를 전한다.

놀라울 정도로 능숙하게 지혜와 지침을 전해주는 동시

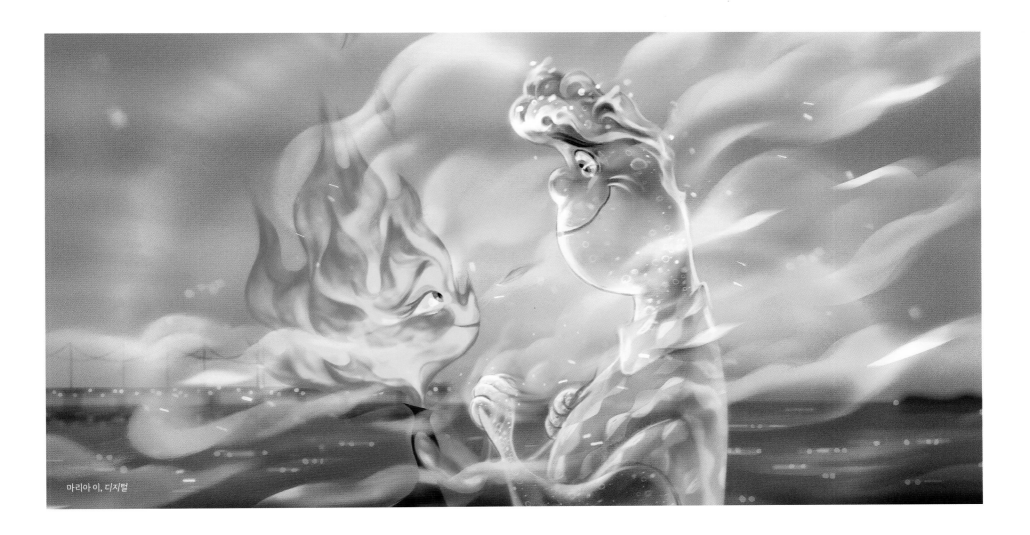

마리아 이, 디지털

에 창의적인 자유와 발견을 위한 공간을 내어준 총괄 프로듀서 피트 닥터, 출발선부터 우리의 옹호자였던 부 총괄 프로듀서 메리 콜먼, 결승선에 도착할 수 있게 도와준 멕케나 해리스에게. 너무나 감사하다고 말하고 싶다.

정말 엄청난 제작팀인 산제이 박시, 크리시 카바바, 헤수스 마르티네즈, 베키 니먼-코브, 다니엘 오파렐에게. 여러분은 처음부터 소중한 파트너였고 이 가슴 뭉클한 영화 곳곳에 필요했던 그 모든 혁신과 창의성에 기여했다.

여러분 덕분에 이 여정의 하루하루가 기쁨과 영감으로 빛났다. 여러분의 참여와 우정에 큰 빚을 졌다.

〈엘리멘탈〉 제작진에게. 이 영화를 만드는 긴 여정 동안 세상이 극적으로 변했다. 그 힘든 시기를 버티며 기쁨을 되찾을 수 있었던 것은 뛰어난 재능을 지닌 분들과 협업한 덕분이었다. 여러분의 경탄스러운 예술성, 프레임 하나하나에 쏟아부은 정성, 훌륭한 영화를 만들기 위해 보여준 지치지 않는 헌신은 놀랍기 그지없었다. 여러분은

픽사에서 최고로 빛나는 사람들이며, 우리는 여러분에게 무한한 감사를 드린다.

데니스 림, 프로듀서

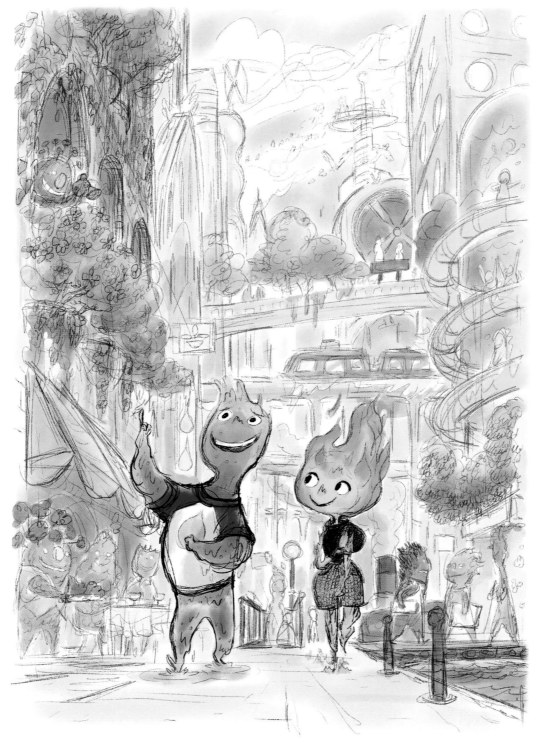

피터 손,
디지털